For Real

DIT IS
----------------
EEN VIDEOSTILL VAN
GERMAINE KRUIP

THIS IS
----------------
A VIDEO STILL BY
GERMAINE KRUIP

This is fiction

**This is For Real**

# This is a test

## Seek the differences

## Seek the differences

# Is this a test

## Seek the differences

## Is this a test

## Seek the differences

DIT IS
MARTIJN VAN
NIEUWENHUYZEN

DIT IS
HRIPSIMÉ VISSER

DIT IS
NEDERLANDS

# Dit is For Real

## Voorstel tot Gemeentelijke Kunstaankopen 1999/2000

Sinds 1995 zijn in het Stedelijk Museum vier tentoonstellingen georganiseerd in het kader van de Gemeentelijke Kunstaankoopregeling. In de exposities *Sublieme vormen met zicht vanaf 5M*, *Scanning*, *In de sloot…uit de sloot* en *AEX*, kwam het werk van Amsterdamse kunstenaars, vormgevers en fotografen in steeds wisselende combinaties voor het voetlicht. De tentoonstellingen, die als ondertitel 'voorstel tot Gemeentelijke Kunstaankopen' dragen, zijn een vervolg op de tentoonstellingen van Gemeenteaankopen in het voormalige Museum Fodor. In Museum Fodor werden de aankopen verantwoord in een contrastrijke maar ook wat vrijblijvende opstelling van werken die een commissie uit een open inzending voor de collectie van het Stedelijk Museum had geselecteerd. In de Gemeenteaankopen 'nieuwe stijl' in het Stedelijk Museum, waarvan de coördinatie in handen is van Stedelijk Museum Bureau Amsterdam, gaat het niet in de eerste instantie om de selectie van specifieke werken, maar om een inhoudelijke, samenhangende expositie. De tentoonstelling staat voorop, de beslissing over de aankopen volgt later.

De nieuwe reeks tentoonstellingen van de Gemeenteaankopen pretendeert iets te zeggen over de actuele kunstproductie in Amsterdam. Zonder een dwingend thematisch keurslijf op te willen leggen, laten de samenstellers hun licht schijnen over nieuwe ontwikkelingen en veranderende mentaliteiten. Zo sluiten deze presentaties in zekere zin aan bij andere groepstentoonstellingen van actuele kunst die het Stedelijk Museum de afgelopen jaren heeft gemaakt, zoals *Peiling 5*, *From the Corner of the Eye* en *Wild Walls*. Hoewel inhoudelijk meer toegespitst, blijft het principe van een open inzending echter de basis van de Gemeentelijke Kunstaankopen presentaties. Door middel van een advertentie in de landelijke dagbladen en kunstvakbladen worden kunstenaars uitgenodigd documentatie van hun werk in te zenden. Een jury van externe deskundigen en conservatoren van het Stedelijk Museum maakt daaruit een keuze. Tijdens de gesprekken in de selectierondes wordt, aan de hand van de ingezonden documentatie, een globaal concept geformuleerd dat door de conservatoren van het Stedelijk Museum tot een tentoonstelling wordt uitgewerkt. In de tentoonstellingsperiode maakt de directeur van het Stedelijk Museum een keuze van werken die aansluiten bij de collectie van het museum of die daar misschien juist een nieuw element aan toevoegen. Soms blijkt dat een werk

zich door de efemere aard of het procesmatige karakter niet leent voor conservering. Dan wordt met de kunstenaar besproken welke oplossingen daarvoor gevonden kunnen worden, eventueel in de vorm van aankoop van documentatie. In het verleden zijn door kunstenaars achteraf ook speciaal werken voor de collectie van het Stedelijk Museum gemaakt. Inmiddels blijkt dat vele via de Gemeentelijke Kunstaankopen verworven werken vertrouwde verschijningen zijn geworden in de collectiepresentaties van het Stedelijk Museum. De tentoonstellingen van de Gemeentelijke Kunstaankopen zijn uitgegroeid tot een terugkerend ijkpunt voor de kwaliteit van de kunst die op dit moment in Amsterdam gemaakt wordt.

*For Real* is de titel van de tentoonstelling Gemeentelijke Kunstaankopen 1999/2000, waarin de beeldende kunsten en de fotografie centraal staan. De jury werd ditmaal gevormd door Erik Eelbode (redacteur van het Belgische fototijdschrift *Obscuur*), Nina Folkersma (kunsthistorica, redacteur van het Nederlandse kunsttijdschrift *Metropolis M*), Jorinde Seijdel (kunsthistorica, redacteur van het Belgisch-Nederlandse kunsttijdschrift *De Witte Raaf*), Hripsimé Visser (conservator fotografie Stedelijk Museum) en voorzitter Martijn van Nieuwenhuyzen (conservator Stedelijk Museum Bureau Amsterdam). De praktische coördinatie van de selectieprocedure was in handen van Femke Lutgerink (stagiaire van het Kunsthistorisch Instituut van de Universiteit van Amsterdam).

In totaal hebben 600 beeldende kunstenaars en fotografen gereageerd op de oproep tot het inzenden van documentatie. In maart en april van dit jaar werden in enkele sessies van totaal zeven dagen vele duizenden foto's, dia's, video- en geluidsbanden en catalogi bekeken en beluisterd en de selectie voor de tentoonstelling gemaakt. Ook ditmaal was de dualistische opdracht aan de jury om via een open inzending een samenhangende tentoonstelling te maken een onderwerp van discussie. Al in voorgaande jaren is in de juryrapporten naar voren gebracht dat het een zware opgave is om uit het heterogene aanbod van een open inzending een coherente en zinvolle expositie samen te stellen. De jury vroeg zich af of het niet zinniger zou zijn om eerst over relevante ontwikkelingen, thema's en invalshoeken te spreken en vervolgens juist de kunstenaars die voor die tendensen staan uit te nodigen. Nu bestaat wel de mogelijkheid kunstenaars uit te nodigen wier

## Dit is fictie

IS DIT
MARTIJN VAN
NIEUWENHUYZEN
---------------------

IS DIT
HRIPSIMÉ VISSER
---------------------

IS DIT
NEDERLANDS
---------------------

# Is dit For Real

## Voorstel tot Gemeentelijke Kunstaankopen 1999/2000

Sinds 1995 zijn in het Stedelijk Museum vier tentoonstellingen georganiseerd in het kader van de Gemeentelijke Kunstaankoopregeling. In de exposities *Sublieme vormen met zicht vanaf 5M*, *Scanning*, *In de sloot…uit de sloot* en *AEX*, kwam het werk van Amsterdamse kunstenaars, vormgevers en fotografen in steeds wisselende combinaties voor het voetlicht. De tentoonstellingen, die als ondertitel 'voorstel tot Gemeentelijke Kunstaankopen' dragen, zijn een vervolg op de tentoonstellingen van Gemeenteaankopen in het voormalige Museum Fodor. In Museum Fodor werden de aankopen verantwoord in een contrastrijke maar ook wat vrijblijvende opstelling van werken die een commissie uit een open inzending voor de collectie van het Stedelijk Museum had geselecteerd. In de Gemeenteaankopen 'nieuwe stijl' in het Stedelijk Museum, waarvan de coördinatie in handen is van Stedelijk Museum Bureau Amsterdam, gaat het niet in de eerste instantie om de selectie van specifieke werken, maar om een inhoudelijke, samenhangende expositie. De tentoonstelling staat voorop, de beslissing over de aankopen volgt later.

De nieuwe reeks tentoonstellingen van de Gemeenteaankopen pretendeert iets te zeggen over de actuele kunstproductie in Amsterdam. Zonder een dwingend thematisch keurslijf op te willen leggen, laten de samenstellers hun licht schijnen over nieuwe ontwikkelingen en veranderende mentaliteiten. Zo sluiten deze presentaties in zekere zin aan bij andere groepstentoonstellingen van actuele kunst die het Stedelijk Museum de afgelopen jaren heeft gemaakt, zoals *Peiling 5*, *From the Corner of the Eye* en *Wild Walls*. Hoewel inhoudelijk meer toegespitst, blijft het principe van een open inzending echter de basis van de Gemeentelijke Kunstaankopen presentaties. Door middel van een advertentie in de landelijke dagbladen en kunstvakbladen worden kunstenaars uitgenodigd documentatie van hun werk in te zenden. Een jury van externe deskundigen en conservatoren van het Stedelijk Museum maakt daaruit een keuze. Tijdens de gesprekken in de selectieronde wordt, aan de hand van de ingezonden documentatie, een globaal concept geformuleerd dat door de conservatoren van het Stedelijk Museum tot een tentoonstelling wordt uitgewerkt. In de tentoonstellingsperiode maakt de directeur van het Stedelijk Museum een keuze van werken die aansluiten bij de collectie van het museum of die daar misschien juist een nieuw element aan toevoegen. Soms blijkt dat een werk zich door de efemere aard of het procesmatige karakter niet leent voor conservering. Dan wordt met de kunstenaar besproken welke oplossingen daarvoor gevonden kunnen worden, eventueel in de vorm van aankoop van documentatie. In het verleden zijn door kunstenaars achteraf ook speciaal werken voor de collectie van het Stedelijk Museum gemaakt. Inmiddels blijkt dat vele via de Gemeentelijke Kunstaankopen verworven werken vertrouwde verschijningen zijn geworden in de collectiepresentaties van het Stedelijk Museum. De tentoonstellingen van de Gemeentelijke Kunstaankopen zijn uitgegroeid tot een terugkerend ijkpunt voor de kwaliteit van de kunst die op dit moment in Amsterdam gemaakt wordt.

*For Real* is de titel van de tentoonstelling Gemeentelijke Kunstaankopen 1999/2000, waarin de beeldende kunsten en de fotografie centraal staan. De jury werd ditmaal gevormd door Erik Eelbode (redacteur van het Belgische fototijdschrift *Obscuur*), Nina Folkersma (kunsthistorica, redacteur van het Nederlandse kunsttijdschrift *Metropolis M*), Jorinde Seijdel (kunsthistorica, redacteur van het Belgisch-Nederlandse kunsttijdschrift *De Witte Raaf*), Hripsimé Visser (conservator fotografie Stedelijk Museum) en voorzitter Martijn van Nieuwenhuyzen (conservator Stedelijk Museum Bureau Amsterdam). De praktische coördinatie van de selectieprocedure was in handen van Femke Lutgerink (stagiaire van het Kunsthistorisch Instituut van de Universiteit van Amsterdam).

In totaal hebben 600 beeldende kunstenaars en fotografen gereageerd op de oproep tot het inzenden van documentatie. In maart en april van dit jaar werden in enkele sessies van totaal zeven dagen vele duizenden foto's, dia's, video- en geluidsbanden en catalogi bekeken en beluisterd en de selectie voor de tentoonstelling gemaakt. Ook ditmaal was de dualistische opdracht aan de jury om via een open inzending een samenhangende tentoonstelling te maken een onderwerp van discussie. Al in voorgaande jaren is in de juryrapporten naar voren gebracht dat het een zware opgave is om uit het heterogene aanbod van een open inzending een coherente en zinvolle expositie samen te stellen. De jury vroeg zich af of het niet zinniger zou zijn om eerst over relevante ontwikkelingen, thema's en invalshoeken te spreken en vervolgens juist de kunstenaars die voor die tendensen staan uit te nodigen. Nu bestaat wel de mogelijkheid kunstenaars uit te nodigen wier

**Dit is echt**

DIT IS
MARTIJN VAN
NIEUWENHUYZEN
---------------------

DIT IS EEN INLEIDING
DIT ZIJN 1362 WOORDEN

DIT IS
HRIPSIMÉ VISSER
---------------------

DIT IS EEN INLEIDING
DIT ZIJN 1362 WOORDEN

werk aansluit bij het ontwikkelde concept, zodat het karakter van de presentatie aangescherpt wordt. Van deze mogelijkheid is ook dit jaar weer gebruikgemaakt.

Pratend over de stroom van beelden die langstrok, viel het de jury op dat met name de jonge generatie zich weinig gelegen laat liggen aan traditionele opvattingen van het kunstenaar-schap. Met zichtbaar gemak bewegen de kunste-naars zich in en tussen de werelden van kunst, media, commercie en entertainment. In hun werk vermengen zich documentaire en fictionele gen-res. Schijnbaar authentieke, waarheidsgetrouwe beelden worden onderuitgehaald met effecten en beeldcodes die aan de media zijn ontleend. Kan de kunst nog aanspraak maken op authenticiteit en werkelijkheid in een gemediatiseerde, digitale cultuur? Als regisseurs laten deze kunstenaars figuranten het echte leven naspelen in perfor-mances, installaties, workshops, interventies in de openbare ruimte, film, video, fotografie, internet-projecten en schilderkunst. Besloten werd juist representanten van deze jongere generatie voor de tentoonstelling uit te nodigen. Onder de – uiteraard voor vele interpretaties vatbare – titel *For Real*.

Voor de expositie zijn uiteindelijk 29 kunste-naars/fotografen geselecteerd onder wie opval-lend veel kunstenaars die als duo samenwerken: Hans Aarsman, Angelica Barz, Lonnie van Brummelen, Chiko & Toko, DEPT, Elspeth Diederix, Meschac Gaba/Yvonne Dröge Wendel, André Homan, Fow Pyng Hu, JODI, Rob Johannesma, KKEP, A.P. Komen & Karen Murphy, Germaine Kruip, Karen Lancel, Gabriël Lester, Hans van der Meer, Mayumi Nakazaki, Liza May Post, de Rijke/de Rooij, Julika Rudelius, Vivian Sassen, Femke Schaap, Marike Schuurman, Debra Solomon, Martine Stig, Pär Strömberg, Jennifer Tee en Barbara Visser.

De kunstenaars werd gevraagd zo veel moge-lijk nieuw werk voor *For Real* te maken. In enkele gevallen werd gekozen voor een reeds bestaand werk. Omdat niet alle bijdragen zich leenden voor presentatie in de tentoonstellingszalen, bevindt een deel van *For Real* zich buiten het museum of is het maar op één specifiek moment te zien. Zo is Gabriël Lester alleen vertegenwoordigd tijdens de opening, als hij samen met de dj's David Neirings en Dave de Rop de openingsspeech/performance verzorgt. Een andere significant moment is het huwelijk, *for real*, van kunstenaar Meschac Gaba met Alexandra van Dongen, con-servator toegepaste kunst van Museum Boijmans Van Beuningen, op de middag van de opening. Enkele projecten zijn toegankelijk via de speciale tentoonstellingssite *www.forreal.nu*.

*For Real* strekt zich ook uit tot Stedelijk Museum Bureau Amsterdam, de dependance van het Stedelijk Museum voor actuele kunst uit Amsterdam. In Bureau Amsterdam is van 28 okto-ber tot 10 december 2000, in de dubbele hoeda-nigheid van reguliere programmering van Bureau Amsterdam en onderdeel van *For Real*, de nieuwe film *Bantar Gebang* van de Rijke/de Rooij te zien.

Wij danken de kunstenaars voor de gedrevenheid waarmee zij hun bijdragen hebben gerealiseerd. Daarnaast Erik Eelbode, Nina Folkersma en Jorinde Seijdel voor de prikkelende gesprekken tijdens de jurybijeenkomsten en voor hun bijdrage aan het concept van de tentoonstelling. Ten slotte de auteurs van de catalogus, Arjen Mulder en jurylid Jorinde Seijdel voor hun essays over de nieuwe fotografie en over de invloed van techno-logie en nieuwe media op onze ideeën en erva-ring van de werkelijkheid – en dus ook op onze perceptie van kunst.

Femke Lutgerink was eerst als stagiaire en later als algemeen assistent voor langere tijd betrokken bij de samenstelling van de tentoon-stelling en de catalogus. Zij nam tevens het leeu-wendeel van de korte beschouwingen in de cata-logus over het werk van de kunstenaars voor haar rekening. Zonder deze rots in de branding hadden wij dit project niet kunnen realiseren. Bart van der Heide, medewerker van Bureau Amsterdam, nam de ontwikkeling van het project *The Marriage Room* van Meschac Gaba en Yvonne Dröge Wendel voor zijn rekening. Renske Janssen ver-leende als stagiaire van de Rijksuniversiteit Utrecht bij Bureau Amsterdam in de laatste weken onder-steuning bij de productie van de tentoonstelling.

Onze dank gaat uit naar de vormgevers van de catalogus, Maureen Mooren & Daniël van der Velden, met wie wij intensief hebben gedebat-teerd over de omzetting van het tentoonstellings-concept naar een catalogusontwerp. Zij zijn daar op een bijzondere manier in geslaagd.

Namens de jury,
Martijn van Nieuwenhuyzen (voorzitter)
Hripsimé Visser

Dit is fictie

IS DIT
MARTIJN VAN
NIEUWENHUYZEN
------------------------

IS DIT EEN INLEIDING
ZIJN DIT 1362 WOORDEN

IS DIT
HRIPSIMÉ VISSER
------------------------

IS DIT EEN INLEIDING
ZIJN DIT 1362 WOORDEN

werk aansluit bij het ontwikkelde concept, zodat het karakter van de presentatie aangescherpt wordt. Van deze mogelijkheid is ook dit jaar weer gebruikgemaakt.

Pratend over de stroom van beelden die langstrok, viel het de jury op dat met name de jonge generatie zich weinig gelegen laat liggen aan traditionele opvattingen van het kunstenaarschap. Met zichtbaar gemak bewegen de kunstenaars zich in en tussen de werelden van kunst, media, commercie en entertainment. In hun werk vermengen zich documentaire en fictionele genres. Schijnbaar authentieke, waarheidsgetrouwe beelden worden onderuitgehaald met effecten en beeldcodes die aan de media zijn ontleend. Kan de kunst nog aanspraak maken op authenticiteit en werkelijkheid in een gemediatiseerde, digitale cultuur? Als regisseurs laten deze kunstenaars figuranten het echte leven naspelen in performances, installaties, workshops, interventies in de openbare ruimte, film, video, fotografie, internetprojecten en schilderkunst. Besloten werd juist representanten van deze jongere generatie voor de tentoonstelling uit te nodigen. Onder de – uiteraard voor vele interpretaties vatbare – titel *For Real*.

Voor de expositie zijn uiteindelijk 29 kunstenaars/fotografen geselecteerd onder wie opvallend veel kunstenaars die als duo samenwerken: Hans Aarsman, Angelica Barz, Lonnie van Brummelen, Chiko & Toko, DEPT, Elspeth Diederix, Meschac Gaba/Yvonne Dröge Wendel, André Homan, Fow Pyng Hu, JODI, Rob Johannesma, KKEP, A.P. Komen & Karen Murphy, Germaine Kruip, Karen Lancel, Gabriël Lester, Hans van der Meer, Mayumi Nakazaki, Liza May Post, de Rijke/de Rooij, Julika Rudelius, Vivian Sassen, Femke Schaap, Marike Schuurman, Debra Solomon, Martine Stig, Pär Strömberg, Jennifer Tee en Barbara Visser.

De kunstenaars werd gevraagd zo veel mogelijk nieuw werk voor *For Real* te maken. In enkele gevallen werd gekozen voor een reeds bestaand werk. Omdat niet alle bijdragen zich leenden voor presentatie in de tentoonstellingszalen, bevindt een deel van *For Real* zich buiten het museum of is het maar op één specifiek moment te zien. Zo is Gabriël Lester alleen vertegenwoordigd tijdens de opening, als hij samen met de dj's David Neirings en Dave de Rop de openingsspeech/ performance verzorgt. Een andere significant moment is het huwelijk, *for real*, van kunstenaar Meschac Gaba met Alexandra van Dongen, con-

servator toegepaste kunst van Museum Boijmans Van Beuningen, op de middag van de opening. Enkele projecten zijn toegankelijk via de speciale tentoonstellingssite *www.forreal.nu*.

*For Real* strekt zich ook uit tot Stedelijk Museum Bureau Amsterdam, de dependance van het Stedelijk Museum voor actuele kunst uit Amsterdam. In Bureau Amsterdam is van 28 oktober tot 10 december 2000, in de dubbele hoedanigheid van reguliere programmering van Bureau Amsterdam en onderdeel van *For Real*, de nieuwe film *Bantar Gebang* van de Rijke/de Rooij te zien.

Wij danken de kunstenaars voor de gedrevenheid waarmee zij hun bijdragen hebben gerealiseerd. Daarnaast Erik Eelbode, Nina Folkersma en Jorinde Seijdel voor de prikkelende gesprekken tijdens de jurybijeenkomsten en voor hun bijdrage aan het concept van de tentoonstelling. Ten slotte de auteurs van de catalogus, Arjen Mulder en jurylid Jorinde Seijdel voor hun essays over de nieuwe fotografie en over de invloed van technologie en nieuwe media op onze ideeën en ervaring van de werkelijkheid – en dus ook op onze perceptie van kunst.

Femke Lutgerink was eerst als stagiaire en later als algemeen assistent voor langere tijd betrokken bij de samenstelling van de tentoonstelling en de catalogus. Zij nam tevens het leeuwendeel van de korte beschouwingen in de catalogus over het werk van de kunstenaars voor haar rekening. Zonder deze rots in de branding hadden wij dit project niet kunnen realiseren. Bart van der Heide, medewerker van Bureau Amsterdam, nam de ontwikkeling van het project *The Marriage Room* van Meschac Gaba en Yvonne Dröge Wendel voor zijn rekening. Renske Janssen verleende als stagiaire van de Rijksuniversiteit Utrecht bij Bureau Amsterdam in de laatste weken ondersteuning bij de productie van de tentoonstelling.

Onze dank gaat uit naar de vormgevers van de catalogus, Maureen Mooren & Daniël van der Velden, met wie wij intensief hebben gedebatteerd over de omzetting van het tentoonstellingsconcept naar een catalogusontwerp. Zij zijn daar op een bijzondere manier in geslaagd.

Namens de jury,
Martijn van Nieuwenhuyzen (voorzitter)
Hripsimé Visser

IS THIS
MARTIJN VAN
NIEUWENHUYZEN
------------------------

IS THIS
HRIPSIMÉ VISSER
------------------------

IS THIS
ENGLISH
------------------------

IS THIS AN INTRODUCTION
ARE THESE 1362 WORDS

IS THIS AN INTRODUCTION
ARE THESE 1362 WORDS

NEDERLANDSE TEKST ZIE PAGINA 6

# Is this For Real

## Proposal for Municipal Art Acquisitions 1999/2000

Since 1995, the Stedelijk Museum has hosted four exhibitions in the context of the Municipal Art Acquisitions Programme. *Sublieme vormen met zicht vanaf 5M*, *Scanning*, *In de sloot ... uit de sloot* and *AEX*, featured the work of Amsterdam-based artists, designers and photographers in a variety of combinations. The exhibitions, which carry the subtitle "Proposal for Municipal Art Acquisitions", are a follow-up to the Municipal Acquisitions exhibitions held in the former Museum Fodor. In the Fodor, works selected for the Stedelijk Museum's collection from an open submission were presented to the public in a rich-ly varied but rather informal display. In the new-style Municipal Acquisitions exhibitions in the Stedelijk Museum, which are coordinated by Stedelijk Museum Bureau Amsterdam, the aim is not so much to showcase the selection of par-ticular works as to create a meaningful, coherent display. The exhibition has priority, the decision about the acquisitions comes later.

The new series of Municipal Acquisitions exhi-bitions professes to say something about current art production in Amsterdam. Without seeking to impose a thematic straitjacket, the organizers attempt to shed light on recent developments and changing attitudes. As such, these exhibitions have something in common with other group exhibitions of contemporary art that the Stedelijk Museum has mounted in recent years, such as *Peiling 5*, *From the Corner of the Eye* and *Wild Walls*. Although more focused in terms of content, the new Municipal Acquisitions exhibitions con-tinue to be based on the principle of an open sub-mission. Advertisements in national dailies and art journals invite local artists to submit details and examples of their work. From the resulting sub-missions, a jury of external experts and curators from the Stedelijk Museum makes its selection. In the course of the selection-round discussions of the submissions, the jury formulates a broad con-cept, which the curators at the Stedelijk Museum proceed to work out into an exhibition. During the period of the exhibition, the director of the Stedelijk Museum selects a number of works that complement the museum's collection or perhaps even add something new to it. Occasionally the ephemeral or process-oriented nature of a work makes it unsuitable for conservation. In such cases museum and artist discuss possible solu-tions, perhaps in the form of the acquisition of documentation. In the past some artists have subsequently made special works for the collec-tion of the Stedelijk Museum. In the meantime, many of the works acquired via the Municipal Acquisitions programme are a familiar feature of the Stedelijk Museum's collection exhibitions. The Municipal Acquisitions exhibitions have devel-oped into a recurrent touchstone of the quality of the art currently being produced in Amsterdam.

*For Real* is the title of the Municipal Acquisitions 1999/2000 exhibition in which the focus is on the visual arts and photography. On this occasion the jury was made up of Erik Eelbode (editor of the Belgian photography magazine *Obscuur*), Nina Folkersma (art historian, editor of the Dutch art magazine *Metropolis M*), Jorinde Seijdel (art historian, editor of the Belgian/ Dutch art maga-zine *De Witte Raaf*), Hripsimé Visser (curator of photography, Stedelijk Museum) and chairman Martijn van Nieuwenhuyzen (curator, Stedelijk Museum Bureau Amsterdam). The practical coor-dination of the selection procedure was handled by Femke Lutgerink (student trainee from the Institute for the History of Art at the University of Amsterdam).

A total of 600 artists and photographers responded to the invitation to submit documenta-tion. In March and April of this year, in several ses-sions totalling seven days, many thousands of photographs, slides, video and audio tapes and catalogues were looked at and listened to, and a selection was made for the exhibition. On this occasion, too, the dualistic nature of the jury's task was a subject of debate. The difficulty of put-ting together a coherent and meaningful exhibi-tion from the heterogeneous harvest of an open submission had also been noted in previous jury reports. This year's jury wondered whether it might not make more sense to start by discussing relevant developments, themes and points of view and then to issue invitations to the artists who represent those tendencies. Even under the present rules, however, it is possible to issue indi-vidual invitations to artists whose work is in keep-ing with the chosen concept in order to strength-en the character of the exhibition. This year, too, the jury has availed itself of this opportunity.

As for the stream of images that passed before it, the jury was particularly struck by the fact that the younger generation pays little heed to traditional notions of the artistic calling. The artists move with obvious ease through the worlds of art, media, commerce and entertain-ment. In their work, documentary and fictional

## Is this fiction

THIS IS
MARTIJN VAN
NIEUWENHUYZEN
-----------------------

THIS IS
HRIPSIMÉ VISSER
-----------------------

THIS IS
ENGLISH
-----------------------

# This is For Real
## Proposal for Municipal Art Acquisitions 1999/2000

Since 1995, the Stedelijk Museum has hosted four exhibitions in the context of the Municipal Art Acquisitions Programme. *Sublieme vormen met zicht vanaf 5M*, *Scanning*, *In de sloot ... uit de sloot* and *AEX*, featured the work of Amsterdam-based artists, designers and photographers in a variety of combinations. The exhibitions, which carry the subtitle "Proposal for Municipal Art Acquisitions", are a follow-up to the Municipal Acquisitions exhibitions held in the former Museum Fodor. In the Fodor, works selected for the Stedelijk Museum's collection from an open submission were presented to the public in a richly varied but rather informal display. In the new-style Municipal Acquisitions exhibitions in the Stedelijk Museum, which are coordinated by Stedelijk Museum Bureau Amsterdam, the aim is not so much to showcase the selection of particular works as to create a meaningful, coherent display. The exhibition has priority, the decision about the acquisitions comes later.

The new series of Municipal Acquisitions exhibitions professes to say something about current art production in Amsterdam. Without seeking to impose a thematic straitjacket, the organizers attempt to shed light on recent developments and changing attitudes. As such, these exhibitions have something in common with other group exhibitions of contemporary art that the Stedelijk Museum has mounted in recent years, such as *Peiling 5*, *From the Corner of the Eye* and *Wild Walls*. Although more focused in terms of content, the new Municipal Acquisitions exhibitions continue to be based on the principle of an open submission. Advertisements in national dailies and art journals invite local artists to submit details and examples of their work. From the resulting submissions, a jury of external experts and curators from the Stedelijk Museum makes its selection. In the course of the selection-round discussions of the submissions, the jury formulates a broad concept, which the curators at the Stedelijk Museum proceed to work out into an exhibition. During the period of the exhibition, the director of the Stedelijk Museum selects a number of works that complement the museum's collection or perhaps even add something new to it. Occasionally the ephemeral or process-oriented nature of a work makes it unsuitable for conservation. In such cases museum and artist discuss possible solutions, perhaps in the form of the acquisition of documentation. In the past some artists have subsequently made special works for the collec-

tion of the Stedelijk Museum. In the meantime, many of the works acquired via the Municipal Acquisitions programme are a familiar feature of the Stedelijk Museum's collection exhibitions. The Municipal Acquisitions exhibitions have developed into a recurrent touchstone of the quality of the art currently being produced in Amsterdam.

*For Real* is the title of the Municipal Acquisitions 1999/2000 exhibition in which the focus is on the visual arts and photography. On this occasion the jury was made up of Erik Eelbode (editor of the Belgian photography magazine *Obscuur*), Nina Folkersma (art historian, editor of the Dutch art magazine *Metropolis M*), Jorinde Seijdel (art historian, editor of the Belgian/ Dutch art magazine *De Witte Raaf*), Hripsimé Visser (curator of photography, Stedelijk Museum) and chairman Martijn van Nieuwenhuyzen (curator, Stedelijk Museum Bureau Amsterdam). The practical coordination of the selection procedure was handled by Femke Lutgerink (student trainee from the Institute for the History of Art at the University of Amsterdam).

A total of 600 artists and photographers responded to the invitation to submit documentation. In March and April of this year, in several sessions totalling seven days, many thousands of photographs, slides, video and audio tapes and catalogues were looked at and listened to, and a selection was made for the exhibition. On this occasion, too, the dualistic nature of the jury's task was a subject of debate. The difficulty of putting together a coherent and meaningful exhibition from the heterogeneous harvest of an open submission had also been noted in previous jury reports. This year's jury wondered whether it might not make more sense to start by discussing relevant developments, themes and points of view and then to issue invitations to the artists who represent those tendencies. Even under the present rules, however, it is possible to issue individual invitations to artists whose work is in keeping with the chosen concept in order to strengthen the character of the exhibition. This year, too, the jury has availed itself of this opportunity.

As for the stream of images that passed before it, the jury was particularly struck by the fact that the younger generation pays little heed to traditional notions of the artistic calling. The artists move with obvious ease through the worlds of art, media, commerce and entertainment. In their work, documentary and fictional

## This is For Real

genres intermingle. Seemingly authentic, factual images are called into question using effects and visual codes borrowed from the media. Can art still lay claim to authenticity and reality in a mediated, digital culture? Like film directors, these artists get actors to imitate real life in performances, installations, workshops, interventions in public places, film, video, photography, Internet projects and painting. The jury accordingly decided to invite representatives of this younger generation of artists to take part in *For Real* – a title that is obviously open to multiple interpretations.

In the end, 29 artists/photographers (including a surprising number of artistic duos) were selected for the exhibition: Hans Aarsman, Angelica Barz, Lonnie van Brummelen, Chiko & Toko, DEPT, Elspeth Diederix, Meschac Gaba/Yvonne Dröge Wendel, André Homan, Fow Pyng Hu, JODI, Rob Johannesma, A.P. Komen & Karen Murphy, Karen Lancel, KKEP, Germaine Kruip, Gabriël Lester, Hans van der Meer, Mayumi Nakazaki, Liza May Post, de Rijke/de Rooij, Julika Rudelius, Vivian Sassen, Femke Schaap, Marike Schuurman, Debra Solomon, Martine Stig, Pär Strömberg, Jennifer Tee and Barbara Visser.

The artists were asked as far as possible to produce new work for *For Real*. In a few cases it was decided to use an existing work. Because not all the entries were suitable for presentation in exhibition rooms, part of *For Real* is located outside the museum or is only on view at one particular moment. Gabriël Lester, for example, is represented only at the opening where, together with the DJs David Neirings and Dave de Rop, he will give the opening speech/performance. Another significant moment is the 'for real' wedding between the artist Meschac Gaba and Alexandra van Dongen, curator of applied art at the Museum Boijmans Van Beuningen, which will take place on the afternoon of the opening. A few projects can be accessed via the special exhibition website: *www.forreal.nu*.

*For Real* also extends to Stedelijk Museum Bureau Amsterdam, the Stedelijk Museum's project space for contemporary, Amsterdam-based art. From 28 October to 10 December 2000, as part both of its regular programme and of *For Real*, Bureau Amsterdam will be showing a new film by de Rijke/de Rooij, *Bantar Gebang*.

We would like to thank the artists for the enthusiasm they poured into their contributions. Furthermore, Erik Eelbode, Nina Folkersma and

Jorinde Seijdel for the stimulating discussions during the jury sessions and for their contributions to the exhibition concept. And finally, the authors of the catalogue, Arjen Mulder and jury member Jorinde Seijdel, for their essays on the new photography and on the impact of technology and new media on our notions and experience of reality – and thus also on our perception of art. Femke Lutgerink spent a long time, first as student trainee and later as general assistant, on the organization of the exhibition and the catalogue. She also wrote most of the short catalogue essays on the artists' work. Without this tower of strength, we would never have been able to realize the project. Bart van der Heide, attached to Bureau Amsterdam, coordinated *The Marriage Room* project by Meschac Gaba and Yvonne Dröge Wendel. In the final weeks, Renske Janssen, a student trainee from the University of Utrecht at Bureau Amsterdam, helped with the production of the exhibition.

Our thanks also go to the designers of the catalogue, Maureen Mooren and Daniël van der Velden, with whom we held intensive discussions about how to translate the exhibition concept into a catalogue design. In this endeavour they have been singularly successful.

On behalf of the jury,
Martijn van Nieuwenhuyzen (chairman),
Hripsimé Visser

**This is fiction**

IS THIS
MARTIJN VAN
NIEUWENHUYZEN
------------------------

IS THIS AN INTRODUCTION
ARE THESE 1362 WORDS

IS THIS
HRIPSIMÉ VISSER
------------------------

IS THIS AN INTRODUCTION
ARE THESE 1362 WORDS

genres intermingle. Seemingly authentic, factual images are called into question using effects and visual codes borrowed from the media. Can art still lay claim to authenticity and reality in a mediated, digital culture? Like film directors, these artists get actors to imitate real life in performances, installations, workshops, interventions in public places, film, video, photography, Internet projects and painting. The jury accordingly decided to invite representatives of this younger generation of artists to take part in *For Real* – a title that is obviously open to multiple interpretations.

In the end, 29 artists/photographers (including a surprising number of artistic duos) were selected for the exhibition: Hans Aarsman, Angelica Barz, Lonnie van Brummelen, Chiko & Toko, DEPT, Elspeth Diederix, Meschac Gaba/Yvonne Dröge Wendel, André Homan, Fow Pyng Hu, JODI, Rob Johannesma, A.P. Komen & Karen Murphy, Karen Lancel, KKEP, Germaine Kruip, Gabriël Lester, Hans van der Meer, Mayumi Nakazaki, Liza May Post, de Rijke/de Rooij, Julika Rudelius, Vivian Sassen, Femke Schaap, Marike Schuurman, Debra Solomon, Martine Stig, Pär Strömberg, Jennifer Tee and Barbara Visser.

The artists were asked as far as possible to produce new work for *For Real*. In a few cases it was decided to use an existing work. Because not all the entries were suitable for presentation in exhibition rooms, part of *For Real* is located outside the museum or is only on view at one particular moment. Gabriël Lester, for example, is represented only at the opening where, together with the DJs David Neirings and Dave de Rop, he will give the opening speech/performance. Another significant moment is the 'for real' wedding between the artist Meschac Gaba and Alexandra van Dongen, curator of applied art at the Museum Boijmans Van Beuningen, which will take place on the afternoon of the opening. A few projects can be accessed via the special exhibition website: *www.forreal.nu*.

*For Real* also extends to Stedelijk Museum Bureau Amsterdam, the Stedelijk Museum's project space for contemporary, Amsterdam-based art. From 28 October to 10 December 2000, as part both of its regular programme and of *For Real*, Bureau Amsterdam will be showing a new film by de Rijke/de Rooij, *Bantar Gebang*.

We would like to thank the artists for the enthusiasm they poured into their contributions. Furthermore, Erik Eelbode, Nina Folkersma and Jorinde Seijdel for the stimulating discussions during the jury sessions and for their contributions to the exhibition concept. And finally, the authors of the catalogue, Arjen Mulder and jury member Jorinde Seijdel, for their essays on the new photography and on the impact of technology and new media on our notions and experience of reality – and thus also on our perception of art. Femke Lutgerink spent a long time, first as student trainee and later as general assistant, on the organization of the exhibition and the catalogue. She also wrote most of the short catalogue essays on the artists' work. Without this tower of strength, we would never have been able to realize the project. Bart van der Heide, attached to Bureau Amsterdam, coordinated *The Marriage Room* project by Meschac Gaba and Yvonne Dröge Wendel. In the final weeks, Renske Janssen, a student trainee from the University of Utrecht at Bureau Amsterdam, helped with the production of the exhibition.

Our thanks also go to the designers of the catalogue, Maureen Mooren and Daniël van der Velden, with whom we held intensive discussions about how to translate the exhibition concept into a catalogue design. In this endeavour they have been singularly successful.

On behalf of the jury,
Martijn van Nieuwenhuyzen (chairman),
Hripsimé Visser

**This is For Real**

DIT IS
ARJEN MULDER
----------------

DIT IS EEN ESSAY
DIT ZIJN 2220 WOORDEN

DIT IS
NEDERLANDS
----------------

ENGLISH TEXT SEE PAGE 20

# Dit is Het nieuwe fotografische seizoen

*'Wer mit der Zeit mitläuft, wird von ihr überrannt, aber wer still steht, auf den kommen die Dinge zu.'*
Gottfried Benn

### Het volle klaslokaal

In de zaal zit een groot gezelschap van jonge mensen te wachten, ik tel er zo'n veertig, ze zitten op banken en onderuitgezakt achter krakkemikkige tafels. Op de vloer vooraan heeft iemand een tas neergekwakt, achterin links staan zelfs een paar jongens en meisjes, met hun rug naar een groen schoolbord aan de wand. Niemand praat zichtbaar, maar je hoort wel geroezemoes, en ook geknerp, alsof er een oude bandrecorder speelt, of wellicht is het het filmapparaat waarmee de groep is opgenomen. Dit is de fotografie nu, in het jaar nul van de eenentwintigste eeuw. Een oud, gorig leslokaal, en de jeugd wacht tot er iets gaat gebeuren, leergierig wellicht, verveeld vooralsnog. Vroegere stemmen klinken na, vroegere media. Iets nieuws is niet te bekennen. *Groep 1*, een korte film van Julika Rudelius uit 1999.

In de twintigste eeuw was de fotografie op haar best als ze zo persoonlijk mogelijk werd. Het kostte fotografen soms jaren en duizenden foto's, maar dan, vanaf een gegeven moment, was er de persoonlijke visie en legde men met een fototoestel dat in principe door iedereen kon worden bediend, beelden vast die alleen door deze ene fotograaf gemaakt konden worden. Foto's die herkenbaar waren als afkomstig van één bepaalde fotograaf, niet alleen door wat erop stond, maar meer nog door hoe dat te zien werd gegeven, de tragiek daarvan, de eigenaardige humor, de nabijheid, tederheid, de hartverscheurende normaliteit. Al die mensen die zomaar leefden, langsliepen, voor een winkel zaten te wachten, elkaar zoenden, op een kluitje stonden, een liftpaneel bedienden. De fotograaf zag ze niet, hij voelde hun aanwezigheid, hun positie in de ruimte, en drukte af met een sluitertijd van 1/125 seconde, of van 1/1000 seconde soms. Wat met het blote oog niet meer te zien was in de overbelichte twintigste eeuw, was met de camera nog net te vangen. Voor even. Voorgoed.

Aan het eind van de eeuw begonnen fotografen zichzelf te ervaren als een onhandig aanhangsel van hun fototoestel. De eigen blik was zo voorgeprogrammeerd door plaatjes die al eerder waren gezien of via eigentijdsere media het beeld van de wereld waren binnengedrongen, dat alleen met veel drank en drugs op, of tijdens zware fysieke handelingen als vrijen en dansen, nog wel eens een beeld op de gevoelige plaat bleek te kunnen worden vastgelegd dat niet was voorzien. Dat het onafhankelijke bestaan van de wereld niet eens zozeer bewees als wel rechtvaardigde. Het leven in een al dan niet geordende maatschappij, maar ook het leven van dieren en planten en de laatste natuurmensen, was zo vanzelfsprekend geworden, zo zichtbaar zonder dat er nog naar gekeken hoefde te worden, dat het geen enkele zin meer had het te documenteren. Maar met die vanzelfsprekendheid van het beeld bleek wel weer een spel te spelen, via verwijzing, verdubbeling, verdraaiing, en dat gebeurde een tijdlang met verve. En toen verloor ook dat weer zijn spanning.

De fotografie is een oud klaslokaal geworden. Alles is er al onderwezen, overgedragen, doorgegeven. Sinds de komst van de digitale fotografie is de klassieke, analoge fotografie, die nog met gradiënten van licht en donker en kleuren kon werken, vervangen door een wereldbeeld dat geheel is opgebouwd uit punten die ja of nee zijn, aan of uit, en nooit iets daartussen. De fotografie heeft haar plaats ingenomen te midden van de andere oude visuele media, de schilderkunst, de grafische kunsten, alles wat de schoonheid van de gradaties exploreerde. Er valt niets meer te leren in dit oude vak, alleen nog te herhalen. De mythe van het nieuwe is niet langer besteed aan de fotografie. Die roezemoest alleen nog wat na, knerpend. Maar kijk, het lokaal zit weer vol, de jeugd is komen opdagen, ze wacht. Ze weet nog niet dat als ze iets te weten wil komen wat ze niet al in huis heeft, ze dat zelf moet bedenken.

### Het blauwe uur

De jongelui in het klaslokaal zitten een foto te zijn. Het ene medium, film, brengt het andere medium, fotografie, aan het licht. Met een foto alleen kun je niet langer aantonen dat alles, zodra je er een fototoestel op richt, zich herorganiseert tot een foto die genomen kan worden. Toch kun je nog wel degelijk foto's maken die eruitzien alsof de afgebeelden, of het afgebeelde – een meisje lezend in een trein, een stel jongens die staan te praten in een rumoerige donkere ruimte, een veldje vol amateurvoetballers in een weids Nederlands landschap, een stel kasten, een groepje scholieren, een paar wassen beelden – alsof die geen van alle weten dat ze worden gefotografeerd. En doordat je, al kijkend naar die foto's, weet dat de afgebeelden weten dat ze in de foto-

## Dit is fictie

IS DIT
ARJEN MULDER
---------------------

IS DIT EEN ESSAY
ZIJN DIT 2220 WOORDEN

IS DIT
NEDERLANDS
---------------------

ENGLISH TEXT SEE PAGE 20

# Is dit Het nieuwe fotografische seizoen

*'Wer mit der Zeit mitläuft, wird von ihr überrannt, aber wer still steht, auf den kommen die Dinge zu.'*
Gottfried Benn

### Het volle klaslokaal

In de zaal zit een groot gezelschap van jonge mensen te wachten, ik tel er zo'n veertig, ze zitten op banken en onderuitgezakt achter krakkemikkige tafels. Op de vloer vooraan heeft iemand een tas neergekwakt, achterin links staan zelfs een paar jongens en meisjes, met hun rug naar een groen schoolbord aan de wand. Niemand praat zichtbaar, maar je hoort wel geroezemoes, en ook geknerp, alsof er een oude bandrecorder speelt, of wellicht is het het filmapparaat waarmee de groep is opgenomen. Dit is de fotografie nu, in het jaar nul van de eenentwintigste eeuw. Een oud, gorig leslokaal, en de jeugd wacht tot er iets gaat gebeuren, leergierig wellicht, verveeld vooralsnog. Vroegere stemmen klinken na, vroegere media. Iets nieuws is niet te bekennen. *Groep 1*, een korte film van Julika Rudelius uit 1999.

In de twintigste eeuw was de fotografie op haar best als ze zo persoonlijk mogelijk werd. Het kostte fotografen soms jaren en duizenden foto's, maar dan, vanaf een gegeven moment, was er de persoonlijke visie en legde men met een fototoestel dat in principe door iedereen kon worden bediend, beelden vast die alleen door deze ene fotograaf gemaakt konden worden. Foto's die herkenbaar waren als afkomstig van één bepaalde fotograaf, niet alleen door wat erop stond, maar meer nog door hoe dat te zien werd gegeven, de tragiek daarvan, de eigenaardige humor, de nabijheid, tederheid, de hartverscheurende normaliteit. Al die mensen die zomaar leefden, langsliepen, voor een winkel zaten te wachten, elkaar zoenden, op een kluitje stonden, een liftpaneel bedienden. De fotograaf zag ze niet, hij voelde hun aanwezigheid, hun positie in de ruimte, en drukte af met een sluitertijd van 1/125 seconde, of van 1/1000 seconde soms. Wat met het blote oog niet meer te zien was in de overbelichte twintigste eeuw, was met de camera nog net te vangen. Voor even. Voorgoed.

Aan het eind van de eeuw begonnen fotografen zichzelf te ervaren als een onhandig aanhangsel van hun fototoestel. De eigen blik was zo voorgeprogrammeerd door plaatjes die al eerder waren gezien of via eigentijdsere media het beeld van de wereld waren binnengedrongen, dat alleen met veel drank en drugs op, of tijdens zware fysieke handelingen als vrijen en dansen, nog wel eens een beeld op de gevoelige plaat bleek te kunnen worden vastgelegd dat niet was voorzien. Dat het onafhankelijke bestaan van de wereld niet eens zozeer bewees als wel rechtvaardigde. Het leven in een al dan niet geordende maatschappij, maar ook het leven van dieren en planten en de laatste natuurmensen, was zo vanzelfsprekend geworden, zo zichtbaar zonder dat er nog naar gekeken hoefde te worden, dat het geen enkele zin meer had het te documenteren. Maar met die vanzelfsprekendheid van het beeld bleek wel weer een spel te spelen, via verwijzing, verdubbeling, verdraaiing, en dat gebeurde een tijdlang met verve. En toen verloor ook dat weer zijn spanning.

De fotografie is een oud klaslokaal geworden. Alles is er al onderwezen, overgedragen, doorgegeven. Sinds de komst van de digitale fotografie is de klassieke, analoge fotografie, die nog met gradiënten van licht en donker en kleuren kon werken, vervangen door een wereldbeeld dat geheel is opgebouwd uit punten die ja of nee zijn, aan of uit, en nooit iets daartussen. De fotografie heeft haar plaats ingenomen te midden van de andere oude visuele media, de schilderkunst, de grafische kunsten, alles wat de schoonheid van de gradaties exploreerde. Er valt niets meer te leren in dit oude vak, alleen nog te herhalen. De mythe van het nieuwe is niet langer besteed aan de fotografie. Die roezemoest alleen nog wat na, knerpend. Maar kijk, het lokaal zit weer vol, de jeugd is komen opdagen, ze wacht. Ze weet nog niet dat als ze iets te weten wil komen wat ze niet al in huis heeft, ze dat zelf moet bedenken.

### Het blauwe uur

De jongelui in het klaslokaal zitten een foto te zijn. Het ene medium, film, brengt het andere medium, fotografie, aan het licht. Met een foto alleen kun je niet langer aantonen dat alles, zodra je er een fototoestel op richt, zich herorganiseert tot een foto die genomen kan worden. Toch kun je nog wel degelijk foto's maken die eruitzien alsof de afgebeelden, of het afgebeelde – een meisje lezend in een trein, een stel jongens die staan te praten in een rumoerige donkere ruimte, een veldje vol amateurvoetballers in een weids Nederlands landschap, een stel kasten, een groepje scholieren, een paar wassen beelden – alsof die geen van alle weten dat ze worden gefotografeerd. En doordat je, al kijkend naar die foto's, weet dat de afgebeelden weten dat ze in de foto-

## Is dit de werkelijkheid

grafische stand zijn gaan staan, krijgt dit soort foto's de charme van de bewuste naïviteit. Naïefheid is een net iets geraffineerdere strategie dan uitdagendheid. Zelfs als je een foto fotografeert als foto, bijvoorbeeld doordat je de hand meefotografeert die de te fotograferen foto vasthoudt, zie je nog dat die foto weet dat hij wordt gefotografeerd. Dat kan fotografie: de intelligentie van de dingen oproepen, inclusief die van mensen of een groep mensen. Zodra iets zich laat fotograferen, maakt het van zichzelf een ding, een te bezichtigen object.

In de jaren negentig lukte het een enkeling de context van de te fotograferen persoon zo kunstmatig te maken – door de figuur te isoleren, door met grote lampen en flitsen en technische camera's te werken – dat de persoon zelf vergat een fotografische houding aan te nemen. Het effect was van een ontroerende authenticiteit. Wanneer de jongen en het meisje en de oude van dagen en de vrouw in de kracht van haar leven zich ongemakkelijk voelden voor het fototoestel, maar gerustgesteld werden door de gecreëerde, nadrukkelijk fotografische omgeving, toonden ze iets van dat hoogst persoonlijke waar het de fotografie om te doen is. Een foto is persoonlijk omdat hij wordt gemaakt door één persoon en ook altijd door één persoon wordt bekeken. Het camerastandpunt valt samen met de blik van de fotograaf en van degene die de uiteindelijke foto bekijkt, en dat creëert in beide gevallen een een-op-een-relatie met het gefotografeerde. Daarom maakt elke foto van degene die ernaar kijkt een individu: de foto spreekt de fotokijker aan als persoonlijk beschouwer. Dat blijft een wonderbaarlijk effect in een tijd waarin iedereen weet een knooppunt te zijn in een wereldomspannend netwerk van afhankelijkheden. Als de gefotografeerde dan ook nog een authentiek individuele indruk weet te wekken, ontstaat er een merkwaardig verdubbelingseffect: de relatie tussen gefotografeerde en fotobeschouwer versterkt beider isolement. Een exclusieve, bijzonder prettige ervaring.

Terwijl je ten volle weet dat elk onderdeel van je leven het gevolg is van de inspanningen van anderen, en dat elk onderdeel van die anderen waar ook ter wereld een gevolg is van jouw inspanningen hier, kun je toch nog steeds een onafhankelijk individu worden: door van jezelf een foto te maken. Daar is geen fototoestel voor nodig, je alledaagse fotografische bewustzijn – dat je al als baby van een maand of zes, zeven

ontwikkelt – is toereikend. Het bewustzijn van je vergankelijkheid, dus dat jij op een dag helemaal alleen doodgaat: dat bewustzijn klikt de fotografie aan in je mentale programmatuur. Deze existentiële eenzaamheid is even tragisch als die van de bomen in een bos die in het blauwe uur voor zonsondergang opeens allemaal geïsoleerd verschijnen, zonder enig verband met wie ze omgeven. Vervolgens verdwijnen de bomen en keert het bos terug. Je kunt stoer modern zeggen dat het niet langer zin heeft een autonoom subject te willen zijn en dat je niet moet ontkennen dat je alleen maar een stroompje bent in een vlechtwerk van culturele, economische, sociale krachtlijnen. Maar zodra je je vereenzelvigt met de dingen weet je dat dat geen steek houdt: de objecten zijn altijd autonoom gebleven, althans in staat tot autonomie, hoe kort ook. En dan kun jij het ook weer, in je eigen blauwe uur, met alle naïefheid die daarbij komt kijken. Dat is de droom van de fotografie.

### De wolk van Diederix
Omdat foto's worden gemaakt door een technisch apparaat en niet met de hand worden aangebracht op een vlak, zoals bij schilderijen en tekeningen het geval is, is er gezegd dat foto's geen betekenis hebben in de overgeleverde zin van dat woord. Betekenis is van mensen afkomstig, niet van apparaten. Je kunt wel betekenis geven aan fotografische beelden, maar dan projecteer je een wijze van zingeving die verbonden is met een ouder medium zoals de schilderkunst op een nieuw type beeld, dat zelf vrij is van menselijke inmenging. De foto op zich is ontoegankelijk voor betekenisgeving, al kun je er alle mogelijke duidingen op laten verschijnen. Dat klinkt, opnieuw, stoer modern: je moet je handhaven in een zinloze wereld, een wereld die moe is van alle betekenissen die er in de loop der jaren en eeuwen op zijn aangekoekt. Betekenissen waarvan de fotografie en haar nakomelingen film en video ons nu juist bevrijd heten te hebben. Maar je kunt het woord 'betekenis' ook begrijpen als het belang dat iets heeft. Het belang van speelfilmbeelden is dat ze een massa mensen amuseren. Het belang van een foto is dat de kijker er zo persoonlijk mogelijk naar kijkt, er een zo persoonlijk mogelijke betekenis op projecteert.

Van de documentaire fotografie van de jaren vijftig was het belang dat ze de mensheid kond deed van haar gezamenlijke aanwezigheid op

**Dit is fictie**

grafische stand zijn gaan staan, krijgt dit soort foto's de charme van de bewuste naïviteit. Naïefheid is een net iets geraffineerdere strategie dan uitdagendheid. Zelfs als je een foto fotografeert als foto, bijvoorbeeld doordat je de hand meefotografeert die de te fotograferen foto vasthoudt, zie je nog dat die foto weet dat hij wordt gefotografeerd. Dat kan fotografie: de intelligentie van de dingen oproepen, inclusief die van mensen of een groep mensen. Zodra iets zich laat fotograferen, maakt het van zichzelf een ding, een te bezichtigen object.

In de jaren negentig lukte het een enkeling de context van de te fotograferen persoon zo kunstmatig te maken – door de figuur te isoleren, door met grote lampen en flitsen en technische camera's te werken – dat de persoon zelf vergat een fotografische houding aan te nemen. Het effect was van een ontroerende authenticiteit. Wanneer de jongen en het meisje en de oude van dagen en de vrouw in de kracht van haar leven zich ongemakkelijk voelden voor het fototoestel, maar gerustgesteld werden door de gecreëerde, nadrukkelijk fotografische omgeving, toonden ze iets van dat hoogst persoonlijke waar het de fotografie om te doen is. Een foto is persoonlijk omdat hij wordt gemaakt door één persoon en ook altijd door één persoon wordt bekeken. Het camerastandpunt valt samen met de blik van de fotograaf en van degene die de uiteindelijke foto bekijkt, en dat creëert in beide gevallen een een-op-een-relatie met het gefotografeerde. Daarom maakt elke foto van degene die ernaar kijkt een individu: de foto spreekt de fotokijker aan als persoonlijk beschouwer. Dat blijft een wonderbaarlijk effect in een tijd waarin iedereen weet een knooppunt te zijn in een wereldomspannend netwerk van afhankelijkheden. Als de gefotografeerde dan ook nog een authentiek individuele indruk weet te wekken, ontstaat er een merkwaardig verdubbelingseffect: de relatie tussen gefotografeerde en fotobeschouwer versterkt beider isolement. Een exclusieve, bijzonder prettige ervaring.

Terwijl je ten volle weet dat elk onderdeel van je leven het gevolg is van de inspanningen van anderen, en dat elk onderdeel van die anderen waar ook ter wereld een gevolg is van jouw inspanningen hier, kun je toch nog steeds een onafhankelijk individu worden: door van jezelf een foto te maken. Daar is geen fototoestel voor nodig, je alledaagse fotografische bewustzijn – dat je al als baby van een maand of zes, zeven ontwikkelt – is toereikend. Het bewustzijn van je vergankelijkheid, dus dat jij op een dag helemaal alleen doodgaat: dat bewustzijn klikt de fotografie aan in je mentale programmatuur. Deze existentiële eenzaamheid is even tragisch als die van de bomen in een bos die in het blauwe uur voor zonsondergang opeens allemaal geïsoleerd verschijnen, zonder enig verband met wie ze omgeven. Vervolgens verdwijnen de bomen en keert het bos terug. Je kunt stoer modern zeggen dat het niet langer zin heeft een autonoom subject te willen zijn en dat je niet moet ontkennen dat je alleen maar een stroompje bent in een vlechtwerk van culturele, economische, sociale krachtlijnen. Maar zodra je je vereenzelvigt met de dingen weet je dat dat geen steek houdt: de objecten zijn altijd autonoom gebleven, althans in staat tot autonomie, hoe kort ook. En dan kun jij het ook weer, in je eigen blauwe uur, met alle naïefheid die daarbij komt kijken. Dat is de droom van de fotografie.

**De wolk van Diederix**
Omdat foto's worden gemaakt door een technisch apparaat en niet met de hand worden aangebracht op een vlak, zoals bij schilderijen en tekeningen het geval is, is er gezegd dat foto's geen betekenis hebben in de overgeleverde zin van dat woord. Betekenis is van mensen afkomstig, niet van apparaten. Je kunt wel betekenis geven aan fotografische beelden, maar dan projecteer je een wijze van zingeving die verbonden is met een ouder medium zoals de schilderkunst op een nieuw type beeld, dat zelf vrij is van menselijke inmenging. De foto op zich is ontoegankelijk voor betekenisgeving, al kun je er alle mogelijke duidingen op laten verschijnen. Dat klinkt, opnieuw, stoer modern: je moet je handhaven in een zinloze wereld, een wereld die moe is van alle betekenissen die er in de loop der jaren en eeuwen op zijn aangekoekt. Betekenissen waarvan de fotografie en haar nakomelingen film en video ons nu juist bevrijd heten te hebben. Maar je kunt het woord 'betekenis' ook begrijpen als het belang dat iets heeft. Het belang van speelfilmbeelden is dat ze een massa mensen amuseren. Het belang van een foto is dat de kijker er zo persoonlijk mogelijk naar kijkt, er een zo persoonlijk mogelijke betekenis op projecteert.

Van de documentaire fotografie van de jaren vijftig was het belang dat ze de mensheid kond deed van haar gezamenlijke aanwezigheid op

Dit is de werkelijkheid

aarde. De documentaire fotografie van de jaren zeventig diende het belang van de gefotografeerden: hun leed moest de mensheid worden voorgehouden. Het belang van de geënsceneerde fotografie van de jaren tachtig was dat ze de foto als foto gewaardeerd wilde zien. De geënsceneerde documentaire fotografie van de jaren negentig had als belang te laten zien dat als de foto als foto wordt gewaardeerd, er mensen op te zien zijn die, ongeacht de gedeelde aanwezigheid op aarde en ongeacht het gedeelde leed, verbluffend anders zijn dan jij. Ik sloeg in deze opsomming de documentaire fotografie van de jaren zestig over, de glorietijd van de straatfotografen. Het belang van hun foto's, als ik ze nu zie – van mensen als Robert Frank, Garry Winogrand, William Klein, Diana Arbus, om wat los-vaste Amerikanen te noemen – is dat ze onthullen dat als je de fotografie voor een doel gebruikt, een vooraf gepland belang, je de fotografie tekortdoet. Zij noemden hun foto's 'tough': 'tough to like, tough to see, tough to make, tough to understand', in de woorden van Joel Meyerowitz. Volgens mij zoeken de fotografen van het nieuwe fotografische seizoen opnieuw naar deze toughness, al is die niet meer dezelfde als veertig jaar terug.

Ik kijk naar een foto van Elspeth Diederix, *Wolk*, uit 1999. De fotograaf heeft het huidige infrastructurele netwerk rond de aarde in beeld gebracht: een autoweg met auto, dwars daarop een viaduct met zo'n stellage met verkeersborden, en boven dat viaduct stijgt juist een vliegtuig op. In de blauwe lucht hangen wolkjes. Op de voorgrond, midden in beeld, in de groene zijberm en geflankeerd door een kaarsrechte grijze lantaarnpaal in de middenberm van de vierbaansweg, staat een jongeman in blauwe spijkerbroek en wit t-shirt. Zijn linkerarm, met horloge, hangt langs zijn lichaam omlaag. Hij houdt zijn rechterhand aan zijn mond en blaast net een rookwolk van een sigaret uit, althans zo lijkt het, want je ziet zijn hoofd niet in die wolk. Sterker nog, de rook heeft precies dezelfde substantie als de wolkjes in de lucht, waarmee het zich lijkt te vermengen. Wat is het belang van deze foto? De jongen blaast de rookwolk uit omdat de foto wordt gemaakt, in een omgeving die door de fotograaf lijkt te zijn opgezocht. Dat past nog in de geënsceneerde documentaire-ethiek van de jaren negentig. Maar in plaats van dat de geplande context wordt gebruikt om de authenticiteit van een individu op te roepen, onttrekt dat individu

zich aan de fotografische helderheid om gezichtloos, onindividueel te worden.

De jongeman staat stil in een landschap, bedoeld voor snelheid en verbinding. Hij haalt de grap uit dat hij op dit op vluchtigheid gerichte terrein doodgemoedereerd aan escapisme doet: hij heeft geen auto of vliegtuig nodig om weg te wezen, een stevige sigaret (joint?) is genoeg om onzichtbaar te worden. Maar de rook die hij uitblaast bevindt zich in een ander verband dan hijzelf. Zonder dat de jongen er erg in heeft, voert hij een ritueel uit, dat wil zeggen een handeling om dingen aan te lokken. Heel specifieke dingen: de jongen is een verbond aangegaan met de wolken boven het snelheidslandschap. Hij is in verbinding getreden met dat deel van de wereld dat soeverein zijn eigen gang gaat, wat er ook wordt omgespit en opgebouwd op de aarde eronder. Zolang de jongen de kunstmatige wolk voor zijn gezicht heeft, is hij even autonoom als de natuurlijke wolken, die onaantastbaar zijn, ook voor het vliegtuig dat op ze afstevent. Even vergankelijk. De jongen heeft terloops een eigen netwerk van relaties weten te construeren, dat de menselijke, al te menselijke maatschappelijke orde te boven gaat. Maar hij heeft zich niet alleen in relatie geplaatst tot de wolken, hij is ook een verbond aangegaan met de fotografie. Alleen op de foto bestaat zijn ritueel. De foto ontdekt de hoogst individuele orde waarin hij zich heeft geplaatst. Op de foto kan hij zichzelf te buiten gaan. Het bovenpersoonlijke maakt hem uniek.

**Is dit fictie**

aarde. De documentaire fotografie van de jaren zeventig diende het belang van de gefotografeerden: hun leed moest de mensheid worden voorgehouden. Het belang van de geënsceneerde fotografie van de jaren tachtig was dat ze de foto als foto gewaardeerd wilde zien. De geënsceneerde documentaire fotografie van de jaren negentig had als belang te laten zien dat als de foto als foto wordt gewaardeerd, er mensen op te zien zijn die, ongeacht de gedeelde aanwezigheid op aarde en ongeacht het gedeelde leed, verbluffend anders zijn dan jij. Ik sloeg in deze opsomming de documentaire fotografie van de jaren zestig over, de glorietijd van de straatfotografen. Het belang van hun foto's, als ik ze nu zie – van mensen als Robert Frank, Garry Winogrand, William Klein, Diana Arbus, om wat los-vaste Amerikanen te noemen – is dat ze onthullen dat als je de fotografie voor een doel gebruikt, een vooraf gepland belang, je de fotografie tekortdoet. Zij noemden hun foto's 'tough': 'tough to like, tough to see, tough to make, tough to understand', in de woorden van Joel Meyerowitz. Volgens mij zoeken de fotografen van het nieuwe fotografische seizoen opnieuw naar deze toughness, al is die niet meer dezelfde als veertig jaar terug.

Ik kijk naar een foto van Elspeth Diederix, *Wolk*, uit 1999. De fotograaf heeft het huidige infrastructurele netwerk rond de aarde in beeld gebracht: een autoweg met auto, dwars daarop een viaduct met zo'n stellage met verkeersborden, en boven dat viaduct stijgt juist een vliegtuig op. In de blauwe lucht hangen wolkjes. Op de voorgrond, midden in beeld, in de groene zijberm en geflankeerd door een kaarsrechte grijze lantaarnpaal in de middenberm van de vierbaansweg, staat een jongeman in blauwe spijkerbroek en wit t-shirt. Zijn linkerarm, met horloge, hangt langs zijn lichaam omlaag. Hij houdt zijn rechterhand aan zijn mond en blaast net een rookwolk van een sigaret uit, althans zo lijkt het, want je ziet zijn hoofd niet in die wolk. Sterker nog, de rook heeft precies dezelfde substantie als de wolkjes in de lucht, waarmee het zich lijkt te vermengen. Wat is het belang van deze foto? De jongen blaast de rookwolk uit omdat de foto wordt gemaakt, in een omgeving die door de fotograaf lijkt te zijn opgezocht. Dat past nog in de geënsceneerde documentaire-ethiek van de jaren negentig. Maar in plaats van dat de geplande context wordt gebruikt om de authenticiteit van een individu op te roepen, onttrekt dat individu

zich aan de fotografische helderheid om gezichtloos, onindividueel te worden.

De jongeman staat stil in een landschap, bedoeld voor snelheid en verbinding. Hij haalt de grap uit dat hij op dit op vluchtigheid gerichte terrein doodgemoedereerd aan escapisme doet: hij heeft geen auto of vliegtuig nodig om weg te wezen, een stevige sigaret (joint?) is genoeg om onzichtbaar te worden. Maar de rook die hij uitblaast bevindt zich in een ander verband dan hijzelf. Zonder dat de jongen er erg in heeft, voert hij een ritueel uit, dat wil zeggen een handeling om dingen aan te lokken. Heel specifieke dingen: de jongen is een verbond aangegaan met de wolken boven het snelheidslandschap. Hij is in verbinding getreden met dat deel van de wereld dat soeverein zijn eigen gang gaat, wat er ook wordt omgespit en opgebouwd op de aarde eronder. Zolang de jongen de kunstmatige wolk voor zijn gezicht heeft, is hij even autonoom als de natuurlijke wolken, die onaantastbaar zijn, ook voor het vliegtuig dat op ze afstevent. Even vergankelijk. De jongen heeft terloops een eigen netwerk van relaties weten te construeren, dat de menselijke, al te menselijke maatschappelijke orde te boven gaat. Maar hij heeft zich niet alleen in relatie geplaatst tot de wolken, hij is ook een verbond aangegaan met de fotografie. Alleen op de foto bestaat zijn ritueel. De foto ontdekt de hoogst individuele orde waarin hij zich heeft geplaatst. Op de foto kan hij zichzelf te buiten gaan. Het bovenpersoonlijke maakt hem uniek.

**Is dit de werkelijkheid**

# This is The New Photographic Season

*'He who keeps pace with time will be overrun by it, but he who stands still, will find that things come to him.'* Gottfried Benn

### The Full Classroom

The room is full of young people sitting around waiting, some forty-odd by my reckoning, seated on benches and sprawled behind rickety tables. On the floor at the front someone has flung down a bag, at the back on the left a few girls and boys are even standing, with their backs to an old green chalkboard on the wall. Nobody is visibly talking but there's a low hum and a rasping sound like an old tape recorder playing, or maybe it's the film equipment being used to film the group. This is photography now, in the first year of the twenty-first century. An old, grubby classroom, and the young waiting for something to happen, inquisitive perhaps, so far bored. Bygone voices reverberate, bygone media. There is no sign of anything new. *Groep 1*, a short film by Julika Rudelius from 1999.

In the twentieth century photography was at its best when it became intensely personal. It sometimes took photographers many years and thousands of photos, but suddenly, from a given moment, there it was: the personal vision. Suddenly, with a camera that could in theory be operated by anyone, they were recording images that could only have been made by this one photographer. Photographs that were recognizably the work of one particular photographer, not just because of what they showed, but more especially because of the way it was presented, the tragedy, the offbeat humour, the proximity, the tenderness, the heartrending normality. All those people who just lived, walked past, sat waiting in front of a store, kissed one another, crowded together, operated a lift. The photographer did not see them, but sensed their presence, their position in space, and pressed the button with a shutter speed of 1/125th second, or occasionally 1/1000th second. What was no longer visible to the naked eye in the overexposed twentieth century, could still – just – be captured with the camera. For a moment. Forever.

Towards the end of the century, photographers started to feel like an awkward appendage of their camera. Their own gaze had been so pre-programmed by pictures that had been seen before or that had penetrated the image of the world via more modern media, that it was only when high on drink or drugs, or during intense physical activity like making love and dancing, that it still occasionally proved possible to capture an unpremeditated image on film. An image that did not so much confirm the autonomous existence of the world, as justify it. Life in a more or less organized society, but even the life of animals and plants and the last primitive peoples, had become so obvious, so visible it no longer needed to be looked at, that there was no point in documenting it. But it turned out that there was still a game to be played with that obviousness – by means of allusion, duplication, distortion – and for a while it was played with spirit. And then that, too, lost its excitement.

Photography has become an old classroom. Everything has been taught there already, handed down, passed on. Since the arrival of digital photography, classical, analogue photography, which was still able to work with gradations of light and dark and colours, has been replaced by a world view made up entirely of dots that are either yes or no, on or off, never anything in between. Photography has taken its place among other old visual media – painting, graphic arts, all that explored the beauty of gradations. There is nothing more to be learned in this old craft, only to be repeated. The myth of the new is lost on photography nowadays. It just potters around, emitting the occasional rasp. But see here, the room is full again, the young have turned up, they are waiting. They have yet to discover that if they want to find out something they don't already know, they must invent it for themselves.

### The Blue Hour

The young people in the classroom are busy being a photo. The one medium, film, reveals the other medium, photography. A photo alone is no longer sufficient to show that everything, as soon as you aim a camera at it, reorganizes itself into a potential photo. Nonetheless, it is still possible to take photos that look as if the subject or subjects – a girl reading in a train, a group of boys standing talking in a noisy, dark room, a field full of amateur football players in a vast, Dutch landscape, a few cupboards, a knot of pupils, a couple of wax figures – had no idea they were being photographed. And because you know, just by looking at these photos, that the subjects know they have assumed a photographic posture, such photos acquire the charm of conscious naivety. Naivety is a slightly

## This is fiction

IS THIS
ARJEN MULDER
---------------------

IS THIS AN ESSAY
ARE THESE 2276 WORDS

IS THIS
ENGLISH
---------------------

NEDERLANDSE TEKST ZIE PAGINA 14

# Is this The New Photographic Season

*'He who keeps pace with time will be overrun by it, but he who stands still, will find that things come to him.'* Gottfried Benn

### The Full Classroom

The room is full of young people sitting around waiting, some forty-odd by my reckoning, seated on benches and sprawled behind rickety tables. On the floor at the front someone has flung down a bag, at the back on the left a few girls and boys are even standing, with their backs to an old green chalkboard on the wall. Nobody is visibly talking but there's a low hum and a rasping sound like an old tape recorder playing, or maybe it's the film equipment being used to film the group. This is photography now, in the first year of the twenty-first century. An old, grubby classroom, and the young waiting for something to happen, inquisitive perhaps, so far bored. Bygone voices reverberate, bygone media. There is no sign of anything new. *Groep 1*, a short film by Julika Rudelius from 1999.

In the twentieth century photography was at its best when it became intensely personal. It sometimes took photographers many years and thousands of photos, but suddenly, from a given moment, there it was: the personal vision. Suddenly, with a camera that could in theory be operated by anyone, they were recording images that could only have been made by this one photographer. Photographs that were recognizably the work of one particular photographer, not just because of what they showed, but more especially because of the way it was presented, the tragedy, the offbeat humour, the proximity, the tenderness, the heartrending normality. All those people who just lived, walked past, sat waiting in front of a store, kissed one another, crowded together, operated a lift. The photographer did not see them, but sensed their presence, their position in space, and pressed the button with a shutter speed of 1/125th second, or occasionally 1/1000th second. What was no longer visible to the naked eye in the overexposed twentieth century, could still – just – be captured with the camera. For a moment. Forever.

Towards the end of the century, photographers started to feel like an awkward appendage of their camera. Their own gaze had been so pre-programmed by pictures that had been seen before or that had penetrated the image of the world via more modern media, that it was only when high on drink or drugs, or during intense physical activity like making love and dancing, that it still occasionally proved possible to capture an unpremeditated image on film. An image that did not so much confirm the autonomous existence of the world, as justify it. Life in a more or less organized society, but even the life of animals and plants and the last primitive peoples, had become so obvious, so visible it no longer needed to be looked at, that there was no point in documenting it. But it turned out that there was still a game to be played with that obviousness – by means of allusion, duplication, distortion – and for a while it was played with spirit. And then that, too, lost its excitement.

Photography has become an old classroom. Everything has been taught there already, handed down, passed on. Since the arrival of digital photography, classical, analogue photography, which was still able to work with gradations of light and dark and colours, has been replaced by a world view made up entirely of dots that are either yes or no, on or off, never anything in between. Photography has taken its place among other old visual media – painting, graphic arts, all that explored the beauty of gradations. There is nothing more to be learned in this old craft, only to be repeated. The myth of the new is lost on photography nowadays. It just potters around, emitting the occasional rasp. But see here, the room is full again, the young have turned up, they are waiting. They have yet to discover that if they want to find out something they don't already know, they must invent it for themselves.

### The Blue Hour

The young people in the classroom are busy being a photo. The one medium, film, reveals the other medium, photography. A photo alone is no longer sufficient to show that everything, as soon as you aim a camera at it, reorganizes itself into a potential photo. Nonetheless, it is still possible to take photos that look as if the subject or subjects – a girl reading in a train, a group of boys standing talking in a noisy, dark room, a field full of amateur football players in a vast, Dutch landscape, a few cupboards, a knot of pupils, a couple of wax figures – had no idea they were being photographed. And because you know, just by looking at these photos, that the subjects know they have assumed a photographic posture, such photos acquire the charm of conscious naivety. Naivety is a slightly

**Is this For Real**

more refined strategy than defiance. Even when you photograph a photo as a photo, by including the hand holding the photo, for example, you can still see that that photo knows it is being photographed. Photography can do that: invoke the intelligence of things, including of people or a group of people. As soon as something submits to being photographed, it turns itself into a thing, an object for viewing.

In the 1990s one or two individuals succeeded in making the context of the subject so artificial – by isolating the figure, by working with big lights and flash bulbs and technical cameras – that the subject forgot to assume a photographic posture. The effect was one of poignant authenticity. Whenever the boy and the girl and the old man and the woman in her prime felt uncomfortable in front of the camera, but were reassured by the contrived, explicitly photographic surroundings, they revealed something of the intensely personal that photography is all about. A photograph is personal because it is made by one person and is always looked at by one person, too. The camera's viewpoint coincides with the gaze of the photographer and of whoever looks at the eventual photograph, and in both cases that generates a one-to-one relationship with the subject. Thus each photograph makes an individual of the person who looks at it: it addresses the viewer as a personal observer. This is a miraculous effect in an age when everyone is aware of being a node in a worldwide network of interdependence. If, on top of this, the subject manages to create an authentic individual impression, there is a remarkable doubling effect: the relationship between subject and observer reinforces their mutual isolation. An exclusive, exceptionally pleasant experience.

While you are fully aware that every aspect of your life is contingent upon other people's efforts, and that every aspect of those other people's lives, wherever they may be in the world, is contingent upon your efforts here, you can still become an autonomous individual: by making a photo of yourself. No camera is needed for this, your everyday photographic consciousness – which you develop as a baby of six, seven months – is quite sufficient. The consciousness of your mortality – in other words, that one day you will die all alone – that consciousness clicks on the photography in your mental software. This existential loneliness is as tragic as that of the

trees in a forest which, in the blue hour before sunset, suddenly all appear to be isolated, with no connection to those around them. Then the trees disappear again and the forest returns. You can be staunchly modern and maintain that there is no longer any point in wanting to be an autonomous subject and that you must not deny that you are merely a tiny current in an intricate network of cultural, economic, social lines of force. But as soon as you identify with things, you know that this simply won't wash: objects have always remained autonomous, or at any rate capable of autonomy, however briefly. And then you too can be autonomous again, in your own blue hour, with all the naivety that entails. That is the dream of photography.

### Diederix's Cloud

Because photographs are made by a machine and not applied by hand to a surface, as is the case with paintings and drawings, it is said that photographs have no 'meaning' in the accepted sense of that word. Meaning is imparted by human beings, not by machines. You may invest photographic images with meaning, but this involves projecting a mode of interpretation associated with an older medium like painting onto a new type of image that is itself innocent of human interference. The photo per se is impervious to interpretation, even though you can project all manner of readings onto it. That sounds, once again, staunchly modern: you have to hold your own in a meaningless world, a world that is weary with all the meanings that have adhered to it over the years and the centuries. Meanings from which photography and its offspring, film and video, were supposed to have freed us. But the word 'meaning' can also be understood in terms of the significance that something possesses. The significance of movie pictures is that they entertain masses of people. The significance of a photograph is that the viewer looks at it in an intensely personal way, projects an intensely personal meaning onto it.

The significance of the documentary photography of the 1950s was that it apprised humanity of its collective presence on earth. The documentary photography of the 1970s held significance for its subjects: their sufferings were to be held up to the rest of humanity. The significance of the staged photography of the 1980s was that it wanted to see the photo valued as photo. As to

**Is this fiction**

more refined strategy than defiance. Even when you photograph a photo as a photo, by including the hand holding the photo, for example, you can still see that that photo knows it is being photographed. Photography can do that: invoke the intelligence of things, including of people or a group of people. As soon as something submits to being photographed, it turns itself into a thing, an object for viewing.

In the 1990s one or two individuals succeeded in making the context of the subject so artificial – by isolating the figure, by working with big lights and flash bulbs and technical cameras – that the subject forgot to assume a photographic posture. The effect was one of poignant authenticity. Whenever the boy and the girl and the old man and the woman in her prime felt uncomfortable in front of the camera, but were reassured by the contrived, explicitly photographic surroundings, they revealed something of the intensely personal that photography is all about. A photograph is personal because it is made by one person and is always looked at by one person, too. The camera's viewpoint coincides with the gaze of the photographer and of whoever looks at the eventual photograph, and in both cases that generates a one-to-one relationship with the subject. Thus each photograph makes an individual of the person who looks at it: it addresses the viewer as a personal observer. This is a miraculous effect in an age when everyone is aware of being a node in a worldwide network of interdependence. If, on top of this, the subject manages to create an authentic individual impression, there is a remarkable doubling effect: the relationship between subject and observer reinforces their mutual isolation. An exclusive, exceptionally pleasant experience.

While you are fully aware that every aspect of your life is contingent upon other people's efforts, and that every aspect of those other people's lives, wherever they may be in the world, is contingent upon your efforts here, you can still become an autonomous individual: by making a photo of yourself. No camera is needed for this, your everyday photographic consciousness – which you develop as a baby of six, seven months – is quite sufficient. The consciousness of your mortality – in other words, that one day you will die all alone – that consciousness clicks on the photography in your mental software. This existential loneliness is as tragic as that of the

trees in a forest which, in the blue hour before sunset, suddenly all appear to be isolated, with no connection to those around them. Then the trees disappear again and the forest returns. You can be staunchly modern and maintain that there is no longer any point in wanting to be an autonomous subject and that you must not deny that you are merely a tiny current in an intricate network of cultural, economic, social lines of force. But as soon as you identify with things, you know that this simply won't wash: objects have always remained autonomous, or at any rate capable of autonomy, however briefly. And then you too can be autonomous again, in your own blue hour, with all the naivety that entails. That is the dream of photography.

### Diederix's Cloud
Because photographs are made by a machine and not applied by hand to a surface, as is the case with paintings and drawings, it is said that photographs have no 'meaning' in the accepted sense of that word. Meaning is imparted by human beings, not by machines. You may invest photographic images with meaning, but this involves projecting a mode of interpretation associated with an older medium like painting onto a new type of image that is itself innocent of human interference. The photo per se is impervious to interpretation, even though you can project all manner of readings onto it. That sounds, once again, staunchly modern: you have to hold your own in a meaningless world, a world that is weary with all the meanings that have adhered to it over the years and the centuries. Meanings from which photography and its offspring, film and video, were supposed to have freed us. But the word 'meaning' can also be understood in terms of the significance that something possesses. The significance of movie pictures is that they entertain masses of people. The significance of a photograph is that the viewer looks at it in an intensely personal way, projects an intensely personal meaning onto it.

The significance of the documentary photography of the 1950s was that it apprised humanity of its collective presence on earth. The documentary photography of the 1970s held significance for its subjects: their sufferings were to be held up to the rest of humanity. The significance of the staged photography of the 1980s was that it wanted to see the photo valued as photo. As to

**Is this For Real**

the staged documentary photography of the 1990s, its significance lay in showing that if the photo is valued as photo, the people in it, despite the shared presence on earth and despite the shared suffering, are amazingly different from you and me. I omitted from this summary the documentary photography of the 1960s, the heyday of the street photographers. The significance of their photographs when I look at them now – by people like Robert Frank, Garry Winogrand, William Klein, Diana Arbus, to mention a few Americans at random – is that they reveal that if you use photography for a purpose, a preplanned significance, you shortchange photography. They called their photos 'tough': "tough to like, tough to see, tough to make, tough to understand", in the words of Joel Meyerowitz. It seems to me that the photographers of the new photographic season are once more searching for this toughness, although it is a different toughness from forty years ago.

I am looking at a photo by Elspeth Diederix, *Cloud*, made in 1999. The photographer has portrayed the infrastructural network currently surrounding the globe: a motorway with car, across it a viaduct with one of those gantries with road signs, and just taking off above the viaduct, an aircraft. The blue sky is dotted with little clouds. In the foreground, in the middle of the picture, standing on the green shoulder and flanked by a grey lamppost standing at attention in the central reservation, is a young man in blue jeans and white T-shirt. His left arm, with wristwatch, hangs loosely beside his body. He has his right hand to his mouth and is in the act of exhaling a cloud of cigarette smoke, at least, that's what it looks like, because you can't actually see his head in that cloud. What is more, the smoke has exactly the same substance as the clouds in the sky, with which it appears to blend. What is the significance of this photo? The young man is blowing out a cloud of smoke because the photo is being taken, in a setting that appears to have been specially sought out by the photographer. This still fits in with the ethics of the staged documentary of the 1990s. But instead of the planned context being used to evoke the authenticity of an individual, that individual withdraws from the photographic clarity and becomes faceless, unindividual.

The young man stands still in a landscape intended for speed and going places. The irony is that in a domain dedicated to transience he nonchalantly indulges in escapism: he needs no car or plane to make his getaway, a decent cigarette (joint?) is enough to render him invisible. But the smoke he exhales inhabits a different context from him. Without being aware of it, the youth is performing a ritual, that is to say an act designed to attract things. Very particular things: the youth has entered into an alliance with the clouds above the speed landscape. He has struck up a relationship with that part of the world that goes its own sovereign way, irrespective of what is being dug up and built on the earth below. As long as the youth has the artificial cloud in front of his face, he is just as autonomous as the natural clouds, which are impregnable, even to the aircraft that is heading their way. And just as transient. The youth has casually managed to construct his own network of relationships that surpasses the human, all too human, social order. But he has not only placed himself in relation to the clouds; he has also entered into an alliance with photography. It is only in the photograph that his ritual exists. The photograph discovers the highly individual order in which he has placed himself. In the photograph he can transcend himself. The suprapersonal renders him unique.

Is this fiction

the staged documentary photography of the 1990s, its significance lay in showing that if the photo is valued as photo, the people in it, despite the shared presence on earth and despite the shared suffering, are amazingly different from you and me. I omitted from this summary the documentary photography of the 1960s, the heyday of the street photographers. The significance of their photographs when I look at them now – by people like Robert Frank, Garry Winogrand, William Klein, Diana Arbus, to mention a few Americans at random – is that they reveal that if you use photography for a purpose, a preplanned significance, you shortchange photography. They called their photos 'tough': "tough to like, tough to see, tough to make, tough to understand", in the words of Joel Meyerowitz. It seems to me that the photographers of the new photographic season are once more searching for this toughness, although it is a different toughness from forty years ago.

I am looking at a photo by Elspeth Diederix, *Cloud*, made in 1999. The photographer has portrayed the infrastructural network currently surrounding the globe: a motorway with car, across it a viaduct with one of those gantries with road signs, and just taking off above the viaduct, an aircraft. The blue sky is dotted with little clouds. In the foreground, in the middle of the picture, standing on the green shoulder and flanked by a grey lamppost standing at attention in the central reservation, is a young man in blue jeans and white T-shirt. His left arm, with wristwatch, hangs loosely beside his body. He has his right hand to his mouth and is in the act of exhaling a cloud of cigarette smoke, at least, that's what it looks like, because you can't actually see his head in that cloud. What is more, the smoke has exactly the same substance as the clouds in the sky, with which it appears to blend. What is the significance of this photo? The young man is blowing out a cloud of smoke because the photo is being taken, in a setting that appears to have been specially sought out by the photographer. This still fits in with the ethics of the staged documentary of the 1990s. But instead of the planned context being used to evoke the authenticity of an individual, that individual withdraws from the photographic clarity and becomes faceless, unindividual.

The young man stands still in a landscape intended for speed and going places. The irony is that in a domain dedicated to transience he nonchalantly indulges in escapism: he needs no car

or plane to make his getaway, a decent cigarette (joint?) is enough to render him invisible. But the smoke he exhales inhabits a different context from him. Without being aware of it, the youth is performing a ritual, that is to say an act designed to attract things. Very particular things: the youth has entered into an alliance with the clouds above the speed landscape. He has struck up a relationship with that part of the world that goes its own sovereign way, irrespective of what is being dug up and built on the earth below. As long as the youth has the artificial cloud in front of his face, he is just as autonomous as the natural clouds, which are impregnable, even to the aircraft that is heading their way. And just as transient. The youth has casually managed to construct his own network of relationships that surpasses the human, all too human, social order. But he has not only placed himself in relation to the clouds; he has also entered into an alliance with photography. It is only in the photograph that his ritual exists. The photograph discovers the highly individual order in which he has placed himself. In the photograph he can transcend himself. The suprapersonal renders him unique.

**Is this For Real**

# Dit is As If
## Het spel van kunst en media

ENGLISH TEXT SEE PAGE 32

*'Alleen in de werkelijkheid te leven – wie houdt dat op den duur uit?'* Otto Weiss

### Kunst als nieuw medium

Sprekend over de werken van JODI, KKEP, A.P. Komen & Karen Murphy, Debra Solomon, DEPT of Chiko & Toko, om een paar kunstenaars te noemen die deel uitmaken van *For Real*, zul je deels houvast zoeken bij metaforen en jargons die vallen buiten het traditionele artistieke vertoog. Je hebt te maken met de logica van programma-codes en netwerken, de esthetiek van schermen en interfaces, de codes van film- en televisie-genres, de principes van de telematica, de strate-gieën van hightech-commercie en entertainment... Kortom, om de hedendaagse beeldende kunst te benoemen dienen zich nieuwe vocabulaires en referentiekaders aan. De oude termen zijn niet meer toereikend om uitdrukking te geven aan een kunst die niet alleen steeds vanzelfsprekender vertoningsmodellen gebruikt van technologische en digitale media, maar bovendien ook inhoudelijk verwijst naar de cultuur waar die media zowel product als producent van zijn.

In tegenstelling tot traditionele 'artistieke media' als schilderen en beeldhouwen, die een zekere exclusiviteit en excentriciteit bezitten, wor-den nieuwe media door iedereen gebruikt en ervaren. Iedereen kijkt dagelijks naar schermen, naar gemediatiseerde beelden die, als vroeger de religie, onze gedeelde ervaringen uitmaken en onze werkelijkheidsideeën bepalen. Iedereen bedient zich constant van allerhande communica-tie- en opnamemedia om grip te houden op de realiteit. De uitdrukkingsmiddelen en de beeldtaal van actuele kunst zijn in die zin niet meer uniek. Kunst is steeds minder een duidelijk herkenbare, aparte ideologische, materiële of visuele categorie en valt niet langer af te schermen van media en commercie. Er zijn steeds meer techno-culturele mengvormen aan het ontstaan, nieuwe culturele, institutionele en contextuele dwarsverbanden en praktijken die niet meer naadloos passen in de conventionele kaders van de cultuur.

Nu media en technologie geen bedreiging of belofte meer zijn, maar werkelijkheid in 'optima forma', is verzet tegen of negatie van de media-cultuur, zoals die vroeger binnen de kunst heerste, zinloos geworden, evenals het demonstratief ver-heerlijken ervan (à la Andy Warhol). Het drogbeeld van de authentieke werkelijkheid, waar volgens modernistische ideeën de kunst representant en

producent van moest zijn, is definitief verdampt in de media-realiteit, die daarom ook niet meer als 'onecht' kan worden afgedaan. Ironischerwijze is authenticiteit zo een obsessie geworden van de naar 'live' en 'reality' hunkerende mediacultuur. Paul Virilio heeft het over een 'stereowerkelijk-heid', waarin de fysieke werkelijkheid en de virtu-ele werkelijkheid van de elektronische netwerken naast en door elkaar bestaan. Jean Baudrillard en andere mediatheoretici hebben misnoegd uiteen-gezet hoe we door toedoen van de media en de markteconomie te maken hebben met de cumu-latieve vervanging van het echte door een gesi-muleerde representatie. Maar als die vermeende 'echte werkelijkheid' dan inderdaad is verdwenen, is ze ook geen ijkpunt meer en kan er dus ook niet meer gesproken worden van simulaties of van het virtuele, hoogstens over gesimuleerde simulaties of reële virtualiteit.

We zijn blijkbaar op een cruciaal punt beland, waar zich allerlei duizelingwekkende omkeringen kunnen voordoen op het gebied van fictie–werke-lijkheid, realiteit–virtualiteit, authenticiteit–kunst-matigheid; dialectische begrippenparen die als tegenstellingen niet meer functioneel zijn. Het betreft een punt waar realiteit een effect van media en technologie is, de zintuiglijk waarneem-bare, zogenaamde reële wereld een simulatie kan zijn en cyberspace de werkelijke wereld. De in de media geïnfiltreerde digitale technologieën vegen de vloer aan met vertrouwde noties van realiteit en fictie: nu het mogelijk is om beelden van bin-nenuit, in de pixels, te manipuleren, is er niet per se een externe werkelijkheid meer nodig die eerst opgenomen moet worden. Niet de werkelijkheid, maar het digitale genereert de beelden. En het digitale is voorbij de realiteit.

Kunst die zich er niet langer op voorstaat dat tenminste zij 'echt' is, is noodzakelijkerwijze her-boren als nieuw medium, met alle perspectieven en valkuilen van dien. Ze kan zich in die hoedanig-heid niet meer beroepen op een soort boven-natuurlijke authenticiteit, maar evenmin nog terug-vallen op haar 'kunst'matigheid. Alleen als nieuw medium kan ze de valse dialectiek tussen echt en fictief negeren, en zichzelf opnieuw uitvinden. Als kunst niet meer bijzonder is door de media die ze gebruikt, en niet meer per se 'wereldvreemde' beelden uitzendt, wat is dan haar actuele belang of inzet? Wat is de positie van het nieuwe medium kunst ten aanzien van de zowel fictionaliserende als werkelijkheid producerende effecten van de

**Dit is verzonnen**

# Is dit As If
## Het spel van kunst en media

*'Alleen in de werkelijkheid te leven – wie houdt dat op den duur uit?'* Otto Weiss

### Kunst als nieuw medium

Sprekend over de werken van JODI, KKEP, A.P. Komen & Karen Murphy, Debra Solomon, DEPT of Chiko & Toko, om een paar kunstenaars te noemen die deel uitmaken van *For Real*, zul je deels houvast zoeken bij metaforen en jargons die vallen buiten het traditionele artistieke vertoog. Je hebt te maken met de logica van programma-codes en netwerken, de esthetiek van schermen en interfaces, de codes van film- en televisie-genres, de principes van de telematica, de strate-gieën van hightech-commercie en entertainment... Kortom, om de hedendaagse beeldende kunst te benoemen dienen zich nieuwe vocabulaires en referentiekaders aan. De oude termen zijn niet meer toereikend om uitdrukking te geven aan een kunst die niet alleen steeds vanzelfsprekender vertoningsmodellen gebruikt van technologische en digitale media, maar bovendien ook inhoudelijk verwijst naar de cultuur waar die media zowel product als producent van zijn.

In tegenstelling tot traditionele 'artistieke media' als schilderen en beeldhouwen, die een zekere exclusiviteit en excentriciteit bezitten, wor-den nieuwe media door iedereen gebruikt en ervaren. Iedereen kijkt dagelijks naar schermen, naar gemediatiseerde beelden die, als vroeger de religie, onze gedeelde ervaringen uitmaken en onze werkelijkheidsideeën bepalen. Iedereen bedient zich constant van allerhande communica-tie- en opnamemedia om grip te houden op de realiteit. De uitdrukkingsmiddelen en de beeldtaal van actuele kunst zijn in die zin niet meer uniek. Kunst is steeds minder een duidelijk herkenbare, aparte ideologische, materiële of visuele categorie en valt niet langer af te schermen van media en commercie. Er zijn steeds meer techno-culturele mengvormen aan het ontstaan, nieuwe culturele, institutionele en contextuele dwarsverbanden en praktijken die niet meer naadloos passen in de conventionele kaders van de cultuur.

Nu media en technologie geen bedreiging of belofte meer zijn, maar werkelijkheid in 'optima forma', is verzet tegen of negatie van de media-cultuur, zoals die vroeger binnen de kunst heerste, zinloos geworden, evenals het demonstratief ver-heerlijken ervan (à la Andy Warhol). Het drogbeeld van de authentieke werkelijkheid, waar volgens modernistische ideeën de kunst representant en producent van moest zijn, is definitief verdampt in de media-realiteit, die daarom ook niet meer als 'onecht' kan worden afgedaan. Ironischerwijze is authenticiteit zo een obsessie geworden van de naar 'live' en 'reality' hunkerende mediacultuur. Paul Virilio heeft het over een 'stereowerkelijk-heid', waarin de fysieke werkelijkheid en de virtu-ele werkelijkheid van de elektronische netwerken naast en door elkaar bestaan. Jean Baudrillard en andere mediatheoretici hebben misnoegd uiteen-gezet hoe we door toedoen van de media en de markteconomie te maken hebben met de cumu-latieve vervanging van het echte door een gesi-muleerde representatie. Maar als die vermeende 'echte werkelijkheid' dan inderdaad is verdwenen, is ze ook geen ijkpunt meer en kan er dus ook niet meer gesproken worden van simulaties of van het virtuele, hoogstens over gesimuleerde simulaties of reële virtualiteit.

We zijn blijkbaar op een cruciaal punt beland, waar zich allerlei duizelingwekkende omkeringen kunnen voordoen op het gebied van fictie–werke-lijkheid, realiteit–virtualiteit, authenticiteit–kunst-matigheid; dialectische begrippenparen die als tegenstellingen niet meer functioneel zijn. Het betreft een punt waar realiteit een effect van media en technologie is, de zintuiglijk waarneem-bare, zogenaamde reële wereld een simulatie kan zijn en cyberspace de werkelijke wereld. De in de media geïnfiltreerde digitale technologieën vegen de vloer aan met vertrouwde noties van realiteit en fictie: nu het mogelijk is om beelden van bin-nenuit, in de pixels, te manipuleren, is er niet per se een externe werkelijkheid meer nodig die eerst opgenomen moet worden. Niet de werkelijkheid, maar het digitale genereert de beelden. En het digitale is voorbij de realiteit.

Kunst die zich er niet langer op voorstaat dat tenminste zij 'echt' is, is noodzakelijkerwijze her-boren als nieuw medium, met alle perspectieven en valkuilen van dien. Ze kan zich in die hoedanig-heid niet meer beroepen op een soort boven-natuurlijke authenticiteit, maar evenmin nog terug-vallen op haar 'kunst'matigheid. Alleen als nieuw medium kan ze de valse dialectiek tussen echt en fictief negeren, en zichzelf opnieuw uitvinden. Als kunst niet meer bijzonder is door de media die ze gebruikt, en niet meer per se 'wereldvreemde' beelden uitzendt, wat is dan haar actuele belang of inzet? Wat is de positie van het nieuwe medium kunst ten aanzien van de zowel fictionaliserende als werkelijkheid producerende effecten van de

## Is dit waar

media? Omdat ze zelf ook deel uitmaakt van die algehele verwarring over wat echt en wat onecht is, ontkomt ze er op dit moment niet aan om die conditie te reflecteren en op te voeren, om te spelen met realiteitsprincipes en kijkgewoontes. Een avontuurlijke onderneming, omdat ze daarbij onherroepelijk ook haar eigen grondslagen ondervraagt, en mogelijk zelfs onderuithaalt.

Door haar dubbelzinnige aard, die voortvloeit uit haar geschiedenis als authentiek en kunstmatig medium, toont kunst zich momenteel een bij uitstek geschikt gebied om werkelijkheidsconstructies en paradigma's te toetsen, om media, representatiemethodes en communicatiemodellen te herbeschouwen, te evalueren en te testen. In tegenstelling tot andere domeinen als mode, design, reclame, et cetera – die onder druk van de markt efficiënt en utilitair moeten blijven – kan kunst het zich permitteren om beeld en informatie te reorganiseren, zich protocollen, vormen, formats en media toe te eigenen en binnenstebuiten te keren. Maar nogmaals, niet zonder het (verleidelijke) risico daarbij zichzelf te verliezen.

### Remediatie & emulatie

Nu er onbekommerd mediatheorie op het nieuwe medium kunst kan worden losgelaten, dienen zich twee recente mediatheoretische begrippen aan, 'remediatie' en 'emulatie', die misschien iets kunnen verduidelijken over de wijze waarop de cultuur in het algemeen en de kunst in het bijzonder momenteel functioneren, met betrekking tot ideeën over media, realiteit en authenticiteit.

Remediatie is een term van de Amerikanen Jay David Bolter en Richard Grusin, auteurs van *Remediation: Understanding New Media* (1999). Zij actualiseerden Marshall McLuhans stelling dat de inhoud van een nieuw medium het vorige medium is. Met remediatie doelen zij op het principe dat media, oude en nieuwe, elkaar voortdurend afbeelden, imiteren en vormgeven. Bolter en Grusin beschrijven remediatie als een proces waarin bijvoorbeeld nieuwe media 'precies hetzelfde doen als wat hun voorgangers gedaan hebben: zichzelf presenteren als veranderde en verbeterde versies van andere media'. Tegelijkertijd echter pogen oude media zichzelf te updaten door kenmerken of eigenschappen van nieuwe media over te nemen. Volgens deze 'dubbele logica van de remediatie' gaat het om een proces van wederzijdse beïnvloeding van media. Film, internet, televisie, mode en design beïnvloeden de for-

mele, esthetische en sociale structuren van kunst, maar tegelijkertijd gebeurt ook het omgekeerde en nemen die gebieden aspecten over van de verschijningsvormen en taal van de kunst.

Het gaat bij het begrip remediatie dus om een verbondenheid van representatievormen. Remediatie breekt met de modernistische mythe van het nieuwe van waaruit technologische media, en ook kunst, vaak benaderd worden. Media participeren volgens het proces van remediatie in een 'netwerk van technische, sociale en economische contexten': ze worden dan onderscheiden door specifieke combinaties van kenmerken daarvan, en niet langer door exclusieve, essentiële eigenschappen.

Remediatie kent volgens Bolter en Grusin twee strategieën: 'transparent immediacy' (transparante onmiddellijkheid) en 'hypermediacy' (hypermedialiteit). Met deze begrippen wordt bedoeld dat media respectievelijk de aanwezigheid van het medium willen ontkennen, zoals bij virtual reality, of daarentegen een fascinatie voor het medium tentoonspreiden, zoals het geval is bij veel websites. Met betrekking tot de kunst zou je kunnen stellen dat er hier sprake is van een paradoxale, maar veelzeggende dubbelzinnigheid: ten aanzien van zichzelf past ze de strategie van transparante onmiddellijkheid toe, terwijl ze in haar fascinatie naar andere media hypermediaal is.

En dan is er 'emulatie', het nieuwe 'toverwoord van de 21ste eeuw', in zoverre het als theoretische en experimentele denkfiguur, als 'strange attractor' in staat is om de nieuwe vermogens van de digitale cultuur uit te drukken: essayist Arjen Mulder stelde al voor om Baudrillards concept van simulatie te vervangen door het begrip emulatie. Een emulator is in technisch opzicht een programma waarmee een computer andere besturingssystemen kan nabootsen – emulators worden veelvuldig gebruikt om archaïsche computergames opnieuw te spelen of om Bill Gates' Windows op een Mac te krijgen. Emulatie in culturele context zou je kunnen omschrijven als de simulatie van modellen of 'programma's' binnen een systeem of een medium waarvoor ze oorspronkelijk niet zijn ontworpen.

Emulatie verschaft kunst de mogelijkheid om zichzelf als medium op te rekken en om oude, of ten aanzien van haar systeem 'vreemde' modellen opnieuw te 'spelen' en te hercoderen volgens een nieuwe logica. Emulatie is aldus een vrolijk perspectief, in tegenstelling tot de simulatie. Maar er

**Dit is verzonnen**

media? Omdat ze zelf ook deel uitmaakt van die algehele verwarring over wat echt en wat onecht is, ontkomt ze er op dit moment niet aan om die conditie te reflecteren en op te voeren, om te spelen met realiteitsprincipes en kijkgewoontes. Een avontuurlijke onderneming, omdat ze daarbij onherroepelijk ook haar eigen grondslagen ondervraagt, en mogelijk zelfs onderuithaalt.

Door haar dubbelzinnige aard, die voortvloeit uit haar geschiedenis als authentiek en kunstmatig medium, toont kunst zich momenteel een bij uitstek geschikt gebied om werkelijkheidsconstructies en paradigma's te toetsen, om media, representatiemethodes en communicatiemodellen te herbeschouwen, te evalueren en te testen. In tegenstelling tot andere domeinen als mode, design, reclame, et cetera – die onder druk van de markt efficiënt en utilitair moeten blijven – kan kunst het zich permitteren om beeld en informatie te reorganiseren, zich protocollen, vormen, formats en media toe te eigenen en binnenstebuiten te keren. Maar nogmaals, niet zonder het (verleidelijke) risico daarbij zichzelf te verliezen.

### Remediatie & emulatie

Nu er onbekommerd mediatheorie op het nieuwe medium kunst kan worden losgelaten, dienen zich twee recente mediatheoretische begrippen aan, 'remediatie' en 'emulatie', die misschien iets kunnen verduidelijken over de wijze waarop de cultuur in het algemeen en de kunst in het bijzonder momenteel functioneren, met betrekking tot ideeën over media, realiteit en authenticiteit.

Remediatie is een term van de Amerikanen Jay David Bolter en Richard Grusin, auteurs van *Remediation: Understanding New Media* (1999). Zij actualiseerden Marshall McLuhans stelling dat de inhoud van een nieuw medium het vorige medium is. Met remediatie doelen zij op het principe dat media, oude en nieuwe, elkaar voortdurend afbeelden, imiteren en vormgeven. Bolter en Grusin beschrijven remediatie als een proces waarin bijvoorbeeld nieuwe media 'precies hetzelfde doen als wat hun voorgangers gedaan hebben: zichzelf presenteren als veranderde en verbeterde versies van andere media'. Tegelijkertijd echter pogen oude media zichzelf te updaten door kenmerken of eigenschappen van nieuwe media over te nemen. Volgens deze 'dubbele logica van de remediatie' gaat het om een proces van wederzijdse beïnvloeding van media. Film, internet, televisie, mode en design beïnvloeden de formele, esthetische en sociale structuren van kunst, maar tegelijkertijd gebeurt ook het omgekeerde en nemen die gebieden aspecten over van de verschijningsvormen en taal van de kunst.

Het gaat bij het begrip remediatie dus om een verbondenheid van representatievormen. Remediatie breekt met de modernistische mythe van het nieuwe van waaruit technologische media, en ook kunst, vaak benaderd worden. Media participeren volgens het proces van remediatie in een 'netwerk van technische, sociale en economische contexten': ze worden dan onderscheiden door specifieke combinaties van kenmerken daarvan, en niet langer door exclusieve, essentiële eigenschappen.

Remediatie kent volgens Bolter en Grusin twee strategieën: 'transparent immediacy' (transparante onmiddellijkheid) en 'hypermediacy' (hypermedialiteit). Met deze begrippen wordt bedoeld dat media respectievelijk de aanwezigheid van het medium willen ontkennen, zoals bij virtual reality, of daarentegen een fascinatie voor het medium tentoonspreiden, zoals het geval is bij veel websites. Met betrekking tot de kunst zou je kunnen stellen dat er hier sprake is van een paradoxale, maar veelzeggende dubbelzinnigheid: ten aanzien van zichzelf past ze de strategie van transparante onmiddellijkheid toe, terwijl ze in haar fascinatie naar andere media hypermediaal is.

En dan is er 'emulatie', het nieuwe 'toverwoord van de 21ste eeuw', in zoverre het als theoretische en experimentele denkfiguur, als 'strange attractor' in staat is om de nieuwe vermogens van de digitale cultuur uit te drukken: essayist Arjen Mulder stelde al voor om Baudrillards concept van simulatie te vervangen door het begrip emulatie. Een emulator is in technisch opzicht een programma waarmee een computer andere besturingssystemen kan nabootsen – emulators worden veelvuldig gebruikt om archaïsche computergames opnieuw te spelen of om Bill Gates' Windows op een Mac te krijgen. Emulatie in culturele context zou je kunnen omschrijven als de simulatie van modellen of 'programma's' binnen een systeem of een medium waarvoor ze oorspronkelijk niet zijn ontworpen.

Emulatie verschaft kunst de mogelijkheid om zichzelf als medium op te rekken en om oude, of ten aanzien van haar systeem 'vreemde' modellen opnieuw te 'spelen' en te hercoderen volgens een nieuwe logica. Emulatie is aldus een vrolijk perspectief, in tegenstelling tot de simulatie. Maar er

**Dit is waar**

IS DIT EEN ESSAY
ZIJN DIT 2069 WOORDEN

is ook een boosaardig aspect: kunst als emulator heeft niet alleen het vermogen om geloofssystemen en realiteitsprincipes in roulatie te houden, maar, aangezien verwringing van hun oorspronkelijke codes daarbij onvermijdelijk is, ook om ze door te prikken. De eigen codes van de kunst kunnen echter evenmin onberoerd blijven onder de besmetting van andere systemen. Met andere woorden: kunst kan geen emulator zijn zonder zelf emulatie te worden. Exact hierin schuilt de uitdaging.

### Het spel van 'als of'

Emulatie en remediatie impliceren beide een vorm van spel, van doen 'als of'. Precies het aspect van kunst als representationeel spel, waarin imitatie, mimesis, en thans ook simulatie en emulatie aan de orde komen, treedt in actuele beeldende kunst versterkt op de voorgrond. Representatietechnieken en communicatiemodellen van film, tv, internet, reclame of mode worden, soms in extatische vorm, nagespeeld, opdat de (on)geldigheid ervan blijkt. Door middel van spel, rollenspellen en maskerades, gedeeltelijk ontleend aan genres, conventies, narratieve structuren en stijlfiguren van speelfilms, soaps, games, shows, videoconferencing-omgevingen of chatboxes worden identiteiten ondervraagd en authenticiteitsconcepten beproefd. Fictie en werkelijkheid worden tegen elkaar uitgespeeld of in nieuwe verhoudingen ten aanzien van elkaar geplaatst. Door middel van nabootsingsstrategieën worden rolpatronen en sociale rollen, waarnemingsprocessen of het publieke en private domein onderzocht. Maar ook de realiteit zelf en de principes van communicatie worden nagespeeld.

Filosoof Hans-Georg Gadamer legt in zijn verhandeling *Die Aktualität des Schönen* (1974) het begrip 'spel' uit als een van de essentiële elementen die aan de antropologische basis liggen voor de ervaring van kunst. Gadamer beschouwt het spel en het spelen als een essentieel onderdeel van kunst: spel in de zin van een 'beweging of activiteit die niet aan een doel gebonden is'. Hij benadrukt dat spel altijd een meespelen en medespelers veronderstelt, en dat bij het spel met 'iets' altijd 'als iets' wordt bedoeld. Kunst als spel is volgens Gadamer echter geen kopie van een werkelijkheid, maar een herkenning van de essentie ervan. Spel staat dus heel dicht bij de werkelijkheid, maar is er tegelijkertijd een vervreemding van.

De filosofie van het 'als of' (*Die Philosophie des Als Ob*) werd ontwikkeld door de Duitse filosoof Hans Vaihinger (1852-1933); hij stelt daarin dat de mens noodgedwongen ficties moet accepteren om het leven leefbaar te maken, om stand te kunnen houden in een van oorsprong irrationele wereld. Om te overleven moet de mens fictionele verklaringen construeren 'als of' er rationele motieven zouden zijn om te geloven dat die ficties de werkelijkheid reflecteren. Deze ficties zijn gerechtvaardigd als niet-rationele oplossingen voor problemen, op ethisch, wetenschappelijk of religieus gebied, die geen rationele antwoorden kennen. Volgens de filosofie van het 'als of' neemt fictie niet de plaats in van de werkelijkheid/het leven, maar is er alleen maar fictie, verzonnen werkelijkheid of gesimuleerde realiteit. Het is verleidelijk om – wijselijk zonder verder in te gaan op die al te filosofische vraag naar de werkelijkheid – elementen van deze opeens weer zo aanstekelijk en actueel klinkende 'als-of'-filosofie op kunst van nu te projecteren. Bijvoorbeeld door te beweren dat in de kunst het 'als of' als spel gespeeld wordt, maar dan met een bewustzijn van dat spel. Hierin verschilt kunst dan van andere media, die het 'als of'-inzicht en het spelelement ontberen of verdoezelen; media willen doen geloven dat de werkelijkheid die ze representeren, produceren of simuleren echt is – in die zin spelen ze ten volle uit, maar zonder de schuldeloze doelloosheid waar Gadamer het over heeft. De 'als of'-filosofie als spel van de kunst heeft dan juist als mogelijk effect dat onderdrukkende geloofssystemen en normatieve representaties van de werkelijkheid die door media gestalte krijgen, worden gedeconstrueerd en met terugwerkende kracht niet zozeer als fictie, maar als 'fake', als frauduleuze imitatie worden ontmaskerd.

Kunst kan in deze hoedanigheid sleutelen aan de broncodes van werkelijkheidsconstructies, als 'open source' fungeren, maar niet zonder ook haar eigen fundamenten op het spel te zetten. Kunst als super-emulator kan je op een punt doen belanden waarop je ophoudt het over media te hebben. Dan speelt ze zichzelf, als spel.

**Is dit verzonnen**

is ook een boosaardig aspect: kunst als emulator heeft niet alleen het vermogen om geloofssystemen en realiteitsprincipes in roulatie te houden, maar, aangezien verwringing van hun oorspronkelijke codes daarbij onvermijdelijk is, ook om ze door te prikken. De eigen codes van de kunst kunnen echter evenmin onberoerd blijven onder de besmetting van andere systemen. Met andere woorden: kunst kan geen emulator zijn zonder zelf emulatie te worden. Exact hierin schuilt de uitdaging.

### Het spel van 'als of'

Emulatie en remediatie impliceren beide een vorm van spel, van doen 'als of'. Precies het aspect van kunst als representationeel spel, waarin imitatie, mimesis, en thans ook simulatie en emulatie aan de orde komen, treedt in actuele beeldende kunst versterkt op de voorgrond. Representatietechnieken en communicatiemodellen van film, tv, internet, reclame of mode worden, soms in extatische vorm, nagespeeld, opdat de (on)geldigheid ervan blijkt. Door middel van spel, rollenspellen en maskerades, gedeeltelijk ontleend aan genres, conventies, narratieve structuren en stijlfiguren van speelfilms, soaps, games, shows, videoconferencing-omgevingen of chatboxes worden identiteiten ondervraagd en authenticiteitsconcepten beproefd. Fictie en werkelijkheid worden tegen elkaar uitgespeeld of in nieuwe verhoudingen ten aanzien van elkaar geplaatst. Door middel van nabootsingsstrategieën worden rolpatronen en sociale rollen, waarnemingsprocessen of het publieke en private domein onderzocht. Maar ook de realiteit zelf en de principes van communicatie worden nagespeeld.

Filosoof Hans-Georg Gadamer legt in zijn verhandeling *Die Aktualität des Schönen* (1974) het begrip 'spel' uit als een van de essentiële elementen die aan de antropologische basis liggen voor de ervaring van kunst. Gadamer beschouwt het spel en het spelen als een essentieel onderdeel van kunst: spel in de zin van een 'beweging of activiteit die niet aan een doel gebonden is'. Hij benadrukt dat spel altijd een meespelen en medespelers veronderstelt, en dat bij het spel met 'iets' altijd 'als iets' wordt bedoeld. Kunst als spel is volgens Gadamer echter geen kopie van een werkelijkheid, maar een herkenning van de essentie ervan. Spel staat dus heel dicht bij de werkelijkheid, maar is er tegelijkertijd een vervreemding van.

De filosofie van het 'als of' (*Die Philosophie des Als Ob*) werd ontwikkeld door de Duitse filosoof Hans Vaihinger (1852-1933); hij stelt daarin dat de mens noodgedwongen ficties moet accepteren om het leven leefbaar te maken, om stand te kunnen houden in een van oorsprong irrationele wereld. Om te overleven moet de mens fictionele verklaringen construeren 'als of' er rationele motieven zouden zijn om te geloven dat die ficties de werkelijkheid reflecteren. Deze ficties zijn gerechtvaardigd als niet-rationele oplossingen voor problemen, op ethisch, wetenschappelijk of religieus gebied, die geen rationele antwoorden kennen. Volgens de filosofie van het 'als of' neemt fictie niet de plaats in van de werkelijkheid/het leven, maar is er alleen maar fictie, verzonnen werkelijkheid of gesimuleerde realiteit. Het is verleidelijk om – wijselijk zonder verder in te gaan op die al te filosofische vraag naar de werkelijkheid – elementen van deze opeens weer zo aanstekelijk en actueel klinkende 'als-of'-filosofie op kunst van nu te projecteren. Bijvoorbeeld door te beweren dat in de kunst het 'als of' als spel gespeeld wordt, maar dan met een bewustzijn van dat spel. Hierin verschilt kunst dan van andere media, die het 'als of'-inzicht en het spelelement ontberen of verdoezelen; media willen doen geloven dat de werkelijkheid die ze representeren, produceren of simuleren echt is – in die zin spelen ze ten volle uit, maar zonder de schuldeloze doelloosheid waar Gadamer het over heeft. De 'als of'-filosofie als spel van de kunst heeft dan juist als mogelijk effect dat onderdrukkende geloofssystemen en normatieve representaties van de werkelijkheid die door media gestalte krijgen, worden gedeconstrueerd en met terugwerkende kracht niet zozeer als fictie, maar als 'fake', als frauduleuze imitatie worden ontmaskerd.

Kunst kan in deze hoedanigheid sleutelen aan de broncodes van werkelijkheidsconstructies, als 'open source' fungeren, maar niet zonder ook haar eigen fundamenten op het spel te zetten. Kunst als super-emulator kan je op een punt doen belanden waarop je ophoudt het over media te hebben. Dan speelt ze zichzelf, als spel.

**Dit is waar**

THIS IS
JORINDE SEIJDEL
---------------------------

THIS IS AN ESSAY
THESE ARE 2137 WORDS

THIS IS
ENGLISH
---------------------------

NEDERLANDSE TEKST ZIE PAGINA 26

# This is As If
## The Game of Art and Media

'To live exclusively in reality – who could endure that for very long?' Otto Weiss

### Art as a New Medium

In speaking about the work of JODI, KKEP, A.P. Komen & Karen Murphy, Debra Solomon, DEPT or Chiko & Toko, to name just a few of the artists who are part of *For Real*, you will find yourself resorting to metaphors and jargons that fall outside the traditional artistic discourse. You are dealing here with the logic of program codes and networks, the aesthetics of screens and interfaces, the codes of film and television genres, the principles of telematics, the strategies of high-tech commerce and entertainment... In short, to describe today's visual arts, new vocabularies and new frames of reference are required. The old terms are no longer adequate to give expression to an art which not only finds it increasingly natural to use the presentation models of the technological and digital media, but whose content also refers to the culture of which those media are both product and producer.

Unlike traditional 'artistic media', such as painting and sculpture, which enjoy a certain exclusivity and eccentricity, the new media are used and experienced by everyone. We all look at screens of one kind or another every day, at 'mediated' images which determine, as religion once did, our shared experiences and our notions of reality. We are all constantly making use of all sorts of communication and recording media in order to keep a grip on reality. The means of expression and the visual language of contemporary art are in that sense no longer unique. Art is less and less a clearly recognizable, separate ideological, material or visual category and it can no longer be shielded from the media and commerce. More and more techno-cultural hybrids are emerging, new cultural, institutional and contextual cross-links and practices that do not fit seamlessly into the conventional structures of the culture.

Now that the media and technology are no longer either a threat or a promise, but reality in 'due form', opposition to or denial of the media culture, once the standard response in art, has become every bit as pointless as the demonstrative glorification of media culture (à la Andy Warhol). The illusion of authentic reality, of which art, according to modernist ideas, should be the representative and producer, has finally evaporated into media reality, which consequently can no longer be dismissed as 'inauthentic'. Ironically, authenticity has in this way become an obsession of the 'live' and 'reality' hungry media culture. Paul Virilio talks of a 'stereo reality' in which physical reality and the virtual reality of the electronic networks exist side by side and intertwined. Jean Baudrillard and other media theorists have disapprovingly explained how, through the agency of the media and the market economy, we are faced with the cumulative replacement of the authentic by simulated representation. Yet if this alleged 'authentic reality' has indeed disappeared, it can no longer function as a yardstick and it is no longer possible to speak of simulations or of the virtual, but at most about simulated simulation or real virtuality.

We have evidently reached a crucial point where all sorts of breathtaking reversals are liable to occur in the field of fiction–reality, reality–virtuality, authenticity–artificiality: dialectical twin concepts that have ceased to function as antitheses. It is a point where reality is an effect of media and technology, where the so-called real world as perceived by the senses may be a simulation and cyberspace the real world. The digital technologies that have infiltrated the media, utterly confute time-honoured notions about reality and fiction: now that it is possible to manipulate images from within, in the pixels, there is no longer any absolute need for an external reality that has first to be recorded. It is not reality, but digitality that generates the images. And digitality is beyond reality.

Art that no longer prides itself on the fact that it, at least, is 'authentic', is necessarily reborn as a new medium, with all the possibilities and pitfalls that implies. In this capacity, it can no longer appeal to a sort of supernatural authenticity, any more than it can fall back on its 'art'ificiality. Only as a new medium can it ignore the false dialectic between real and fictitious and rediscover itself. If art is no longer rendered special by the media it uses and no longer necessarily transmits 'unworldly' images, what is its current significance or contribution? What is the position of the new art medium vis à vis the fictionalizing as well as reality-producing effects of the media? Because it is itself part of this universal confusion about what is real and unreal, it cannot avoid reflecting and presenting that condition, cannot avoid playing with reality principles and viewing habits. A daring enterprise, this, because it irrevocably entails

**Is this imagination**

IS THIS
JORINDE SEIJDEL
----------------------

IS THIS AN ESSAY
ARE THESE 2137 WORDS

IS THIS
ENGLISH
----------------------

NEDERLANDSE TEKST ZIE PAGINA 26

# Is this As If
## The Game of Art and Media

'To live exclusively in reality – who could endure that for very long?' Otto Weiss

### Art as a New Medium

In speaking about the work of JODI, KKEP, A.P. Komen & Karen Murphy, Debra Solomon, DEPT or Chiko & Toko, to name just a few of the artists who are part of *For Real*, you will find yourself resorting to metaphors and jargons that fall outside the traditional artistic discourse. You are dealing here with the logic of program codes and networks, the aesthetics of screens and interfaces, the codes of film and television genres, the principles of telematics, the strategies of high-tech commerce and entertainment... In short, to describe today's visual arts, new vocabularies and new frames of reference are required. The old terms are no longer adequate to give expression to an art which not only finds it increasingly natural to use the presentation models of the technological and digital media, but whose content also refers to the culture of which those media are both product and producer.

Unlike traditional 'artistic media', such as painting and sculpture, which enjoy a certain exclusivity and eccentricity, the new media are used and experienced by everyone. We all look at screens of one kind or another every day, at 'mediated' images which determine, as religion once did, our shared experiences and our notions of reality. We are all constantly making use of all sorts of communication and recording media in order to keep a grip on reality. The means of expression and the visual language of contemporary art are in that sense no longer unique. Art is less and less a clearly recognizable, separate ideological, material or visual category and it can no longer be shielded from the media and commerce. More and more techno-cultural hybrids are emerging, new cultural, institutional and contextual cross-links and practices that do not fit seamlessly into the conventional structures of the culture.

Now that the media and technology are no longer either a threat or a promise, but reality in 'due form', opposition to or denial of the media culture, once the standard response in art, has become every bit as pointless as the demonstrative glorification of media culture (à la Andy Warhol). The illusion of authentic reality, of which art, according to modernist ideas, should be the representative and producer, has finally evaporat-

ed into media reality, which consequently can no longer be dismissed as 'inauthentic'. Ironically, authenticity has in this way become an obsession of the 'live' and 'reality' hungry media culture. Paul Virilio talks of a 'stereo reality' in which physical reality and the virtual reality of the electronic networks exist side by side and intertwined. Jean Baudrillard and other media theorists have disapprovingly explained how, through the agency of the media and the market economy, we are faced with the cumulative replacement of the authentic by simulated representation. Yet if this alleged 'authentic reality' has indeed disappeared, it can no longer function as a yardstick and it is no longer possible to speak of simulations or of the virtual, but at most about simulated simulation or real virtuality.

We have evidently reached a crucial point where all sorts of breathtaking reversals are liable to occur in the field of fiction–reality, reality–virtuality, authenticity–artificiality: dialectical twin concepts that have ceased to function as antitheses. It is a point where reality is an effect of media and technology, where the so-called real world as perceived by the senses may be a simulation and cyberspace the real world. The digital technologies that have infiltrated the media, utterly confute time-honoured notions about reality and fiction: now that it is possible to manipulate images from within, in the pixels, there is no longer any absolute need for an external reality that has first to be recorded. It is not reality, but digitality that generates the images. And digitality is beyond reality.

Art that no longer prides itself on the fact that it, at least, is 'authentic', is necessarily reborn as a new medium, with all the possibilities and pitfalls that implies. In this capacity, it can no longer appeal to a sort of supernatural authenticity, any more than it can fall back on its 'art'ificiality. Only as a new medium can it ignore the false dialectic between real and fictitious and rediscover itself. If art is no longer rendered special by the media it uses and no longer necessarily transmits 'unworldly' images, what is its current significance or contribution? What is the position of the new art medium vis à vis the fictionalizing as well as reality-producing effects of the media? Because it is itself part of this universal confusion about what is real and unreal, it cannot avoid reflecting and presenting that condition, cannot avoid playing with reality principles and viewing habits. A daring enterprise, this, because it irrevocably entails

## This is For Real

THIS IS AN ESSAY
THESE ARE 2137 WORDS

questioning and perhaps even demolishing its own rationale.

Owing to its ambiguous nature, which stems from its history as an authentic and artificial medium, art is presently proving to be an outstanding arena for trying out reality constructions and paradigms, for reexamining, evaluating and testing representational methods and communication models. Unlike other fields such as fashion, design, advertising, and so on – which are constrained by market forces to be efficient and utilitarian – art can afford to reorganize image and information, to appropriate protocols, forms, formats and media and turn them inside out. But again, not without the (tempting) risk of losing itself in the process.

### Remediation and Emulation

Now that media theory can be blithely let loose on the new art medium, there are two recent media theory concepts, 'remediation' and 'emulation', that may be able to throw some light on the way culture in general and art in particular currently function in relation to ideas about media, reality and authenticity.

Remediation is a term coined by the Americans Jay David Bolter and Richard Grusin. In *Remediation: Understanding New Media* (1999) they pick up Marshall McLuhan's contention that the content of a new medium is the previous medium and apply it to the current situation. Remediation refers to the principle that media, old and new, are continually portraying, imitating and shaping one another. Bolter and Grusin describe remediation as a process in which new media, for example, do precisely the same as their predecessors did: present themselves as different and improved versions of other media. At the same time, however, old media try to update themselves by adopting the characteristics or qualities of new media. According to this 'dual logic of remediation', a process of reciprocal influencing takes place: film, Internet, television, fashion and design influence the formal, aesthetic and social structures of art, but at the same time the reverse occurs and these areas adopt aspects of the manifestations and language of art.

So the concept of remediation assumes an interconnection of representational forms. Remediation breaks with the modernist myth of the new that is so often applied to technological media and also to art. In accordance with the process of remediation, all media participate in a network of technological, social and economic contexts: they are distinguished by specific combinations of features of these contexts, rather than by exclusive, essential qualities.

Remediation, write Bolter and Grusin, has two strategies: 'transparent immediacy' and 'hypermediacy'. The first strategy involves an attempt to deny the presence of the medium, as in virtual reality, while the second positively parades its fascination with the medium, as is the case with many websites. As far as art is concerned, one could argue that remediation entails a paradoxical but significant ambiguity: with respect to itself, art applies the strategy of transparent immediacy, whereas in its fascination with other media it is hypermedial.

And then we have 'emulation', the new magic word of the 21st century, to the extent that it is able, as a theoretical and experimental conceptual device, a 'strange attractor', to express the new powers of the digital culture: the essayist Arjen Mulder has suggested replacing Baudrillard's concept of simulation by the notion of emulation. Technically speaking, an emulator is a program that allows your computer to mimic a different operating system; emulators are widely used to enable antiquated computer games to be played on today's PCs or to allow Bill Gates's Windows to be used on a Mac. Emulation in the cultural context could be described as the simulation of models or 'programs' within a system or a medium for which they were not originally designed.

Emulation offers art the opportunity of stretching itself as medium and of 'replaying' old or intrinsically 'alien' models and recoding them according to a new logic. As such, emulation is a pleasant prospect, unlike simulation. But it does have a sinister side: art as emulator has the capacity not only to keep belief systems and reality principles in circulation, but also, given that this inevitably entails a distortion of their original codes, to debunk them. By the same token, art's own codes cannot remain immune to the contamination of other systems. In other words: art cannot play the emulator without itself becoming emulation. And herein lies the challenge.

### The Game of 'As If'

Emulation and remediation both imply a form of play, of acting 'as if'. It is precisely the aspect of art as representational play, in which imitation,

**This is imagination**

questioning and perhaps even demolishing its own rationale.

Owing to its ambiguous nature, which stems from its history as an authentic and artificial medium, art is presently proving to be an outstanding arena for trying out reality constructions and paradigms, for reexamining, evaluating and testing representational methods and communication models. Unlike other fields such as fashion, design, advertising, and so on – which are constrained by market forces to be efficient and utilitarian – art can afford to reorganize image and information, to appropriate protocols, forms, formats and media and turn them inside out. But again, not without the (tempting) risk of losing itself in the process.

### Remediation and Emulation

Now that media theory can be blithely let loose on the new art medium, there are two recent media theory concepts, 'remediation' and 'emulation', that may be able to throw some light on the way culture in general and art in particular currently function in relation to ideas about media, reality and authenticity.

Remediation is a term coined by the Americans Jay David Bolter and Richard Grusin. In *Remediation: Understanding New Media* (1999) they pick up Marshall McLuhan's contention that the content of a new medium is the previous medium and apply it to the current situation. Remediation refers to the principle that media, old and new, are continually portraying, imitating and shaping one another. Bolter and Grusin describe remediation as a process in which new media, for example, do precisely the same as their predecessors did: present themselves as different and improved versions of other media. At the same time, however, old media try to update themselves by adopting the characteristics or qualities of new media. According to this 'dual logic of remediation', a process of reciprocal influencing takes place: film, Internet, television, fashion and design influence the formal, aesthetic and social structures of art, but at the same time the reverse occurs and these areas adopt aspects of the manifestations and language of art.

So the concept of remediation assumes an interconnection of representational forms. Remediation breaks with the modernist myth of the new that is so often applied to technological media and also to art. In accordance with the process of remediation, all media participate in a network of technological, social and economic contexts: they are distinguished by specific combinations of features of these contexts, rather than by exclusive, essential qualities.

Remediation, write Bolter and Grusin, has two strategies: 'transparent immediacy' and 'hypermediacy'. The first strategy involves an attempt to deny the presence of the medium, as in virtual reality, while the second positively parades its fascination with the medium, as is the case with many websites. As far as art is concerned, one could argue that remediation entails a paradoxical but significant ambiguity: with respect to itself, art applies the strategy of transparent immediacy, whereas in its fascination with other media it is hypermedial.

And then we have 'emulation', the new magic word of the 21st century, to the extent that it is able, as a theoretical and experimental conceptual device, a 'strange attractor', to express the new powers of the digital culture: the essayist Arjen Mulder has suggested replacing Baudrillard's concept of simulation by the notion of emulation. Technically speaking, an emulator is a program that allows your computer to mimic a different operating system; emulators are widely used to enable antiquated computer games to be played on today's PCs or to allow Bill Gates's Windows to be used on a Mac. Emulation in the cultural context could be described as the simulation of models or 'programs' within a system or a medium for which they were not originally designed.

Emulation offers art the opportunity of stretching itself as medium and of 'replaying' old or intrinsically 'alien' models and recoding them according to a new logic. As such, emulation is a pleasant prospect, unlike simulation. But it does have a sinister side: art as emulator has the capacity not only to keep belief systems and reality principles in circulation, but also, given that this inevitably entails a distortion of their original codes, to debunk them. By the same token, art's own codes cannot remain immune to the contamination of other systems. In other words: art cannot play the emulator without itself becoming emulation. And herein lies the challenge.

### The Game of 'As If'

Emulation and remediation both imply a form of play, of acting 'as if'. It is precisely the aspect of art as representational play, in which imitation,

**This is For Real**

THIS IS AN ESSAY
THESE ARE 2137 WORDS

mimesis, and nowadays also simulation and emulation feature, that is very much to the fore in contemporary visual art.

Representational techniques and communicational models from film, television, Internet, advertising or fashion, are played out, sometimes in ecstatic form, in order to demonstrate their validity or lack thereof. Through performance, role-play and masquerades, in part derived from the genres, conventions, narrative structures and figures of speech of movies, soaps, games, shows, videoconferencing environments or chatboxes, identities are interrogated and concepts of authenticity put to the test. Fiction and reality are played off against one another or placed in new relationships to one another. Imitative strategies are used to investigate role patterns and social roles, perceptual processes or the public and private domain. Even reality itself and the principles of communication are acted out.

In his essay *Die Aktualität des Schönen* (*The Relevance of the Beautiful*, 1974) the philosopher Hans-Georg Gadamer explains the concept of 'play' as one of the essential elements of the anthropological basis of the experience of art. Gadamer regards play and playing as a fundamental component of art: play in the sense of a 'movement or activity that is not tied to any purpose'. He stresses that play always presupposes a 'playing with' and fellow players, and that playing with 'something' always means 'as something'. Yet, according to Gadamer, art as play is not a copy of reality but a recognition of its essence. Play is consequently very close to reality, but is simultaneously an estrangement from it.

The philosophy of 'as if' (*Die Philosophie des Als Ob*, 1911) was developed by the German philosopher Hans Vaihinger (1852-1933). In it he argued that human beings have to accept fictions in order to make life bearable, to be able to persist in a fundamentally irrational world. In order to survive, human beings must construct fictional explanations 'as if' there were rational motives for believing that these fictions reflect reality. These fictions are justified as non-rational solutions to problems of an ethical, scientific or religious nature which admit of no rational answers. According to the philosophy of 'as if', fiction does not take the place of reality/life, rather there is only fiction, fabricated truth or simulated reality. It is tempting (while wisely refraining from pursuing the all too philosophical issue of reality) to project ele-

ments of this suddenly once again attractive and topical-sounding 'as if' philosophy onto contemporary art. For example, by asserting that in art the 'as if' is played as a game, but then with an awareness of that game. This is where art differs from other media that lack or disguise the 'as if' insight and the element of play: the media would have us believe that the reality they represent, produce or simulate is genuine – in that sense they play for all they are worth, but without the innocent aimlessness Gadamer refers to. One possible effect of the 'as if' philosophy translated into the game of art, therefore, is that oppressive belief systems and normative representations of reality given shape by the media, may be deconstructed and retrospectively unmasked, not so much as fiction, but as 'fake', as fraudulent imitation.

Art in this capacity is able to tinker with the source codes of constructions of reality, to function as 'open source' – but not without putting its own foundations on the line. Art as super-emulator might reach a point where we cease to talk about media. Then it plays itself, as a game.

**This is imagination**

IS THIS AN ESSAY
ARE THESE 2137 WORDS

mimesis, and nowadays also simulation and emulation feature, that is very much to the fore in contemporary visual art.

Representational techniques and communicational models from film, television, Internet, advertising or fashion, are played out, sometimes in ecstatic form, in order to demonstrate their validity or lack thereof. Through performance, role-play and masquerades, in part derived from the genres, conventions, narrative structures and figures of speech of movies, soaps, games, shows, videoconferencing environments or chatboxes, identities are interrogated and concepts of authenticity put to the test. Fiction and reality are played off against one another or placed in new relationships to one another. Imitative strategies are used to investigate role patterns and social roles, perceptual processes or the public and private domain. Even reality itself and the principles of communication are acted out.

In his essay *Die Aktualität des Schönen* (*The Relevance of the Beautiful*, 1974) the philosopher Hans-Georg Gadamer explains the concept of 'play' as one of the essential elements of the anthropological basis of the experience of art. Gadamer regards play and playing as a fundamental component of art: play in the sense of a 'movement or activity that is not tied to any purpose'. He stresses that play always presupposes a 'playing with' and fellow players, and that playing with 'something' always means 'as something'. Yet, according to Gadamer, art as play is not a copy of reality but a recognition of its essence. Play is consequently very close to reality, but is simultaneously an estrangement from it.

The philosophy of 'as if' (*Die Philosophie des Als Ob*, 1911) was developed by the German philosopher Hans Vaihinger (1852-1933). In it he argued that human beings have to accept fictions in order to make life bearable, to be able to persist in a fundamentally irrational world. In order to survive, human beings must construct fictional explanations 'as if' there were rational motives for believing that these fictions reflect reality. These fictions are justified as non-rational solutions to problems of an ethical, scientific or religious nature which admit of no rational answers. According to the philosophy of 'as if', fiction does not take the place of reality/life, rather there is only fiction, fabricated truth or simulated reality. It is tempting (while wisely refraining from pursuing the all too philosophical issue of reality) to project ele-

ments of this suddenly once again attractive and topical-sounding 'as if' philosophy onto contemporary art. For example, by asserting that in art the 'as if' is played as a game, but then with an awareness of that game. This is where art differs from other media that lack or disguise the 'as if' insight and the element of play: the media would have us believe that the reality they represent, produce or simulate is genuine – in that sense they play for all they are worth, but without the innocent aimlessness Gadamer refers to. One possible effect of the 'as if' philosophy translated into the game of art, therefore, is that oppressive belief systems and normative representations of reality given shape by the media, may be deconstructed and retrospectively unmasked, not so much as fiction, but as 'fake', as fraudulent imitation.

Art in this capacity is able to tinker with the source codes of constructions of reality, to function as 'open source' – but not without putting its own foundations on the line. Art as super-emulator might reach a point where we cease to talk about media. Then it plays itself, as a game.

**This is For Real**

THAT WANTS TO ADDRESS THE
DIFFERENCES BETWEEN THINGS THAT
ARE COMPLEX AND DIFFICULT TO
CONTROL

# This is a test

## Seek the differences

THAT WANTS TO ADDRESS THE
SIMILARITIES BETWEEN THINGS THAT
ARE COMPLEX AND DIFFICULT TO
CONTROL

# Is this a test

## Seek the differences

# For Real

### Lonnie van Brummelen

Op de tentoonstelling *For Real* toont Lonnie van Brummelen een schilderij uit de serie *Naar mislukte foto's* en drie korte films: *Wegrenfilms*. Drie keer rent een meisje van de toeschouwer vandaan, zonder de indruk te geven dat ze dit doet omdat ze bang is. Ze verdwijnt in de achtergrond. Het schilderij geeft op een verstilde manier gestalte aan het meisje dat in de films uit zicht verdwijnt. De afbeelding is onherkenbaar. Je zou het werk als conceptueel kunnen interpreteren, maar door de grondige schildertechniek waarmee het oppervlak van het doek is opgebouwd, wordt het een 'waar' schilderij. De werken zijn op wonderlijke wijze met elkaar verbonden. Zowel in de films als in het schilderij lijkt het beeld zich terug te trekken. Van Brummelen problematiseert in haar werk het vluchtige, bewegende beeld. Steeds opnieuw en steeds op andere wijze zet zij bewegende beelden stil en brengt ze verstilde beelden in beweging. Een filmwerk dat letterlijk de strijd tegen beweging als onderwerp heeft is *I Frenatori*, wat *De Remmers* betekent.

### Rob Johannesma

Aanvankelijk denk je een videoopname te zien waarbij de camera zich langzaam beweegt door het landschap. Maar er is iets vreemds aan de hand. Het landschap heeft een gelaagdheid die je niet onmiddellijk kunt definiëren. De landschappen in de video's van Rob Johannesma zijn dan ook geconstrueerd door het over elkaar schuiven van dia's, door het filmen van diaprojecties, in feite stilstaande beelden in beweging, of door het manipuleren van camerabewegingen. Hierdoor heb je als toeschouwer het gevoel dat het landschap om je heen beweegt. Het werk van Johannesma gaat niet alleen over het landschap, maar benadrukt ook het medium video. De toeschouwer wordt zich bewust van het proces van het kijken. Het landschap staat voor Johannesma voor tijdloosheid. Hij heeft geprobeerd het van iedere connotatie te ontdoen en ieder spoor van menselijke aanwezigheid uit te wissen. Het beeld dat dit oplevert doet denken aan schilderkunst. Bert Jansen vergelijkt de manier waarop Johannesma's beelden zijn gestructureerd met schilderijen van Cézanne en diens werkwijze.

### de Rijke/de Rooij

De Rijke/de Rooij presenteren in het kader van *For Real* hun nieuwe film *Bantar Gebang* (2000, 10 minuten, kleur, 35 mm) in Stedelijk Museum Bureau Amsterdam. De film toont, vanuit één camerastandpunt, het beeld van de op een afvalberg gebouwde nederzetting Bantar Gebang bij Jakarta, Indonesië. Het tafereel speelt zich af in de vroege morgen. Langzaam komt de zon op en neemt het leven in het dorp een aanvang. Hier en daar wordt licht ontstoken, zijn kleine bewegingen waar te nemen en ontrolt zich het scenario van een nieuwe dag. De film van de Rijke/de Rooij roept een ongemakkelijke spanning op door de esthetische, afstandelijke wijze waarop een maatschappelijke misstand, het leven op een vuilnishoop, in beeld is gebracht. De toeschouwer wordt heen en weer geslingerd tussen vervoering door de picturale kwaliteiten van het beeld en het bewustzijn naar een situatie te kijken die je moeiteloos verbindt met de beelden van armoede en ellende uit het dagelijkse televisiejournaal. De neutrale, observerende toon die de films van de Rijke/de Rooij hun ambivalente spanning geeft, vindt zijn equivalent in de wijze waarop zij hun filmwerken presenteren. De Rijke/de Rooij: 'We tonen onze films in musea en galeries. Om praktische redenen maken we bij deze presentaties gebruik van elementen uit de cinema (halfduistere ruimte, bankjes, geluidsdichte projectorkast). Alle ingrepen die we in een ruimte doen, zijn er op gericht de mogelijkheid tot concentratie op het beeld zo groot mogelijk te maken. De aldus ingerichte ruimte beschouwen we als een soort minimale sculptuur. Het dictatoriale karakter van de filmvertoning, het feit dat de kijker zijn eigen tempo en ritme niet kan bepalen, deert ons niet. Het (tijdelijk) vragen om aandacht voor beeld zien we als inhoudelijk gegeven in ons werk.'

### Pär Strömberg

De in Zweden geboren Pär Strömberg is de enige 'klassieke' schilder in deze tentoonstelling. Zijn doeken zijn geïnspireerd door filmthrillers, door het Zweedse landschap en door zijn verleden als professioneel snowboarder. Strömbergs werk is sterk beïnvloed door het bewegende beeld. In de snowboardwereld wordt veel gewerkt met film en video, om de snelheid van deze sport te kunnen grijpen. In zijn schilderijen brengt Strömberg deze wereld tot stilstand en creëert hierdoor ruimte voor reflectie. Het (Zweedse) landschap kreeg de plaats die het nu heeft pas op het moment dat hij Zweden verliet. De invloed van de thrillers geeft Strömbergs landschappen een onderhuidse spanning. Voor de tentoonstelling *For Real* maakte hij een groot schilderij met de titel *A quick view over Appojaure*. Het schilderij bestaat uit zestien kleine panelen met elk een *birdeye-view* van een boslandschap. Het werk is gebaseerd op het Zweedse bosgebied Appojaure, waar een seriemoordenaar, die over een periode van vijftien jaar 35 mensen vermoordde, twee Nederlanders te pakken nam. Een werkelijke thriller: een ogenschijnlijk vredig, uitgestrekt gebied, waar dergelijke gebeurtenissen op de loer kunnen liggen. Die spanning is voelbaar in het werk van Pär Strömberg.

## This is fiction

# This is fiction

### Lonnie van Brummelen

At the *For Real* exhibition Lonnie van Brummelen is showing a painting from the series *Naar mislukte foto's* (*Inspired by Failed Photographs*) and three short films: *Wegrenfilms* (*Runaway Films*). A girl runs away from the spectator three times without creating the impression that she is doing this because she is afraid. She disappears into the background. In a stylized way the painting gives shape to the girl who disappears from view in the films. The portrayal is unrecognizable. You could interpret the work as conceptual, but through the solid painting technique that constitutes the surface of the canvas, it becomes a 'genuine' painting. The works interconnect in a remarkable way. Both in the films and in the painting the image seems to be withdrawing. In her work Van Brummelen problematizes the transient, moving image. Again and again, each time in a different way, she stills moving images and stirs still images to life. A film work which quite literally has the struggle against movement as its theme is *I Frenatori*, in English: *The Inhibitors*.

### Rob Johannesma

Initially you think you are looking at a video recording with the camera moving slowly through the landscape. But something strange is happening. The landscape has a stratification which is not immediately definable. The landscapes in Rob Johannesma's video are constructed by slides being moved over each other, by filming the slide projections, in fact stationary images in movement, or the manipulation of camera movements. As an observer you gain the impression that the landscape is moving around you. Johannesma's work is not solely concerned with the landscape, it also emphasizes the medium of video. The observer is made aware of the process of watching. To Johannesma the landscape stands for timelessness. He has endeavoured to strip it of all connotations and erase every trace of human presence. The image that this creates is reminiscent of the art of painting. Bert Jansen compares the way in which Johannesma's images are constructed with the paintings of Cézanne and his method of working.

### de Rijke/de Rooij

In the framework of *For Real*, de Rijke/de Rooij are presenting their new film, *Bantar Gebang* (2000, 10 minutes, colour, 35 mm) in the Stedelijk Museum Bureau Amsterdam. From a single camera angle, the film shows the Bantar Gebang settlement built on a mountain of refuse near Jakarta, Indonesia. The scene is set in the early morning. Slowly, the sun comes up and life in the village begins to stir. Here and there a light comes on, small movements can be observed and the scenario of a new day begins to unfold. The film by de Rijke/de Rooij evokes an uneasy tension by the aesthetic, objective way in which a social evil, living on a rubbish dump, is portrayed. The observer is tossed to and fro between enchantment with the pictorial quality of the image and the awareness of viewing a situation that you effortless associate with the images of poverty and misery in the daily television news. The neutral, observing tone that gives the films of de Rijke/de Rooij their ambivalent tension is matched by the way in which they present their film works. De Rijke/de Rooij: "We show our films in museums and galleries. For practical reasons, we use elements from the cinema in these presentations (a venue with low lighting, benches, soundproof projector boxes). All adaptations that we make to an area are geared to maximizing the possibility of concentrating on the picture. We regard the spaces that we arrange in this way as a kind of minimalist sculpture. The dictatorial nature of the film show, the fact that the viewer cannot determine his/her own rhythm or tempo, doesn't bother us. We regard the (transient) demand to focus on the image as an integral part of our work."

### Pär Strömberg

Swedish-born Pär Strömberg is the only 'classic' painter in this exhibition. His canvases are inspired by film thrillers, the Swedish landscape and by his past as a professional snowboarder. His work is strongly influenced by the moving image. Film and video are frequently used in the snowboard world in order to catch the speed of this sport. In his paintings Strömberg brings this world to a standstill hereby creating space for reflection. The (Swedish) landscape only gained the place it now occupies after he had left Sweden. The influence of thrillers give Strömberg's landscapes a buried tension. For the *For Real* exhibition he has worked on a large painting entitled *A quick view over Appojaure*. The painting comprises sixteen small panels – on each panel a bird's-eye view of a woodland landscape. The work is based on the Swedish woodland Appojaure where a serial killer who murdered 35 people over a period of 15 years, beated up two Dutch people. A real thriller: an ostensibly peaceful, vast area, where these kinds of events lie in wait. This tension is perceptible in the work of Pär Strömberg.

## This is For Real

```
    D I T   I S                    T H I S   I S
  ROB JOHANNESMA                  ROB JOHANNESMA
---------------------           ---------------------

BOVEN                           TOP
DIT IS EEN VIDEOSTILL           THIS IS A VIDEO STILL
ZONDER TITEL, 1998              UNTITLED, 1998

    D I T   I S                    T H I S   I S
     LONNIE                         LONNIE
  VAN BRUMMELEN                   VAN BRUMMELEN
---------------------           ---------------------

ONDER                           BOTTOM
DIT IS EEN FILMSTILL            THIS IS A FILM STILL
WEGRENFILMS, 1994-1996          RUNAWAY FILMS, 1994-1996
```

**Top**

**Bottom**

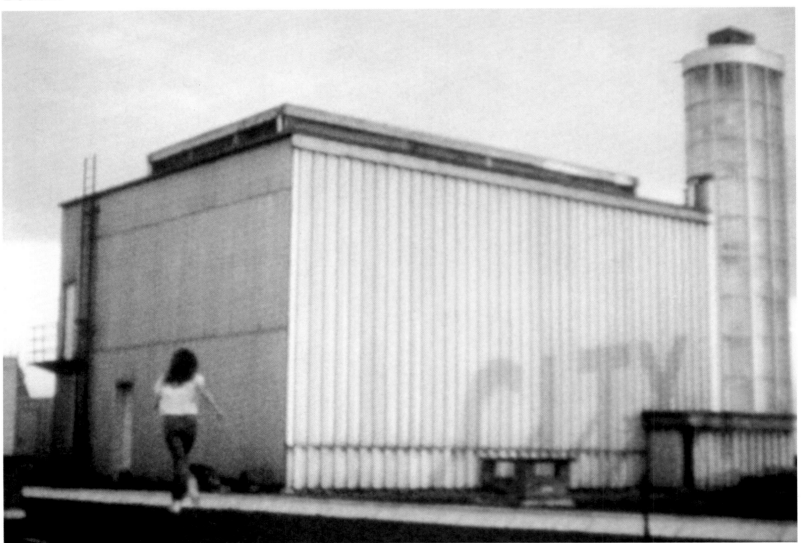

```
--------------, -----------------     --------------- -----------     ------- -- ---------- --------     ------------------- -------     ----, --------------- ------
-- ---------------------------- --    -------- -- -------------- --    ---------------- ---------- --     ----------- ------- -- --     ---------------------- ----
----- ----------- --                  --------- --------------- --     ----------------------, -------    ----------------- ---------    --- ----------- --------
--------------- ----------- , -        ---------------- -----------    ------------- -------- -----       ---------------- --- -------    ------------------------
------ --------------------- , -----   ----, ----------------- ------   ---------------- -------- ---      ------------------ -- --       -- -- ----------- --------
--------- --------------- , -----      ------------------------ ----    --------------- ----------- --     --------- , ------------------  ------------------------
---------------- ------------- ---     ------------------------- ----   ----------------------, -------    ------------------------ --    FURTHER READING ON PAGE 40-41.
```

**This is fiction**

**IS DIT**
ROB JOHANNESMA

BOVEN
IS DIT EEN VIDEOSTILL
ZONDER TITEL, 1998

**IS DIT**
LONNIE
VAN BRUMMELEN

ONDER
IS DIT EEN FILMSTILL
WEGRENFILMS, 1994-1996

**IS THIS**
ROB JOHANNESMA

TOP
IS THIS A VIDEO STILL
UNTITLED, 1998

**IS THIS**
LONNIE
VAN BRUMMELEN

BOTTOM
IS THIS A FILM STILL
RUNAWAY FILMS, 1994-1996

**Top**

**Bottom**

-------------, ----------------    ------------------- ------------    ------- -- ---------- --------    -------------------- -------    ----, ---------------- -------
-- -------------------------- --    ----------- ----------- --    ----------------------- ----    ----------------------, -----    ---------------------- ----
------ -------- ----------    ------------ ------------- --    ----------------- ----------    ----------------- -----    ------------------------- ----
----- --------- -- ---------    --------- --------------- --    -------------------, ---------    --------- -------------    ------- -- --------- --------
-------------------- ---------, -    ---- ----------------, -------    ----- ----------- -- ---------    ------------------------- --    ------------ ---------
--------------- ------------    ----, --------------------- -------    --------------------- ----    ----- --------------------    ------------ -- ---------- ----
----------- -------------, ------    ------------------------- ----    ----- ----------- -- ----------    ---------, ----------------- --    ------------------------, ----
-------------- ------------------    ------------------------ ----    - ----------------------------,    ------------------------------

FURTHER READING ON PAGE 40-41.

**Is this For Real**

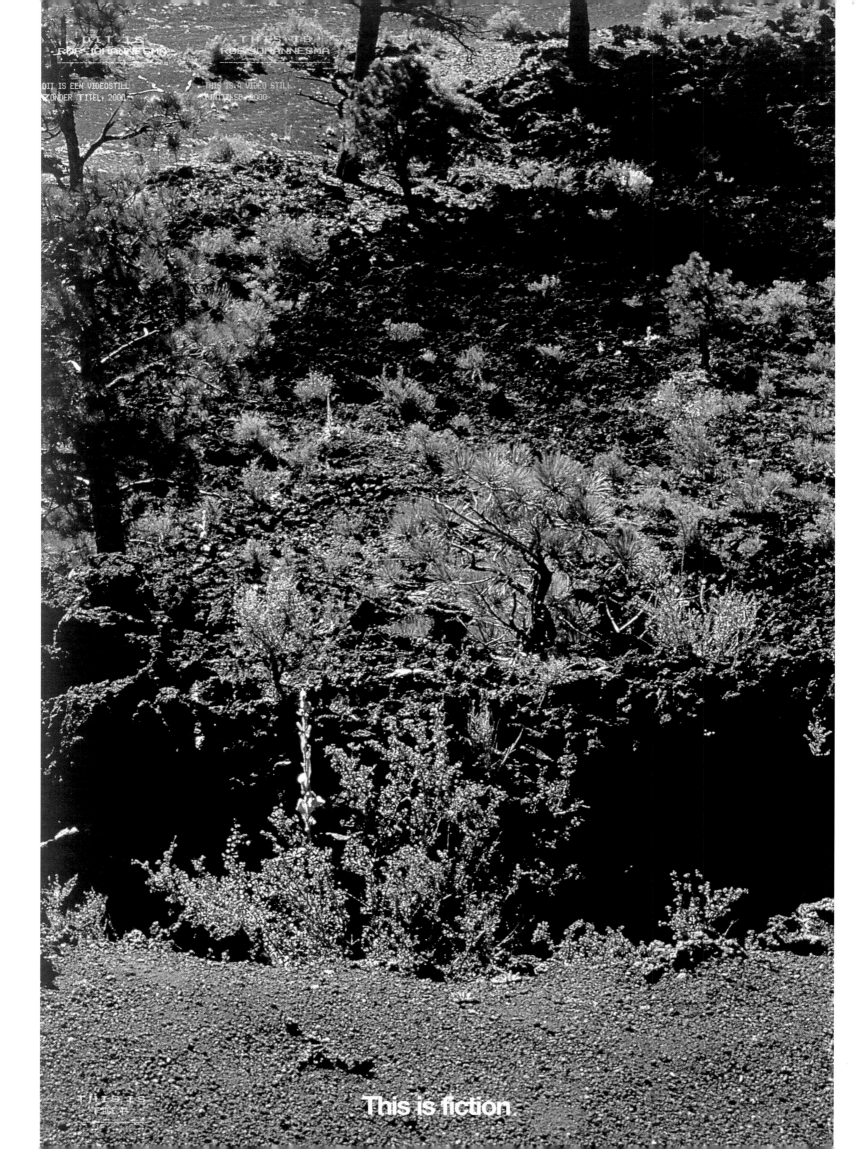

This is fiction

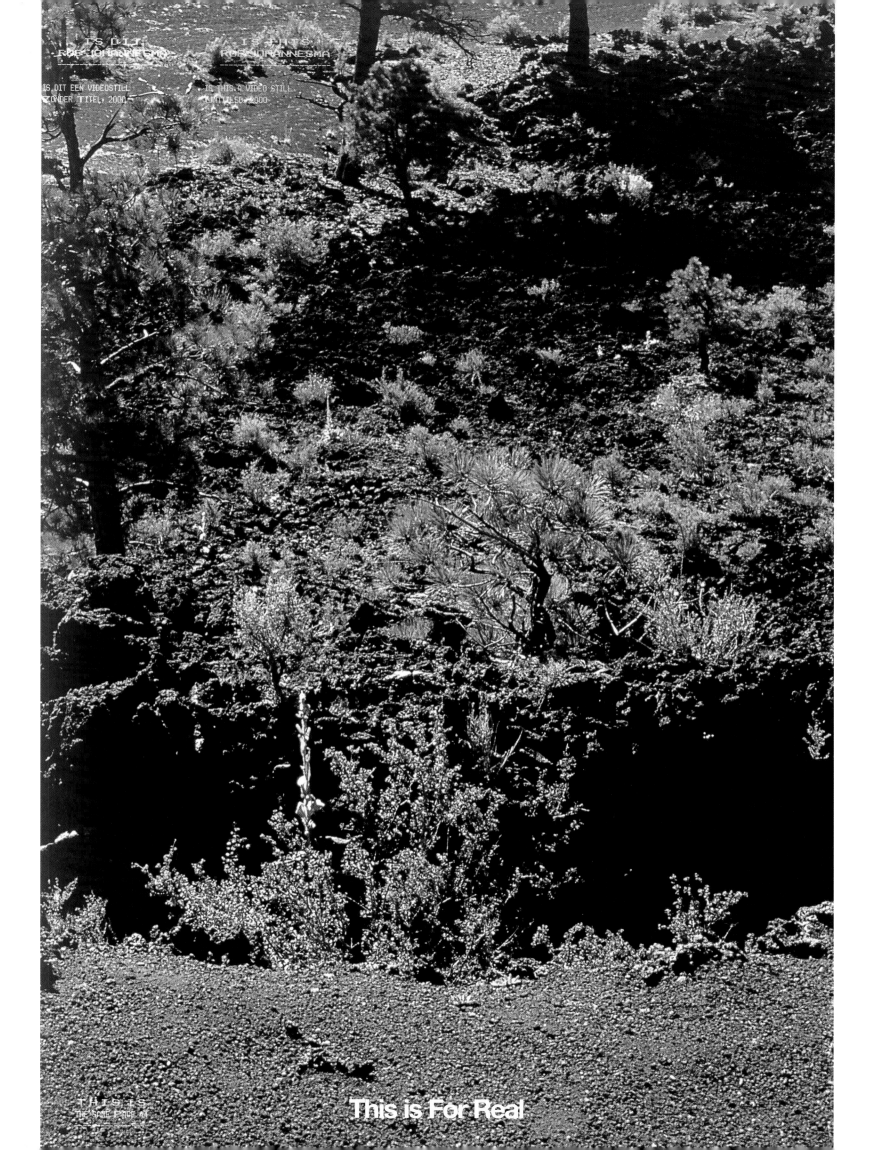

**This is For Real**

```
   IS DIT                    IS THIS
DE RIJKE/DE ROOIJ         DE RIJKE/DE ROOIJ
-----------------------   -----------------------

MIDDEN                    CENTRE
IS DIT EEN FILMSTILL      IS THIS A FILM STILL
BANTAR GEBANG, BEKASI,    BANTAR GEBANG, BEKASI,
WEST-JAVA, MEI 2000       WEST JAVA, MAY 2000
```

## Centre

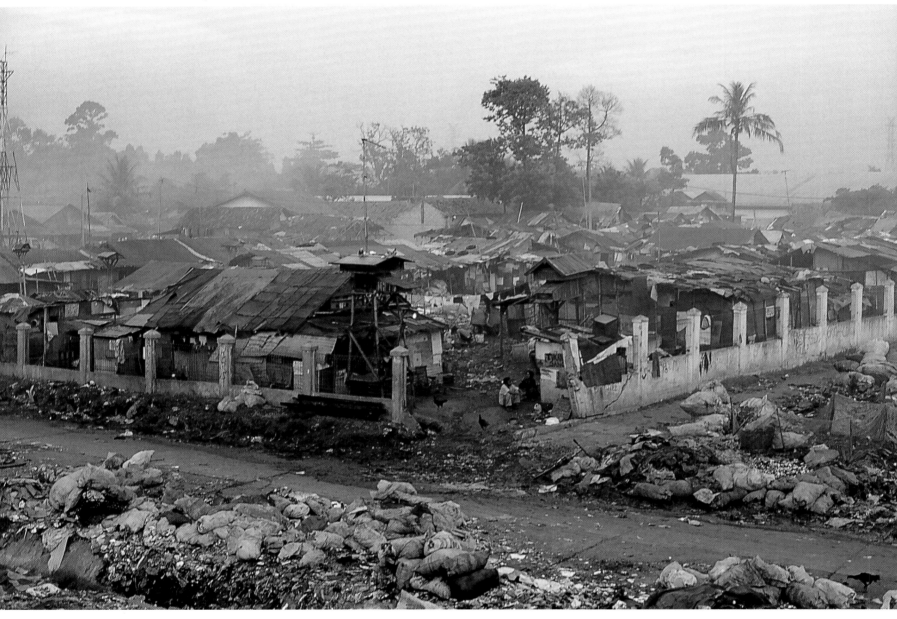

```
---------- ---------- -      ---------- --------- ------      ---------- ----------- -------      ------ ---------- -------
--------- ---------- ------   ---------- --------- ------      ---------- ---------- -------       --------- ---------- ------
--------- -------- -------    ---------- --------- ------      ---------- --------- ------         ------- ---------- ---------
-- ------- - --------. ---    --------- ---------- ------      ---------- ----------- --------     ----------.
------ -------- ------.       - - ----------. ------          -- ---------- --------- ------       ---------------------- -----.
----.                        ---------- ------------          ----------. -----------------        FURTHER READING ON PAGE 40-41.
---------- -----------       ---------- ------------          ---------- ---------- ------
---------- -----------       ---------- ------------ -- --     ---------- ---------- ------
---------- ----------        ---------- ----------- -----      ---------- ---------- -
- -- --------- --------       ------. --------- ---- ----      ---------.
----------. --------         ---------- --------- -            ---------- ---------- ------
DE RIJKE/DE ROOIJ ----       DE RIJKE/DE ROOIJ -               --------- ----------- ---------
---------- ---------- --     --------- -- ---------- -----      ---------- ------------ --- -
-------- ---------- ------   --------- --------- ------         - ---------- ------------
MIDDEN--------.              CENTRE ---------- --------         ---------- ---------- -----------
---------- ---------- ----   -------- ---------- --------       ----------. -------------------
```

**Is this fiction**

DIT IS
DE RIJKE/DE ROOIJ
------------------------------

MIDDEN
DIT IS EEN FILMSTILL
BANTAR GEBANG, BEKASI,
WEST-JAVA, MEI 2000

THIS IS
DE RIJKE/DE ROOIJ
------------------------------

CENTRE
THIS IS A FILM STILL
BANTAR GEBANG, BEKASI,
WEST JAVA, MAY 2000

## Centre

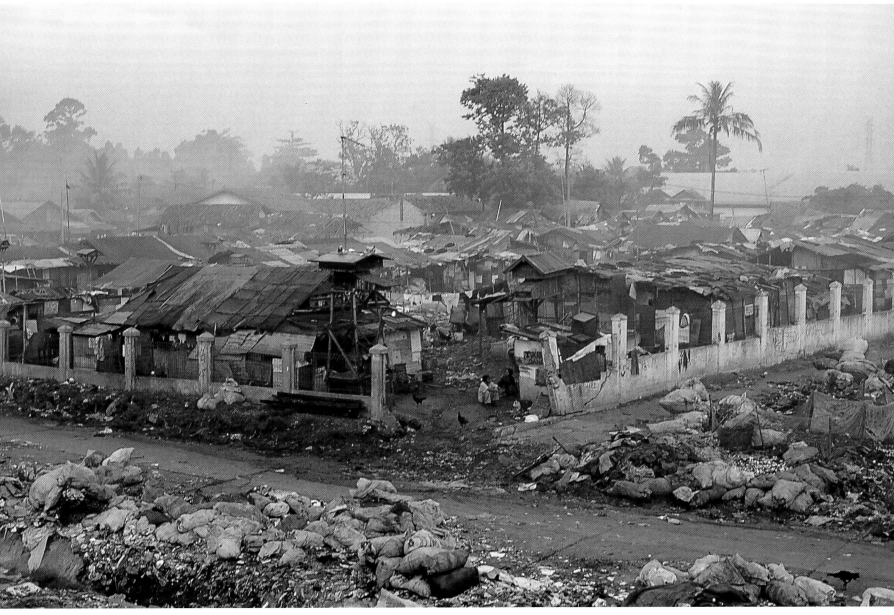

------------- --------------- --      -------------- --------- ----------      ------------- ---------------      --------- ------------ ---------
------------- ----------- --------     -------------- ----------- --------      -------------- ------------- --      ------------ ------------- -------
------------- ------------ -----     --------------- ------------      -------------- ----------- ----      -------- ----------- ---------
-- ---------- - ------------, ---     ------------ ------------      -------------- ------------ --      ------------.
------------ ----------- -------     - - ---------- ---------------, -----     -- ----------- ------------      ----------------------------- ------.
-----.     ------------ ------------- ----      -------------. --------------------      FURTHER READING ON PAGE 40-41.
------------- ------------      ------------- --------------- -- --      ------------- ----------- ------
------------- ----------- --------     ------------ ---------------- ----      -------- ----------- --------
- --- ---------- ------------     ----------- ------------- ----      ----------.
-------------, ------------      -------------- ------------- -      ----------------------- -------
-------------- DE RIJKE/DE ROOIJ      ------------- DE RIJKE/DE ROOIJ -      -------------- ----------- -------
------------- ----------- ---      -------------- --- ----------      --------- -- ----------- -----
-------------- ----------- -------      -------------- ---------------, -------      ------------ ----------- ---
------------, -------.      - ----------- ------------ -------
------------- ----------- -----

## This is For Real

BOVEN
DIT IS EEN SCHILDERIJ
EDGE OF WOODS, 2000

ONDER
DIT IS EEN SCHILDERIJ
SLOPE, 1999

TOP
THIS IS A PAINTING
EDGE OF WOODS, 2000

BOTTOM
THIS IS A PAINTING
SLOPE, 1999

------------ ----------------
------------------- ----------
----- ---------- - -----------.
--------------- ------------ ---
----------.
------------------- -----------
------------------- ---------
----------------- ----------- ---
------------------ -------------
------------------------ ------
---- -- ---------- ------------
-----------------. ------------
------------------ ------------ --
- ------------ ------------- --
--------------------.
--------------------- -----
---------------------- --------
-------------------- ----------
---- - - --------------------. -
------------------ ---------
------------------ ---------
--- -- ----------- ----------
------------------. -------------
---- --------------------------
-------- ----------------------
--------- ----------- -- -------
---- ----------------------
-------------------- --------
-----------------------.

FURTHER READING ON PAGE 40-41.

**Top**

**Bottom**

**This is fiction**

IS DIT
PÄR STRÖMBERG
-------------------------

BOVEN
IS DIT EEN SCHILDERIJ
EDGE OF WOODS, 2000

ONDER
IS DIT EEN SCHILDERIJ
SLOPE, 1999

IS THIS
PÄR STRÖMBERG
-------------------------

TOP
IS THIS A PAINTING
EDGE OF WOODS, 2000

BOTTOM
IS THIS A PAINTING
SLOPE, 1999

------------- -------------
------------- --------- --
---- ---------- - ---------
----------- -------------- .
----------- ------------ ---
-----------.
---------- ------------- ---
----- ---------- --------- -
---------- --------- -----
---- -- ---------- ----------
---------- ------------ .
----------- ----------- - -
- ----------- ---------- --
--------------------- .
----------- ------------
----------- ------------ -
- ----------- ---------- -
------------ --------- ---
----------- ----------- ---
---- - - -------------------- .
---------- ---------- ----
---------- --------------
---------- ------------ ------
--- -- ---------- ----------
----------------- . ----------
---- --------------- --------
--------- ----------- -----
---------- ---------- -- ------
---- --------------------
--------------------- .

FURTHER READING ON PAGE 40-41.

## Top

## Bottom

THIS IS
THE SAME PAGE 48
-------------------

## This is For Real

THAT WANTS TO ADDRESS THE
DIFFERENCES BETWEEN TWO
ALMOST IDENTICAL SITUATIONS

# This is a test

## Seek the differences

# Is this a test

IS THIS A TEST
-------- --------
THAT WANTS TO ADDRESS THE
SIMILARITIES BETWEEN TWO
ALMOST IDENTICAL SITUATIONS

IS THIS
THE SAME PAGE 50
------------------

**Seek the differences**

DIT ZIJN
--------------------

YVONNE DRÖGE WENDEL
MESCHAC GABA
GABRIËL LESTER
LIZA MAY POST
FEMKE SCHAAP
JENNIFER TEE

# Dit is For Real

### Yvonne Dröge Wendel, Meschac Gaba

'A fusion of people, a fusion of objects, a fusion of concepts and ideas.' *The Marriage Room* is een samenwerkingsproject tussen de kunstenaars Meschac Gaba en Yvonne Dröge Wendel, de curator Alexandra Van Dongen (Museum Boijmans Van Beuningen) en de kast, Wendel geheten, waarmee Dröge Wendel in 1992 in het huwelijk trad. Tijdens de opening van de tentoonstelling zullen Alexandra van Dongen en Meschac Gaba trouwen. De bruiloft van Van Dongen en Gaba toont respect voor het huwelijk van Dröge Wendel, maar laat tevens het verschil zien tussen de keus voor een object of een reëel persoon. Na de bruiloft gaan Gaba en Van Dongen op huwelijksreis en ook Dröge Wendel gaat op pad. Zij zullen dagelijks verslag doen van hun belevenissen en daarmee verbonden blijven met het Stedelijk Museum. Kast Wendel zal in de ruimte aanwezig blijven.
*The Marriage Room* is een onderdeel van Gaba's Museum of Contemporary African Art, een project waarmee hij vanaf 1996 bezig is. In dit denkbeeldige museum, waaraan Gaba vorm geeft in tijdelijke installaties, gaat het over de vermenging van kunst en leven en de creatieve vormen die dit oplevert. Bij een huwelijk gaat het ook om een vermenging, een verbinding tussen twee levens, die een nieuwe realiteit teweegbrengt. 'The installation *The Marriage Room* shows art but in a context of reality.' Bij Dröge Wendel staat de relatie van mensen ten opzichte van de dingen om hen heen centraal. Met het huwelijk met de kast Wendel, dat zij documenteerde in de publicatie *Objects make our World* (1992), wilde zij haar relatie met en haar gevoelens voor dit object laten zien. Het object blijft hetzelfde, maar zijn betekenis verandert door het huwelijksritueel. Dröge Wendel speelt met de positie van objecten om ons heen en in het ver-lengde daarvan met het belang van rituelen binnen culturen.

### Gabriël Lester

Gabriël Lester begeeft zich niet alleen op het gebied van de beeldende kunst, maar houdt zich ook bezig met literatuur en poëzie, doet performances en is een speelfilm aan het ontwikkelen. Onderwerpen als verleiding, verlangen, beleving en perceptie van de realiteit komen in zijn werk voor. Wat hij ook doet, actieve participatie van het publiek is noodzakelijk. 'Op die manier probeer ik de grens tussen het dagelijkse leven en kunst te verkleinen, met als bedoeling het scheppen van een ervaring die overeenkomt of refereert aan het dagelijkse leven, geprovoceerd door kunst', aldus Lester. Geen onbekend principe in de kunst, als je denkt aan bijvoorbeeld de activiteiten van Fluxus. In de performance die hij voor het Stedelijk Museum in het kader van deze tentoonstelling organiseert, wordt de openingsspeech gescratcht door twee dj's. Dit heeft tot gevolg dat zinnen uit elkaar vallen en fragmentarisch overkomen. Het publiek heeft de keuze om het algehele verband te zoeken of zich te laten verrassen door krachtige oneliners; een manier om de status van performances, dj's en een toespraak kritisch te bekijken en het publiek een actieve luister-, kijk- en interpretatierol te geven.

### Liza May Post

De film *Trying* (1998, 16 mm) laat een vrouw zien met een grijze pruik en een grijze jurk, die beide vervaardigd zijn uit een paardendeken. Ze probeert een olifant te beklimmen. Een poging die gedoemd is te mislukken, omdat de olifant te groot is om een been overheen te slaan, de huid te glad en de stijgbeugel veel te lang. Post zet hier een 'poging tot een daad van overmoed neer'. Het is een weergave van haar verblijf in New York en alle moeilijkheden die het opbouwen van een nieuw leven in een metropool met zich meebrengt. Het werk van Post laat de mysteries van de alledaagse werkelijkheid zien, die ze probeert te sublimeren. Haar werken balanceren altijd op een spanningsgrens: tederheid kan omslaan in agressie, een vertrek kan juist een thuiskomst blijken te zijn. De situaties die Post in haar werk creëert, hebben vaak iets absurds. Dit absurde werkt komisch, maar laat je tevens voelen dat de 'gekte' op de loer ligt. Het werk van Liza May Post heeft een persoonlijke achtergrond, maar zij verdicht en vervormt deze tot een werkelijkheid die voor de toeschouwer herkenbare situaties en emoties oproept.

### Femke Schaap

Femke Schaap maakt installaties waar de toeschouwer doorheen kan dwalen: donkere ruimtes waarin films worden getoond, meestal geprojecteerd op schermen in de vorm van de contouren van de personages of voorwerpen uit de film; *shaped canvases* als het ware. Haar films hebben vaak geen begin of einde en zijn zonder plot. Het zijn opnamen van situaties die het gevoel geven dat je het moment suprème bent misgelopen. Onderwerpen die in haar werk terugkomen zijn eenzaamheid en de gevolgen van aftakeling of het gevoel van buitengesloten zijn; vaak wordt de vermeende onschuld van het kind op losse schroeven gezet. Dit levert beelden op die ontroerend zijn, maar ook iets treurigs, aandoenlijks of onuitstaanbaars hebben. Zo zie je in haar installatie *Oma's Verjaardag* (1997) de vlaggetjes vrolijk wapperen en hoor je kinderen vrolijk schetteren en oma… oma heeft veel moeite om wakker te blijven op haar feestje en valt om de zoveel minuten in slaap om dan weer met een schok wakker te schrikken. Schaap slaagt erin het leven met al zijn onbeduidende momenten even stil te zetten.

### Jennifer Tee

Video, sculpturale elementen, fotografie, objecten: al deze verschillende media vormen de bouwstenen van de 'omgevingswerken' van Jennifer Tee, die zijn gebaseerd op persoonlijke ervaringen en observaties. Het werk van Tee voert de kijker naar een parallelle wereld, zonder de werkelijkheid uit het oog te verliezen. In haar installatie *Down the Chimney* in Stedelijk Museum Bureau Amsterdam (1999) nam zij bijvoorbeeld haar familie als uitgangspunt. Zij stelde zich de vraag hoe goed je de mensen kent die vanzelfsprekend zo dicht bij je zijn. Zij liet haar vader, moeder en zusje herinneringen inspreken op een bandje en bewerkte deze verhalen tot wervelende videowerken waarin de familie Tee de rollen vervult. De videobeelden tonen de innerlijke wereld van de familie Tee, maar niet als anekdotes. Het zijn voor iedereen herkenbare handelingen en rituelen. Tee houdt niet van hermetisch gesloten kunst, maar vindt ook dat een verhaal zich niet in één keer mag blootgeven. Datgene wat vreemd en raadselachtig is, weet zij op een humoristische, directe en energieke manier te brengen. Tee: 'Men verwacht altijd van je dat je je met concrete dingen bezighoudt, maar zo functioneer ik helemaal niet. Je denkt allemaal dingen door elkaar. Mensen noemen mij vaak ongeconcentreerd, maar misschien concentreer ik me wel meer op juist die onduidelijk gedachten…' Voor haar nieuwe project met de titel *Snowhere Tee Tee Tee unravels the sci-fi-delic past of Llulaillaco* is Tee op expeditie geweest op zoek naar een mummie. In dit werk staat de geschiedenis van de mens centraal. Verleden, heden en toekomst worden op een psychedelische, semi-archeologische manier met elkaar vermengd.

## Dit is fictie

ARE THESE
------------------------

YVONNE DRÖGE WENDEL
MESCHAC GABA
GABRIËL LESTER
LIZA MAY POST
FEMKE SCHAAP
JENNIFER TEE

# This is fiction

## Meschac Gaba, Yvonne Dröge Wendel

"A fusion of people, a fusion of objects, a fusion of concepts and ideas." *The Marriage Room* is a collaborative project between the artists Meschac Gaba and Yvonne Dröge Wendel, the curator Alexandra van Dongen (Museum Boijmans Van Beuningen, Rotterdam) and the cupboard, called Wendel, which Dröge Wendel married in 1992. During the opening of the exhibition Alexandra van Dongen and Meschac Gaba will marry. The marriage of Van Dongen and Gaba shows respect for the marriage of Dröge Wendel, but also shows the difference between the choice of an object or a real person. After the wedding Gaba and Van Dongen go on a honeymoon and Dröge will also leave. They will report on their experiences daily and in this way remain in contact with the Stedelijk Museum Wendel, the cupboard, will remain in the gallery.
*The Marriage Room* is part of Gaba's Museum of Contemporary African Art, a project he has worked on since 1996. This imaginary museum, to which Gaba gives form through temporary installations, concerns the mingling of art and life and the creative forms which this produces. Marriage also concerns a mix, a connection between two lives, which brings about a new reality. "The installation *The Marriage Room* shows art but in a context of reality." For Dröge Wendel the relationship between people and the things surrounding them is a key theme. With the marriage with Wendel, the cupboard, which she documented in the publication *Objects make our World* (1992), she wanted to show her relationship with, and her feelings for, this object. The object remains the same, but its meaning changes through the marriage ritual. Dröge Wendel plays with the position of objects surrounding us and by extension with the importance of rituals within cultures.

## Gabriël Lester

Gabriël Lester not only engages in the field of visual art, but is also involved with literature and poetry, gives performances and is busy developing a feature film. Subjects such as temptation, desire, experience and perception of reality come to the fore in his work. Whatever he does, the active participation of the public is essential. "In this way I try to minimize the borderline between daily life and art, with the intention of creating an experience which corresponds or refers to daily life, provoked by art", explains Lester. Not an unknown principle when one thinks of the activities of Fluxus, for example. In the opening performance which he is organizing for the Stedelijk Museum within the framework of this exhibition, the opening speech will be scratched by two DJs. This leads to sentences falling apart and becoming fragmented. The public has the choice of seeking for a universal context or allowing itself to be surprised by powerful one-liners; a way of critically examining the status of performances, DJs and a speech and giving the public an active role in listening, looking and interpreting.

## Liza May Post

The film *Trying* (1998, 16 mm) shows a woman dressed in a grey dress with a grey wig on her head, both made from a horse blanket. She tries to mount an elephant. The attempt is foredoomed to failure because the elephant is simply too big to straddle, its skin too slippery and its stirrup far too long. Post depicts here "an attempt at a deed of recklessness". It is a repercussion of her stay in New York and all the difficulties entailed in building up a new life in the metropolis. Post's work reveals the mystery of everyday life. She endeavours to sublimate it. Her works always possess a tension which balances on the verge of a break: tenderness can turn to agression, a departure can actually prove to be a homecoming. The situations which Post creates in her work are frequently absurd. This absurdity has a comic impact but also leaves you with the feeling that "insanity" is ready to pounce. The work of Liza May Post has a personal background, but she condenses and shapes it into a reality which, for the beholder, evokes familiar situations and emotions.

## Femke Schaap

Femke Schaap makes installations which you can wander through as an observer: dark spaces where films are shown, mostly projected on screens in the form of the contours of persons or objects from the film; shaped canvases as it were. Her films often have no beginning or end and are without a plot. They are recordings which give you the feeling that you have missed the moment suprème. Subjects which recur in her work are loneliness and the consequences of decay or the feeling of being shut out; frequently the alleged innocence of the child is called into question. This produces images which are moving but which also have something pathetic, endearing or unbearable. For example in her installation *Oma's Verjaardag* (1997) you see the flags flying and you hear the children giggling and granny... granny has great difficulty in staying awake at her party and nods off every few minutes only to wake up again with a jolt. Schaap succeeds in capturing life with all its insignificant moments in a still instant.

## Jennifer Tee

Video, sculptural elements, photography, objects: all these different media form the building blocks of the 'ocational works' of Jennifer Tee which are based on personal experiences and observations. Tee's works transport the observer to a parallel world, without losing sight of reality. In her installation *Down the Chimney* in the Stedelijk Museum Bureau Amsterdam (1999) she selected her family as her point of departure. She posed the question: how well do you know the people who are naturally so close to you. She asked her father, mother and sister to record their memories on tape and then edited these stories into a sparkling video film in which the family Tee play the roles. The video images show the inner world of the family Tee, but not as anecdotes. The discussions and rituals are familiar to all. Tee is no lover of hermetic, closed art, but she also believes that a story should not give everything away in one go. She has the ability to present the strange and mysterious in a direct and energetic way. Tee, "People always expect you to be occupied with concrete things, but I don't function like that at all. Your thoughts are muddled. People often remark that I'm not concentrated, but perhaps I concentrate more on those obscure thoughts..." For her new project entitled *Snowhere Tee Tee Tee unravels the sci-fi-delic past of Llulaillaco*, Tee has set out on an expedition in search of a mummy. The history of mankind is central to this work. Past, present and future blend with each other in a psychedelic, semi-archaeological manner.

## This is For Real

**Top**

D I T  I S
FEMKE SCHAAP
--------------------------

BOVEN
DIT IS EEN RUIMTELIJKE
FILMINSTALLATIE
JESU EST AVEC NOUS, 1999

T H I S  I S
FEMKE SCHAAP
--------------------------

TOP
THIS IS A SPATIAL FILM INSTALLATION
JESU EST AVEC NOUS, 1999

**Bottom**

D I T  I S
YVONNE
DRÖGE WENDEL &
MESCHAC GABA
--------------------------

DIT IS EEN INSTALLATIE
THE MARRIAGE ROOM, 2000

T H I S  I S
YVONNE
DRÖGE WENDEL &
MESCHAC GABA
--------------------------

THIS IS AN INSTALLATION
THE MARRIAGE ROOM, 2000

**This is fiction**

BOVEN
IS DIT EEN RUIMTELIJKE
FILMINSTALLATIE
JESU EST AVEC NOUS, 1999

IS THIS
FEMKE SCHAAP
--------------------------

TOP
IS THIS A SPATIAL FILM INSTALLATION
JESU EST AVEC NOUS, 1999

**Top**

IS DIT
YVONNE
DRÖGE WENDEL &
MESCHAC GABA
--------------------------

IS DIT EEN INSTALLATIE
THE MARRIAGE ROOM, 2000

IS THIS
YVONNE
DRÖGE WENDEL &
MESCHAC GABA
--------------------------

IS THIS AN INSTALLATION
THE MARRIAGE ROOM, 2000

**Bottom**

THIS IS
THE SAME PAGE 54
--------------------------

**This is For Real**

MIDDEN
DIT IS EEN INSTALLATIE
HOW TO ACT, 1999

CENTRE
THIS IS AN INSTALLATION
HOW TO ACT, 1999

## Centre

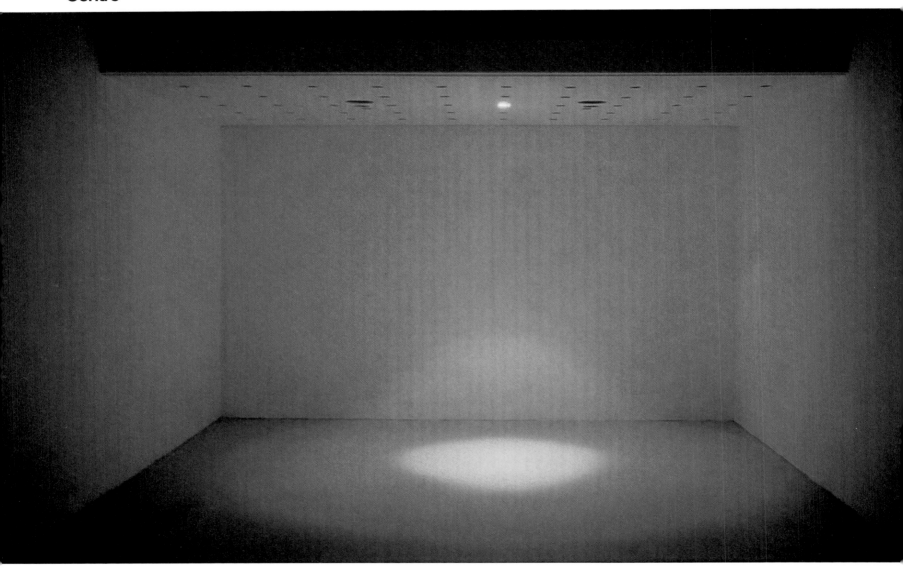

---------------- ----------- -- -
---------------- ------------ -------
---------------- --------------- ----
-- ---------- - ----------. --
---------------- ----------- -------
-------.
--------------------- -----
------- --------- ------------- -
------ ------------ ------
--------------- ------- --------- ----
-------------- -------
--------------- -------
--------------- ----------- -------
--------------- ------------- -------
- - ---------------. ------
--------- ------------.
---------------- ------- ------------

---------------- ---------- -- -
------- ----------- ----
----------. ------------------ ----
-----------------------------
-----------------------------
-------------- -- ------------ -----
----------------------. ------
---------------------- -------
----- ------------- ------
---------------- ------
-----------.
--------- -----------
---------------- ---------
------------------ -----------
----
-----------------------------.
FURTHER READING ON PAGE 52-53.

This is fiction

## Centre

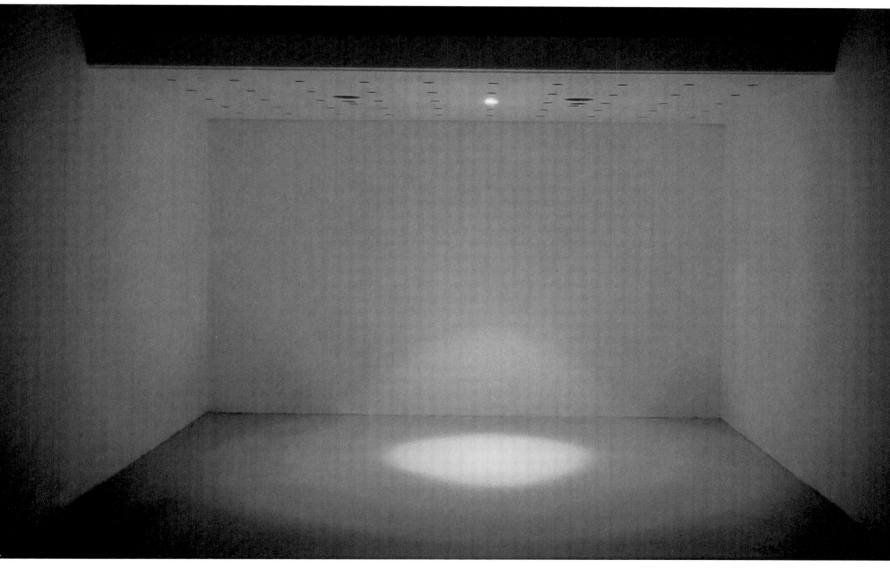

```
----------------- --------------- -            ----------- ---------- -- --
--------------- --------- ------ -----         --------- ----------- ---------- -----
------------ ------------- --------------       -------- . ------------------- ---
-- ---------- - ------------- . --              ---------------------------------
------------------ -------------- ------        ----------------- ----------- ------
---------.                                      ---------- -------- ---------- ------
-------------------------- ----                 ---------------------- . -------
--------- ----------- -                          --------------------- --------
------------- ------------- ------               ----- ----------------- -----
-----------------------------,.                  ----------------- ----------- ----
--------------------------- --------             ------------------- . -------
------------------- -------                       ----------,.
---------------- ------------                     ----------------------------------
-- - -------------------. ------                  ---------------------------------.
```

CENTRE
FURTHER READING ON PAGE 52–53.

THIS IS
THE SAME PAGE 56
---------------------

## This is For Real

D I T   I S
JENNIFER TEE
------------------

LINKS BOVEN, LINKS MIDDEN, LINKS
ONDER EN RECHTS BOVEN
SNOWHERE TEE TEE TEE
UNRAVELS THE SCI-FI DELIC PAST
OF LULLAILLACO, 2000

THIS IS
JENNIFER TEE

TOP-, MIDDLE-, AND BOTTOM LEFT,
TOP RIGHT
SNOWHERE TEE TEE TEE
UNRAVELS THE SCI-FI DELIC PAST
OF LULLAILLACO, 2000

# This is Snowhere

## Top left

## Middle left

## Bottom left

## Top right

WE WERE ON THE SUMMIT OF LULLAILLACO. AT 6739 M HIGH IT IS THE HIGHEST BURIAL SITE EVER EXPLORED. WE HAD WAITED FOR FOUR DAYS FOR THE WIND TO ABATE, WHILE ENCAMPED IN A SNOW BOWL 75 M. BELOW THE SUMMIT.

LANGLI IS USED TO THE MOUNTAINS AND HAS ACCOMPANIED ME ON A DOZEN HIGH-ALTITUDE EXPEDITIONS. HE SHOUTED THE WORD THAT CAUSED US TO STOP WORKING INSTANTLY: MUMMY, MUMMY!

HE AND FLANNAGAN UNCOVERED A STONE-AND-GRAVEL PLATFORM ON THE MOST EXPOSED PART OF THE SUMMIT. MORE THAN 1,2 M DOWN WAS A BUNDLE WRAPPED IN TEXTILES.

THE FROZEN BODY OF A BOY, ABOUT EIGHT YEARS OLD. HIS KNEES WERE DRAWN UP IN A FETAL POSITION AND BOUND TIGHTLY WITH A CORD. THE BOY WAS IN EXCELLENT CONDITION. ONLY TWO WEEKS BEFORE ON AN-OTHER MOUNTAIN-TOP NOT FAR FROM LULLAILOCO WE CAME ACROSS THE BATTERED REMAINS OF A HUMAN BURIAL-SITE.

DESECRATERS HAD PRECEDED US. ON THE SOUTH-SIDE OF THE MOUN-TAIN, FLANAGAN UNCOVERED AN-OTHER MUMMY. IT WAS A GIRL OF PERHAPS 14 YEARS OLD. SCATTERED AROUND HER BODY WE FOUND SOME UNFAMILIAR ROUND AND RIDGY OBJECTS. WHEN I MADE PREPARA-TIONS TO STORE THE MUMMY IN THE FREEZER, I REMOVED THE CLOTH FROM HER FACE. SHE WAS EXTREME-LY WELL PRESERVED. HER HAIR WAS STYLISHLY BRAIDED AND SHE LOOKED LIKE SHE WAS SLEEPING. HER HANDS WERE PERFECTLY LIFELIKE.

OUR FINGERTIPS BECAME RAW AS WE CONTINUED WORKING ON THE SUMMIT. THESE CONDITIONS INCREASED MY RESPECT FOR HOW THE MUMMIES WERE ONCE BURIED IN THE ICE. BECAUSE OF THE THIN AIR WE BECAME LIGHT-HEADED AND IT WAS HARD TO THINK CLEAR. AFTER DAYS OF DIGGING IN THE ICED GROUND I FOUND A SMALL BUNDLE. THE OUTER COVERING WAS CHARRED. THE MUMMY HAD BEEN STRUCK BY A LIGHTNING BOLT THAT HAD PENETRATED MORE THAN 1M INTO THE GROUND. WE DEBATED HOW TO EXTRACT THE BODY FROM THE SMALL HOLE.

I DECIDED THE SAFEST WAY WAS FOR ME TO GO DOWN THE HOLE, HELD BY MY ANKLES.

I MANAGED TO DRAG THE MUMMY UP IN ONE PIECE.

AS I EXAMINED THE BURNED CLOTH, THE ODOR OF CHARRED FLESH WAS STILL STRONG. WHEN I DREW BACK THE MATERIAL, I STARED DIRECTLY INTO THE FACE OF A GIRL. SHE WAS PERHAPS EIGHT YEARS OLD. SPINETINGLING WAS THAT HER FACE RESEMBLED MINE. I WONDER WHAT HAPPENED TO HER, SHE HAS A LOOK ON HER FACE THAT SEEMS EXPECTANT.

SNOWHERE

FEELINGS PROVOKED BY AN OBJECT, A DEAD OBJECT THAT HAS A LIFE ON ITS OWN, A LIFE THAT IS SOMEWHAT DEPENDANT ON YOU, THAT IS INTIM-ATELY CONNECTED IN SOME SECRET MANNER TO YOUR LIFE.

FURTHER READING ON PAGE 52-53.

## This is fiction

IS DIT
JENNIFER TEE
--------------------

LINKS BOVEN, LINKS MIDDEN, LINKS
ONDER EN RECHTS BOVEN
SNOWHERE TEE TEE TEE
UNRAVELS THE SCI-FI DELIC PAST
OF LLULLAILLACO, 2000

IS THIS
JENNIFER TEE

# Is this Snowhere

TOP-, MIDDLE-, AND BOTTOM LEFT,
TOP RIGHT
SNOWHERE TEE TEE TEE
UNRAVELS THE SCI-FI DELIC PAST
OF LLULLAILLACO, 2000

## Top left

## Middle left

## Bottom left

WE WERE ON THE SUMMIT OF LLULLAILLACO. AT 6739 M HIGH IT IS THE HIGHEST BURIAL SITE EVER EXPLORED. WE HAD WAITED FOR FOUR DAYS FOR THE WIND TO ABATE, WHILE ENCAMPED IN A SNOW BOWL 75 M. BELOW THE SUMMIT.

LANGLI IS USED TO THE MOUNTAINS AND HAS ACCOMPANIED ME ON A DOZEN HIGH-ALTITUDE EXPEDITIONS. HE SHOUTED THE WORD THAT CAUSED US TO STOP WORKING INSTANTLY: MUMMY, MUMMY!

HE AND FLANNAGAN UNCOVERED A STONE-AND-GRAVEL PLATFORM ON THE MOST EXPOSED PART OF THE SUMMIT. MORE THAN 1,2 M DOWN WAS A BUNDLE WRAPPED IN TEXTILES.

THE FROZEN BODY OF A BOY, ABOUT EIGHT YEARS OLD. HIS KNEES WERE DRAWN UP IN A FETAL POSITION AND BOUND TIGHTLY WITH A CORD. THE BOY WAS IN EXCELLENT CONDITION. ONLY TWO WEEKS BEFORE ON AN-OTHER MOUNTAIN-TOP NOT FAR FROM LLULLAILOCO WE CAME ACROSS THE BATTERED REMAINS OF A HUMAN BURIAL-SITE.

DESECRATERS HAD PRECEDED US. ON THE SOUTH-SIDE OF THE MOUN-TAIN, FLANAGAN UNCOVERED AN-OTHER MUMMY. IT WAS A GIRL OF PERHAPS 14 YEARS OLD. SCATTERED AROUND HER BODY WE FOUND SOME UNFAMILIAR ROUND AND RIDGY OBJECTS. WHEN I MADE PREPARA-TIONS TO STORE THE MUMMY IN THE FREEZER, I REMOVED THE CLOTH FROM HER FACE. SHE WAS EXTREME-LY WELL PRESERVED. HER HAIR WAS STYLISHLY BRAIDED AND SHE LOOKED LIKE SHE WAS SLEEPING. HER HANDS WERE PERFECTLY LIFELIKE.

OUR FINGERTIPS BECAME RAW AS WE CONTINUED WORKING ON THE SUMMIT. THESE CONDITIONS INCREASED MY RESPECT FOR HOW THE MUMMIES WERE ONCE BURIED IN THE ICE. BECAUSE OF THE THIN AIR WE BECAME LIGHT-HEADED AND IT WAS HARD TO THINK CLEAR. AFTER DAYS OF DIGGING IN THE ICED GROUND I FOUND A SMALL BUNDLE. THE OUTER COVERING WAS CHARRED. THE MUMMY HAD BEEN STRUCK BY A LIGHTNING BOLT THAT HAD PENETRATED MORE THAN 1M INTO THE GROUND. WE DEBATED HOW TO EXTRACT THE BODY FROM THE SMALL HOLE.

I DECIDED THE SAFEST WAY WAS FOR ME TO GO DOWN THE HOLE, HELD BY MY ANKLES.

I MANAGED TO DRAG THE MUMMY UP IN ONE PIECE.

## Top right

AS I EXAMINED THE BURNED CLOTH, THE ODOR OF CHARRED FLESH WAS STILL STRONG. WHEN I DREW BACK THE MATERIAL, I STARED DIRECTLY INTO THE FACE OF A GIRL.
SHE WAS PERHAPS EIGHT YEARS OLD. SPINETINGLING WAS THAT HER FACE RESEMBLED MINE. I WONDER WHAT HAPPENED TO HER, SHE HAS A LOOK ON HER FACE THAT SEEMS EXPECTANT.

SNOWHERE

FEELINGS PROVOKED BY AN OBJECT, A DEAD OBJECT THAT HAS A LIFE ON ITS OWN, A LIFE THAT IS SOMEWHAT DEPENDANT ON YOU, THAT IS INTIM-ATELY CONNECTED IN SOME SECRET MANNER TO YOUR LIFE.

FURTHER READING ON PAGE 52-53.

## Is this For Real

DIT IS
LIZA MAY POST
---------------------

THIS IS
LIZA MAY POST
---------------------

MIDDEN
DIT IS EEN FOTO
TRYING, 1998

CENTRE
THIS IS A PHOTOGRAPH
TRYING, 1998

# Centre

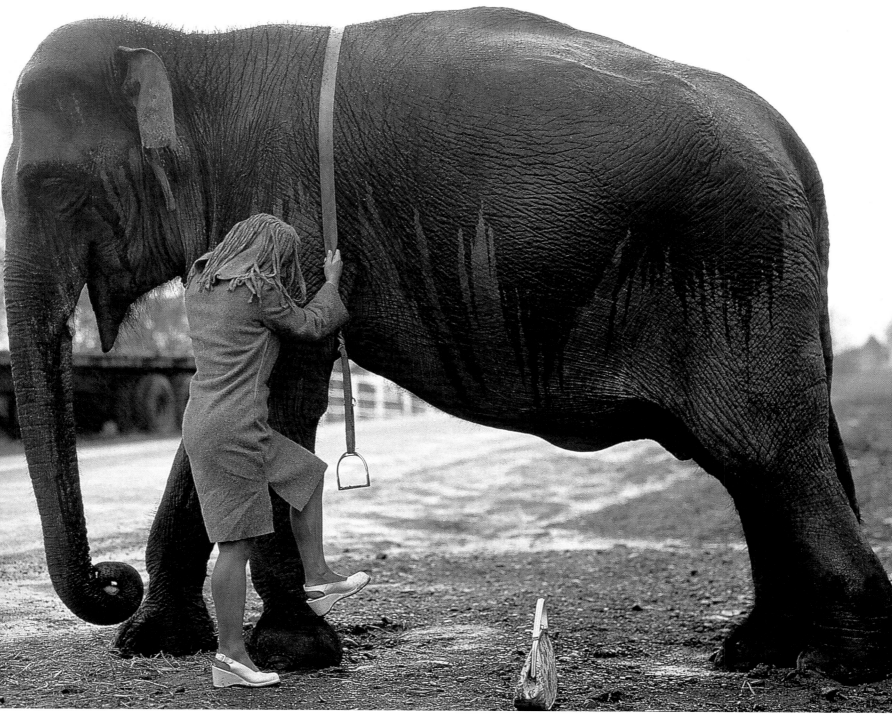

FURTHER READING ON PAGE 52-53.

**This is fiction**

IS DIT
LIZA MAY POST
------------------------

IS THIS
LIZA MAY POST
------------------------

MIDDEN
IS DIT EEN FOTO
TRYING, 1998

CENTRE
IS THIS A PHOTOGRAPH
TRYING, 1998

## Centre

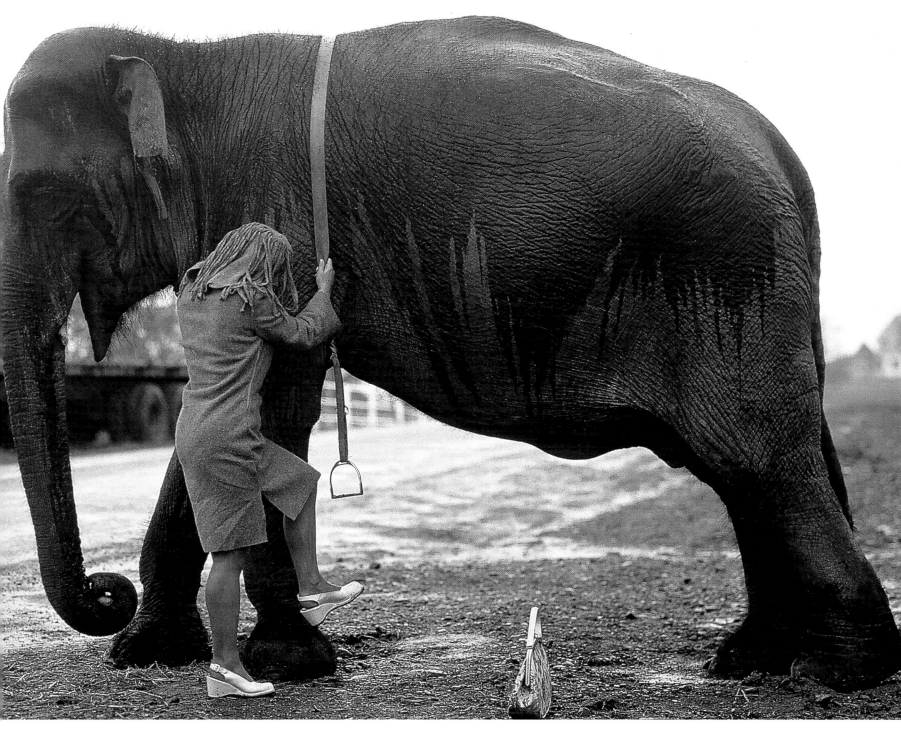

## This is For Real

THAT WANTS TO ADDRESS THE
DIFFERENCES BETWEEN THE COMPLEX
PATTERNS OF THE NIGHT SKY

THIS IS

# This is a test

## Seek the differences

# Is this a test

## Seek the differences

THAT WANTS TO ADDRESS THE
SIMILARITIES BETWEEN THE COMPLEX
PATTERNS OF THE NIGHT SKY

## Seek the differences

# Dit is For Real

## Hans Aarsman

Toen Hans Aarsman in de jaren tachtig bekendheid verwierf, was 'stijlvastheid' ongeveer het grootste compliment dat een fotograaf kon verwachten. Het hebben van een eigen herkenbare stijl zette de fotograaf immers op één lijn met schilder en beeldhouwer. Voor Aarsman betekende stijl geen prijzenswaardige persoonlijke verworvenheid maar een steeds knellender keurslijf van geschreven en ongeschreven cameraregels. In de loop van de jaren tachtig verruilde hij een extreem expressieve vorm van fotografie voor een even extreem terughoudende, de snelle kleinbeeldcamera voor een technische camera, gemonteerd op een bus, een typisch journalistieke verslaglegging van mensen en situaties voor een uiterst gedetailleerde, afstandelijke visie op landschap en stad. Anders gezegd verruilde hij een manier van fotograferen waarbij visie en stijl van de fotograaf het belangrijkst waren voor een vorm van fotografie die zo transparant mogelijk het onderwerp zelf alle aandacht gaf. Uiteindelijk bleek ook dat een illusie – distantie levert uiteraard ook weer een 'stijl' op – en leek Aarsman tot verdriet van velen zijn camera aan de wilgen te hebben gehangen om te gaan schrijven. Naast verschillende publicaties verschenen de laatste jaren op tentoonstellingen, vaak samen met bevriende fotografen, weer foto's van zijn hand, maar nu zonder samenhangend concept. Het zijn een soort snapshots, maar dan wel overduidelijk gemaakt door iemand die zijn kijksporen heeft verdiend, veelal intieme foto's van vrienden en familie maar met kennis van de voyeuristische ins en outs van de fotografie. Aarsmans 'stijl' blijkt – in de beste fotografische tradities – niet vast te pinnen op vorm, standpunt en kader, maar op mentaliteit en het is die dwarsige, zelfverzekerde en uitdagende mentaliteit die zonder enige twijfel inspirerend werkt voor de generatie van 2000.

## Angelica Barz

Angelica Barz behoort tot het type fotografen dat altijd een kleinbeeldcamera bij zich heeft. Toch betekent dit niet dat ze – in de klassieke kleinbeeldtraditie – voortdurend fotografeert en pas achteraf selecteert uit een massa min of meer lukrake shots. Aanleiding voor haar foto's vormen momenten waarop zij iets essentieels herkent: een plek die zo gewoon is dat iedereen eraan voorbijgaat, een gelaatsuitdrukking waarvan zij voorvoelt dat die een beeld kan dragen. Zij is de antipode van Diederix, die vervreemding zoekt, al is het resultaat van beider benadering niet altijd zo diametraal verschillend als men zou verwachten. Het meest intens zijn Barz' portretten van jonge mensen: verstild en melancholiek. Haar open, zoekende benadering is sympathiek en heeft tegelijkertijd iets klassieks. Misschien stelt haar werk door zijn ogenschijnlijke transparantie wel die steeds weer opduikende vraag naar de codes, de waarheid, de overtuigingskracht van het directe, analoge beeld in een digitale wereld. Die vraag is bij haar van extra belang omdat zij niet, zoals vele generatiegenoten, een stapje opzij doet en de codes aanwijst, manipuleert of uitbuit.

## André Homan

Homans foto's zijn beelden van een schijnbaar hermetisch afgesloten wereld; hij lijkt een eigen werkelijkheid te scheppen die is opgebouwd uit kleurige, bijna abstracte, uiterst formele opnamen van trivialia uit zijn directe omgeving. Hij maakt foto's van de kamer in het ouderlijk huis waarin potplanten in een wat precieuze constellatie staan opgesteld, van een rommelhok waarin oude winkelrekken uit de nering van zijn moeder een soort patroon over het beeldvlak weven, van objecten in zijn eigen kamer zoals audioapparatuur of een stoel met lappen stof. Al die uiterst banale voorwerpen verwerven op zijn foto's een vreemde fysieke aanwezigheid, alleen al door het simpele feit dat ze in al hun ogenschijnlijke onbenulligheid zijn gefotografeerd. Homan zelf schrijft over zijn foto's: 'de plotselinge herkenning van wat niet is gezocht / de stilzwijgende aanvaarding van wat is / de staat van zijn, en niet zijn / het moment van niet-weten'. Net als veel andere fotografen van zijn generatie gaat Homan een expliciet oordeel uit de weg. Datgene wat bestaat, wat er in de directe omgeving is, bezit om die reden al voldoende betekenis, schoonheid, relevantie om een foto te rechtvaardigen.

## Hans van der Meer

Hans van der Meer is al zo'n twintig jaar werkzaam als fotograaf. Van *Quirk of Fate* (1987) is de stap naar *Hollandse Velden* (1998) niet spectaculair, maar dat is eigenlijk van ondergeschikt belang. Waar Aarsman zo intens naar streefde – erkenning voor het gefotografeerde en niet voor de fotograaf – is de vanzelfsprekende raison d'être van Van der Meers foto's. Zijn beelden zijn altijd een soort tableaux vivants waarop het menselijk bestaan van enige afstand, vaak met lichte ironie wordt gadegeslagen zonder dat een oordeel wordt geveld of een moraal verdedigd. Ieder mens wordt in iedere situatie volstrekt in zijn waarde gelaten. Van der Meer schetst een beeld van de condition humaine zonder pathetiek of vetheid, maar onderkoeld, droog en oneindig geestig.

Waar de foto's uit *Quirk of Fate* dankzij het klassieke zwart-wit een vaak wat poëtisch en soms licht nostalgisch karakter bezitten, zijn foto's over het Hollandse amateurvoetbal, mede dankzij de kleur, scherper, eigentijdser en ook voor niet-voetballiefhebbers buitengewoon fascinerend. Hans van der Meer verstaat namelijk in hoge mate de kunst van kijken, een van de helaas vaak miskende pijlers van de fotografie. Of zijn beelden 'echt' zijn is irrelevant; zeker is dan alleen fotografie op die manier die suggestie kan wekken. In de panoramische beelden die hij de laatste jaren realiseert wordt het stedelijk schouwtoneel logischerwijs complexer; meer gebeurtenissen vinden tegelijkertijd plaats. Een andere nieuwe ontwikkeling in zijn werk zijn de steeds vanuit één standpunt gemaakte videoopnamen die hij maakte van situaties die verwant zijn aan de serie *Hollandse Velden*.

## Julika Rudelius

Julika Rudelius onderzoekt in haar werk de wijze waarop mensen uitdrukking geven aan de banden die zij met elkaar onderhouden. Zij analyseert bijvoorbeeld de codes van vriendschap, laat haar subjecten bepaalde, in haar ogen wezenlijke handelingen opnieuw uitvoeren om ze te begrijpen of ensceneert situaties die een bijtend inzicht verschaffen in sociale codes en rolmodellen. Door de concentratie die het opnieuw uitvoeren van een handeling met zich meebrengt, krijgt de foto of de video waarop hij wordt vastgelegd een dramatische lading. Een essentieel onderdeel van haar werk is de subtiele wijze waarop zij een spel weet te spelen met werkelijkheid en fictie, de codes van 'echt en onecht'. Onlangs realiseerde zij een videowerk over een gesprek tussen vier mensen. Op het eerste gezicht lijkt het te gaan om een groepje vrienden. Hun gesprek gaat over de geschiedenis van hun vriendschap: hoe hebben zij elkaar leren kennen, hoe zijn de verhoudingen onderling, hoe ervaren zij elkaars gedrag? Wat in eerste instantie lijkt op een nostalgisch getinte terugblik op langdurige vertrouwelijkheid, ontaardt langzamerhand in niet mis te verstane geldingsdrang, kritiek op en minachting voor de ander. Rudelius speelt het spel bijzonder geraffineerd. De kijker blijft achter in het vreemde besef gemanipuleerd te zijn door... Door wat eigenlijk? De eigen goedgelovigheid, de suggestiviteit van het medium video, de codes van het spontane, persoonlijke gesprek?

## Marike Schuurman

Er zit iets ongrijpbaars, iets weerbarstigs in de foto's en filmpjes van Marike Schuurman. Simpel gezegd gaat haar werk over de manier waarop mensen zich bewegen, zich gedragen in de 'stedelijke' ruimte. Op de een of andere manier doet haar werk in de verte denken aan het vroege werk van Hans van der Meer: zij bezit hetzelfde vermogen het dagelijkse te vatten in zijn schijnbaar gewone en tegelijk licht absurde vorm. Maar Schuurman behoort duidelijk tot een nieuwe generatie voor wie de werkelijkheid geen toneel meer is waarop je voorstellingen projecteert of een tijdsverloop waaruit je momenten kiest, maar een feitelijk aanwezig gebied waarnaar je kijkt – waarnaar je kijkt en dat je registreert, liefst zonder enige tussenkomst. Zo filmde Marike steeds een man en zijn auto, voor haar en zijn deur, een man die zijn liefde en zorg tot haast absurde rituele handelingen heeft omgevormd. Natuurlijk is die man een fetisjist, maar de manier van filmen bevat nauwelijks een oordeel. Schuurman registreert en lijkt niet te kiezen. Haar onderwerpen zijn dichtbij, ze dienen zich aan, als onderwerp voor haar films bestaan ze bij de gratie van die directe aanwezigheid. En die is uiteindelijk in al zijn dagelijkse banaliteit net zo angstaanjagend en claustrofobisch als een volledig in scène gezette horrorfilm.

## Dit is fantasie

# This is fiction

## Hans Aarsman

At the time that Hans Aarsman became famous in the eighties, having a 'consistent style' was about the greatest compliment that a photographer could expect. After all, having your own recognizable style placed a photographer on a par with a painter or sculptor. For Aarsman style did not mean a praiseworthy personal attribute but an increasingly restrictive straitjacket of written and unwritten camera rules. During the eighties he exchanged his extremely expressive form of photography for an even more extreme reserved form, the fast 35 mm camera for a technical camera mounted on a support, a typically journalistic reporting approach to people and situations for an extremely detailed, distanced view of landscape and city. In other words he exchanged a way of photography where the vision and style of the photographer had pride of place for one that focused all the attention as transparently as possible on the subject itself. Eventually, this also turned out to be an illusion – distance, in fact, also produces a 'style' – and Aarsman, much to the regret of many, seemed to have abandoned his camera in favour of the pen. Besides various publications, in recent years photographs by him have also started to appear at exhibitions, often together with photographer friends, but now without any cohesive concept. They are a kind of snapshot but clearly made by someone who has earned his photographer's spurs, usually intimate pictures of friends and family but with the knowledge of the voyeuristic ins and outs of photography. Aarsman's 'style' – as in the best photographic tradition – cannot be pinned down to form, angle or frame of reference but to mentality and it is this intractable self-confident and challenging mentality that will, without doubt, inspire the generation of 2000.

## Angelica Barz

Angelica Barz belongs to the type of photographer that always has a 35 mm camera to hand. And yet this does not mean that, in the classical 35 mm tradition, she is constantly taking pictures and only afterwards making a selection from a mass of more or less haphazard shots. Her photographs are inspired by moments at which she recognizes something essential; a place that is so ordinary that everyone passes it by, a facial expression which she feels in advance will warrant a picture. She is the opposite extreme of Diederix who searches for alienation even though the result of both approaches is not always as diametrically opposed as you would expect. The most intense are Barz's portraits of young people: quietened, melancholic.

Her open, searching approach is pleasant and somewhat classic at the same time. Perhaps her work, with its apparent transparency, poses the ever-recurring question as to the codes, the truth, the ability to convince of the direct, analogue image in a digital world. This question is particularly important in her case as she does not, like many of her generation, step to one side and point to, manipulate or exploit the codes.

## André Homan

Homan's photographs are images of an apparently hermetically sealed world; he appears to create his own reality, very formal images of trivia from his immediate environment. He makes pictures of the room in his parents' house where pot plants are arranged in a somewhat precious constellation, of a storage area where old shop racks from his mother's small business weave a sort of pattern across the picture's surface, of objects in his own room such as audio equipment or a chair with pieces of cloth. All these very ordinary objects create a strange physical presence in his photographs, if only by the simple fact that they have been photographed in all their apparent insignificance. Homan himself writes the following about his photographs, "The sudden recognition of what has not been sought / the silent experience of what is /.the state of being, and not being / the moment of non-knowing." Like many other photographers of his generation, Homan avoids any explicit judgement. What exists, what is in the immediate environment, has for that very reason sufficient meaning, beauty, relevance for justifying a photograph.

## Hans van der Meer

Hans van der Meer has been working as a photographer for some twenty years now. The step from *Quirk of Fate* (1987) to *Hollandse Velden* (1998) is not a spectacular one but that is not really important. What Aarsman was striving so hard to achieve – recognition for what is photographed and not for the photographer – is the clear raison d'être of Van der Meer's photographs. His pictures are always a kind of tableaux vivants in which human existence is observed from some distance, often with a light irony, without any judgement being made or moral being defended. Everyone in every situation fully retains their own individual integrity. Van der Meer sketches a view of the human condition without pathos or weightiness but undercooled, dry and endlessly humorous. Where the photographs from *Quirk of Fate*, thanks to the classical black and white, frequently have a poetic and sometimes lightly nostalgic character, his photographs of Dutch amateur football, partly due to the colour, are sharper, more modern and also particularly fascinating for non-football lovers. Hans van der Meer, in fact, has a deep understanding of the art of looking, one of the unfortunately all-too-frequently ignored pillars of photography. Whether his pictures are 'real' is neither here nor there; one thing is certain – that only this method of photography can evoke this impression. In the panoramic images that he has produced in recent years the urban stage is becoming logically more complex; more events are taking place at the same time. A further new development in his work is the video recordings always approached from the same aspect, which he made of situations that are related to the *Hollandse Velden* series.

## Julika Rudelius

In her work Julika Rudelius studies the way in which people express the bonds they have with each other. She analyses the codes of friendship, for example, has her subjects repeat certain actions that, in her eyes, are fundamental in order to understand them, or orchestrates situations that create a biting insight into social codes and role models. The concentration required to repeat an action gives dramatic content to the photograph or video recording it. An essential element of her work is the subtle way in which she is able to play a game with reality and fiction, the codes of 'real and unreal'. She recently produced a video work about a conversation between four people. At first sight is seems to be about a group of friends. Their conversation is about the history of their friendship: how they came to know each other, the relationship they have with each other, what do they think of each other's behaviour. What seems initially to be a nostalgically-nuanced backward look at long-lasting intimacy slowly develops into unmistakable assertive aggression, criticism and despising of the other. Rudelius plays the game with exceptional refinement. The viewer is left with the strange realization of having been manipulated by... by what, in fact? Their own gullibility, the suggestiveness of the medium of video, the codes of the spontaneous, personal conversation?

## Marike Schuurman

There is something elusive, something wilful in the photos and films of Marike Schuurman. Put simply, her work is about the way in which people move, behave in the 'urban' environment. Somehow, her work is vaguely suggestive of the early work of Hans van der Meer: she has the same ability of capturing the everyday aspect in its apparently ordinary and at the same time slightly absurd form. But Schuurman belongs clearly to a new generation for whom reality is no longer a stage on which you project performances or a period of time from which you select moments, but an actually present area that you look at – you look at it and register it, preferably without anything coming in between. In this way, Marike filmed a man and his car outside her own, and his, front door, a man who has converted his love and care into almost absurdly ritualistic actions. Of course, the man is a fetishist, but the method of filming hardly makes any judgement. Schuurman registers and does not seem to choose. Her subjects are close by, they offer themselves, as subjects for her films they exist by the grace of that immediate presence. And this, in all its everyday banality, is as frightening and claustrophobic as a fully-orchestrated horror film.

## This is For Real

**Top**

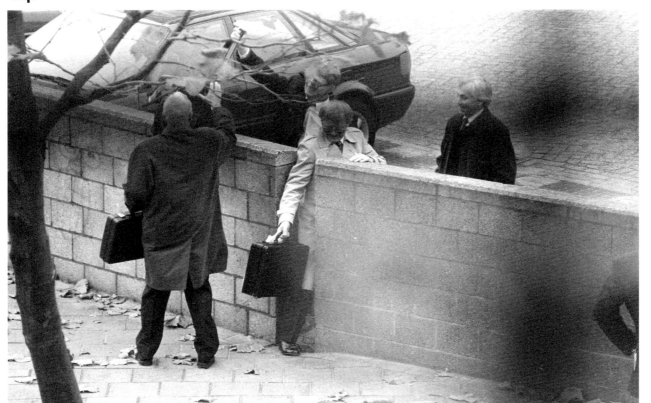

D I T   I S
MARIKE SCHUURMAN
------------------------------

BOVEN
DIT IS EEN FOTO
ZONDER TITEL, 1996

T H I S   I S
MARIKE SCHUURMAN
------------------------------

TOP
THIS IS A PHOTOGRAPH
UNTITLED, 1996

**Bottom**

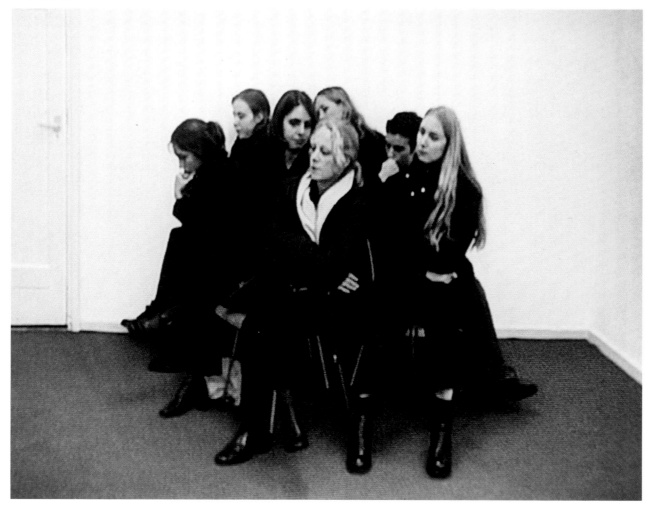

D I T   I S
JULIKA RUDELIUS
----------------------------

ONDER
DIT IS EEN VIDEOSTILL UIT
DEEP FLAT
GROUPS II/1, 1999

T H I S   I S
JULIKA RUDELIUS
----------------------------

BOTTOM
THIS IS A VIDEO STILL FROM
DEEP FLAT
GROUPS II/1, 1999

**This is fiction**

**Top**

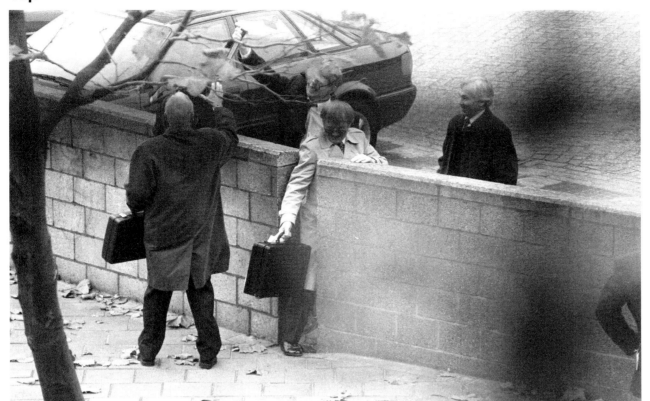

IS DIT
MARIKE SCHUURMAN
------------------------------

BOVEN
IS DIT EEN FOTO
ZONDER TITEL, 1996

IS THIS
MARIKE SCHUURMAN
------------------------------

TOP
IS THIS A PHOTOGRAPH
UNTITLED, 1996

**Bottom**

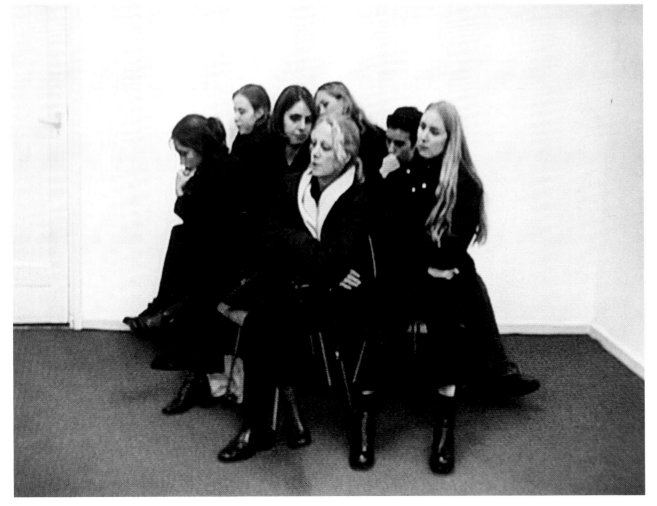

IS DIT
JULIKA RUDELIUS
------------------------------

ONDER
IS DIT EEN VIDEOSTILL UIT
DEEP FLAT
GROUPS II/1, 1999

IS THIS
JULIKA RUDELIUS
------------------------------

BOTTOM
IS THIS A VIDEO STILL FROM
DEEP FLAT
GROUPS II/1, 1999

IS THIS
THE SAME PAGE 66
------------------

**This is For Real**

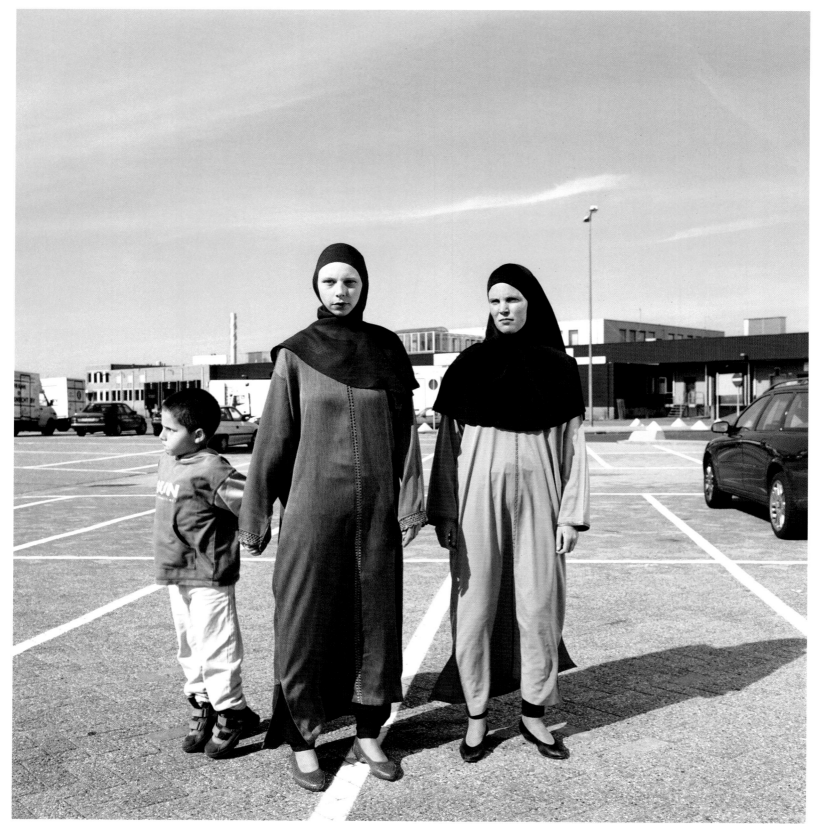

D I T   I S
JULIKA RUDELIUS
---------------------------

THIS IS
JULIKA RUDELIUS
---------------------------

MIDDEN
DIT IS EEN FOTO
RECONSTRUCTIONS 01, 2000

CENTRE
THIS IS A PHOTOGRAPH
RECONSTRUCTIONS 01, 2000

----------- -------------- -
------------------- ---------- 
-- ---------- - ----------. --
------------ ---------- ----- 
------. 
---------------- ------------ 
------- - --------- ---- - --- 
---------- --------- - ----- 
------------------- ---- ---- 
- --------------- ------ --- 
-. --------------- -------- 
---------------- ------------ 
------ -- --------- ----------- 
----------------- -. --------- 

----- --------------------- 
-------- ------------- ------ 
--------- --------- -- ------ 
-- ------------------- ---- 
-. ------ 
---------------------- -----
---- -------------- --------- 
----------- --------- -------- 
-------. 
---------------------- ----- 
----------- --------- -------- 
---------------- ------------ 
---------------- --------- --- 
---------------------- ----- 
--------------- --------- --
----------------------------,

FURTHER READING ON PAGE 64-65.

**This is fiction**

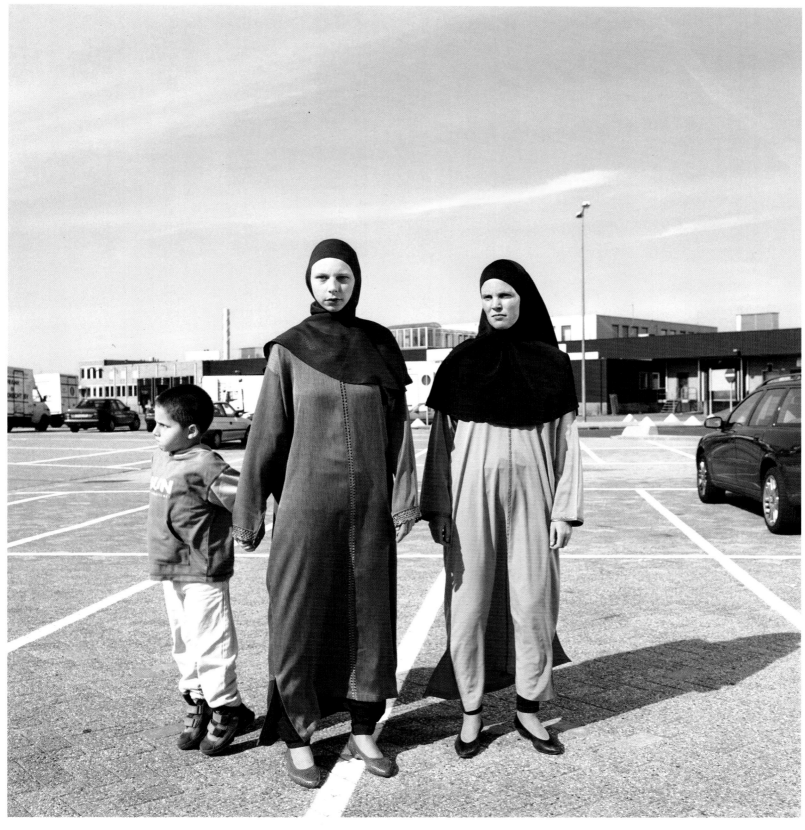

IS DIT
JULIKA RUDELIUS
----------------------------

MIDDEN
IS DIT EEN FOTO
RECONSTRUCTIONS 01, 2000

IS THIS
JULIKA RUDELIUS
----------------------------

CENTRE
IS THIS A PHOTOGRAPH
RECONSTRUCTIONS 01, 2000

------------ ---------------- -
---------------- --------------- ---
------------- --------- -- -------
-- ---------- - ----------, --
------------- ------------ ------
------.-
---------- --------- ------
------------- ---------- -----
------------ ------ -----------
----------- ---------- ------- -
-, ------------- -------- -----
------------ --------- --- ------
--------------- ----------- -
-------------------- ------ -
---- ---- ---- -------- ----
------- ---- ------------ --------
------------ ------------- -
------- ----- --------------- -
------- ----.

---- -------------------- ----
---- ------------------ -------
------------ ---------- -
---------- ------. -
---------------------- ----
------- ----------- -- -- --
-------------------- ---- ---
------------------------ --- --
------------------------- ------
-. ------

---------------------- - ----
----------------------- -------
------------------- --------- -
----------- ---------. --
-------------------------
FURTHER READING ON PAGE 64-65.

**Is this fiction**

**Top**

D I T   I S
ANGELIKA BARZ
------------------------

BOVEN
DIT IS EEN FOTO
YVONNE, 1998

T H I S   I S
ANGELIKA BARZ
------------------------

TOP
THIS IS A PHOTOGRAPH
YVONNE, 1998

**Bottom**

D I T   I S
ANDRÉ HOMAN
------------------------

ONDER
DIT IS EEN FOTO
UIT DE SERIE ARTICLE WAVES, 1999

T H I S   I S
ANDRÉ HOMAN
------------------------

BOTTOM
THIS IS A PHOTOGRAPH
FROM THE SERIES ARTICLE WAVES,
1999

**This is fiction**

IS DIT
ANGELIKA BARZ
------------------------

BOVEN
IS DIT EEN FOTO
YVONNE, 1998

IS THIS
ANGELIKA BARZ
------------------------

TOP
IS THIS A PHOTOGRAPH
YVONNE, 1998

**Bottom**

IS DIT
ANDRÉ HOMAN
------------------------

ONDER
IS DIT EEN FOTO
UIT DE SERIE ARTICLE WAVES, 1999

IS THIS
ANDRÉ HOMAN
------------------------

BOTTOM
IS THIS A PHOTOGRAPH
FROM THE SERIES ARTICLE WAVES,
1999

**This is For Real**

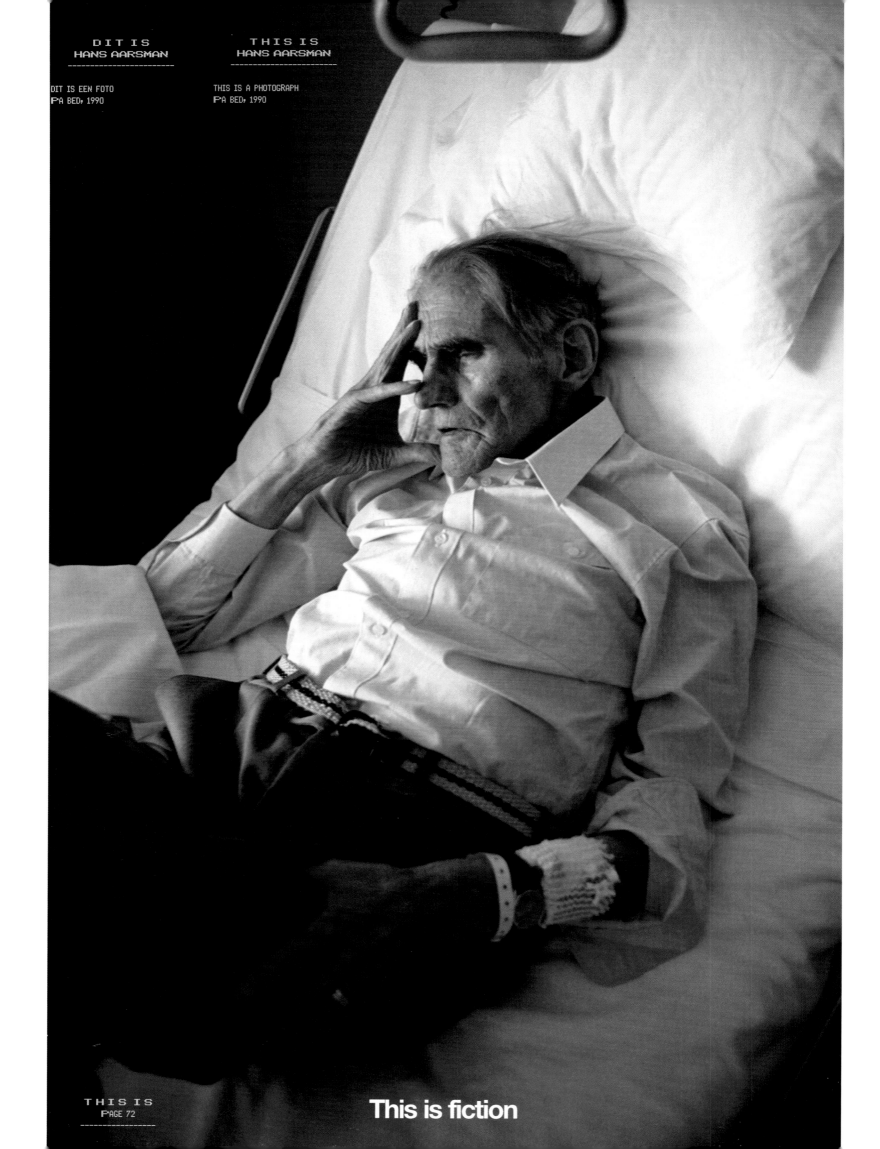

DIT IS
HANS AARSMAN
-----------------------

DIT IS EEN FOTO
PA BED, 1990

THIS IS
PAGE 72
-----------------

THIS IS
HANS AARSMAN
-----------------------

THIS IS A PHOTOGRAPH
PA BED, 1990

This is fiction

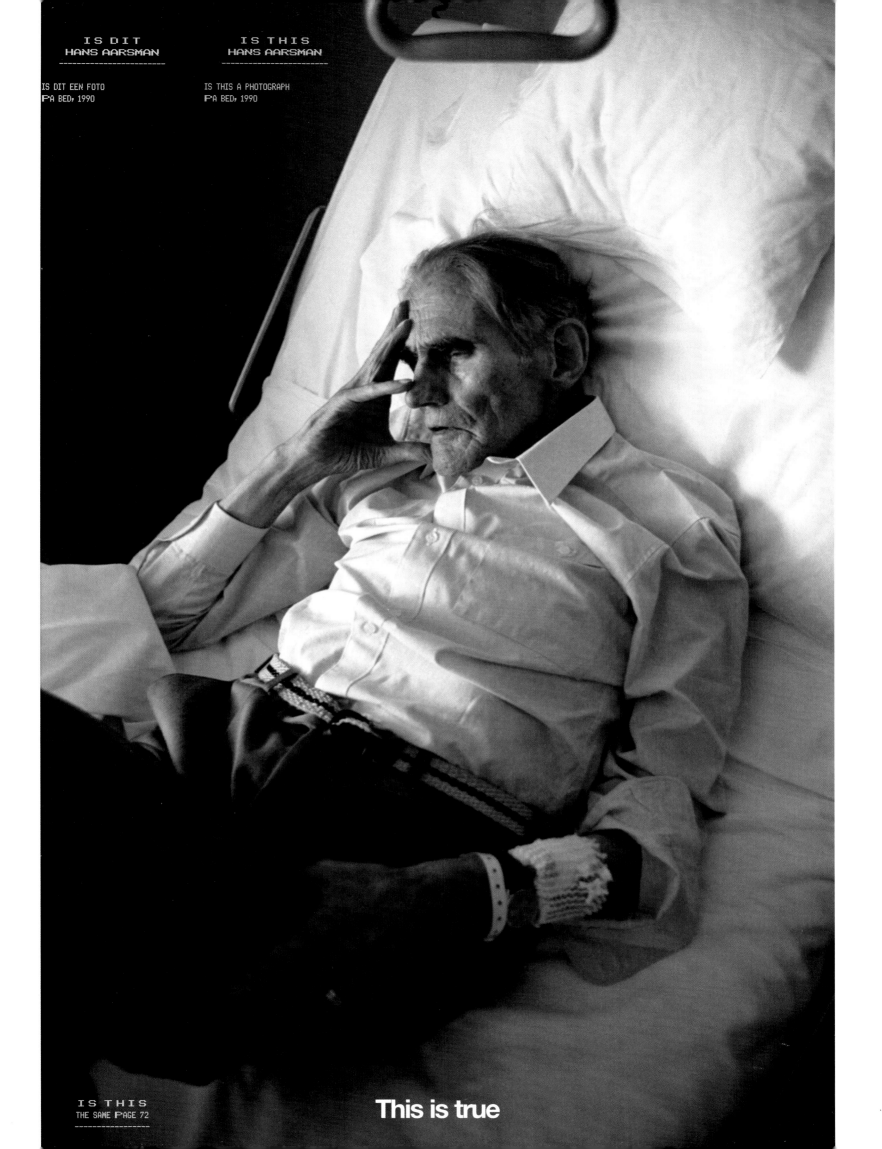

IS DIT
HANS AARSMAN
------------------------

IS THIS
HANS AARSMAN
------------------------

IS DIT EEN FOTO
PA BED, 1990

IS THIS A PHOTOGRAPH
PA BED, 1990

IS THIS
THE SAME PAGE 72
------------------------

IS THIS
THE SAME PAGE 72
------------------------

This is true

D I T  I S
HANS AARSMAN
------------------------

DIT IS EEN FOTO
**TGV,** 1998

THIS IS
HANS AARSMAN
------------------------

THIS IS A PHOTOGRAPH
**TGV,** 1998

THIS IS
PAGE 74
------------------------

**This is fiction**

IS DIT
HANS AARSMAN
------------------------

IS DIT EEN FOTO
TGV, 1998

IS THIS
THE SAME PAGE 74
------------------

**This is For Real**

BOVEN
DIT IS EEN FOTO
HOLLANDSE VELDEN, 1998
GOUDA
D.O.N.K 2 - SCHOONHOVEN 4
2-1, 13/4/1996

ONDER
DIT IS EEN FOTO
HOLLANDSE VELDEN, 1998
OUDEGA
OUDEGA 3 - O.N.S. 5
2-2, 16/3/1996

TOP
THIS IS A PHOTOGRAPH
HOLLANDSE VELDEN, 1998
GOUDA
D.O.N.K 2 - SCHOONHOVEN 4
2-1, 13/4/1996

BOTTOM
THIS IS A PHOTOGRAPH
HOLLANDSE VELDEN, 1998
OUDEGA
OUDEGA 3 - O.N.S. 5
2-2, 16/3/1996

## Top

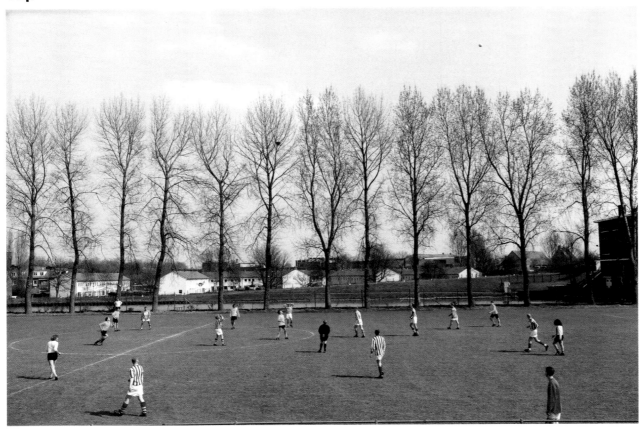

## Bottom

FURTHER READING ON PAGE 64-65.

**This is reality**

BOVEN
IS DIT EEN FOTO
HOLLANDSE VELDEN, 1998
GOUDA
D.O.N.K 2 - SCHOONHOVEN 4
2-1, 13/4/1996

ONDER
IS DIT EEN FOTO
HOLLANDSE VELDEN, 1998
OUDEGA
OUDEGA 3 - O.N.S. 5
2-2, 16/3/1996

TOP
IS THIS A PHOTOGRAPH
HOLLANDSE VELDEN, 1998
GOUDA
D.O.N.K 2 - SCHOONHOVEN 4
2-1, 13/4/1996

BOTTOM
IS THIS A PHOTOGRAPH
HOLLANDSE VELDEN, 1998
OUDEGA
OUDEGA 3 - O.N.S. 5
2-2, 16/3/1996

**Top**

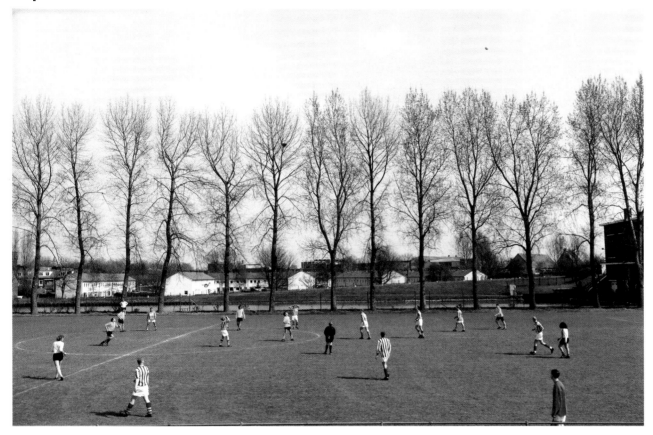

**Bottom**

FURTHER READING ON PAGE 64-65.

IS THIS
THE SAME PAGE 76
-----------------

**Is this fiction**

# This is a test

THAT WANTS TO ADDRESS THE
DIFFERENCES BETWEEN ONE STORY
AND ANOTHER STORY

THIS IS

THAT WANTS TO ADDRESS THE
DIFFERENCES BETWEEN ONE STORY
AND ANOTHER STORY

ARE YOU STILL READING?

# Seek the differences

IS THIS A TEST

Is this a test

THAT WANTS TO ADDRESS THE
SIMILARITIES BETWEEN ONE STORY
AND ANOTHER STORY

PLOT

ARE YOU STILL READING?

IS THIS
THE SAME PAGE 78

Seek the differences

# Dit is For Real

### Chiko & Toko Project

De sleutelwoorden in het Chiko & Toko Project zijn samenwerking en toegankelijkheid. Chikako Watanabe en Tomoko Take creëren met de cartoonfiguurtjes Chiko en Toko, die verzonnen werden door Take, een eigen wereld. Chiko en Toko geven aan iedereen de positieve, maar ook wat naïeve boodschap: 'er zijn geen problemen die niet opgelost kunnen worden'. Watanabe en Take willen op deze manier hun kunst een plek geven in de 'echte' wereld. De werkelijkheid van Chiko en Toko draait niet om de grote theorieën, maar gaat over hoe je met kleine oplossingen grote problemen kunt beïnvloeden en daarmee de wereld kunt veranderen. Met hun projecten richten Watanabe en Take zich vooral op kinderen, omdat deze groep, naar hun eigen zeggen, zeer ontvankelijk is voor hun beelden, muziek en verhalen. Dit neemt niet weg dat zij ook proberen de wereld van de volwassene aan te spreken. Kunstenaars zijn altijd al gefascineerd geweest door de beeldtaal van kinderen: dada en Cobra zijn hiervan bekende voorbeelden. Bij Chiko & Toko krijgt deze fascinatie gestalte in hun interactieve projecten met kinderen. In dit kader worden ook samenwerkingen aangegaan met de wereld van design, muziek, mode, theater en zelfs het bedrijfsleven. Ook in *For Real* vormt een workshop met kinderen het kernpunt van het werk.

### Germaine Kruip

Germaine Kruip beheerst het spel om onze perceptie van de werkelijkheid op scherp te zetten. Met uiterst subtiele ingrepen voegt ze een extra dimensie toe aan de dagelijkse werkelijkheid en maakt ze de verborgen gelaagdheid ervan zichtbaar. Karakteristiek voor het werk van Kruip is dat het publiek een belangrijke rol heeft. Ze is ervan overtuigd dat het uiteindelijke kunstwerk zich in de gedachte van de toeschouwer vormt. 'Wat je denkt, is wat je ziet.' Afgelopen zomer liet ze het publiek vanuit een galerie een route lopen over het Frederiksplein in Amsterdam, waarbij het onzeker was wanneer er enscenering in het spel was en wanneer niet. Na afloop van deze wandeling leek de complete stad in scène gezet.
Germaine Kruip is, naar eigen zeggen, sterk beïnvloed door haar reis door de Balkan. Zij ziet dat onder een schijnbaar vredig oppervlak een wrede werkelijkheid schuil kan gaan. Veel situaties hebben een spanning die een dreigende lading in een schijnbaar onschuldig tafereel verraadt. Soms heel letterlijk maar vaak ook terloops, in situaties waar de potentie van gevaar gevoed wordt door fantasie. Ook in het werk dat in het Stedelijk Museum te zien is, wordt hierop ingespeeld. Er is een situatie gecreëerd waar opnieuw een beroep wordt gedaan op de verbeelding van de toeschouwer; ook hier laat Kruip ons op het scherpst van de snede kijken naar de wereld om ons heen.

## Dit is verzonnen

# This is fiction

### Chiko & Toko Project

The key words in the Chiko & Toko Project are collaboration and accessibility. Chikako Watanabe and Tomoko Take create their own world with the cartoon figures Chiko and Toko, devised by Take. Chiko and Toko convey to everyone the positive, but also somewhat naive message: "there are no problems which cannot be solved". In this way Watanabe and Take want to give their art a place in the real world. The reality of Chiko and Toko does not revolve around great theories, but how you can influence big problems with small solutions and hence change the world. The Watanabe and Take project is directed mainly at children because this group, according to them, is highly receptive to their images, music and stor-ies. All the same they also try to address the world of adults. Artists have always been fascinated by the imagery of children: the aesthetics of Dada and Cobra are well-known examples of this. With Chiko & Toko this fascination is given form in their interactive projects with children. Within this framework there are also collaborations with the world of design, music, fashion, the theatre and even trade and industry. Also in *For Real* a workshop for children forms the central point of their work.

### Germaine Kruip

Germaine Kruip has mastered the game of heightening our perception of reality. With extremely subtle inter-ventions she adds an extra dimen-sion to daily reality and makes the hidden stratifications visible. One characteristic of Kruip's work is the important role played by the public. She is convinced that the final work of art is formed in the mind of the spectator. "What you think, is what you see." Last summer she had the public walk along a route from a gallery across the Frederiksplein square in Amsterdam, whereby it was uncertain when there was any stage management and when not. At the end of the walk the entire city seemed to have been staged. Germaine Kruip says she has been strongly influenced by her journey through the Balkans. She sees that, underneath the apparent peace, there lurks a hidden cruel reality. Many situations have a tension that masks a reversal from an apparently innocent scene to one with threaten-ing overtones. Sometimes quite liter-ally, but often casually, in situations where the potential for danger is fed by fantasy. The work which is pres-ented in the Stedelijk Museum responds to this phenomenon. A situ-ation will once again be created which will appeal to the imagination of the spectator; here, too, Kruip will let us look at the cutting edge of the world about us.

## This is For Real

# Top

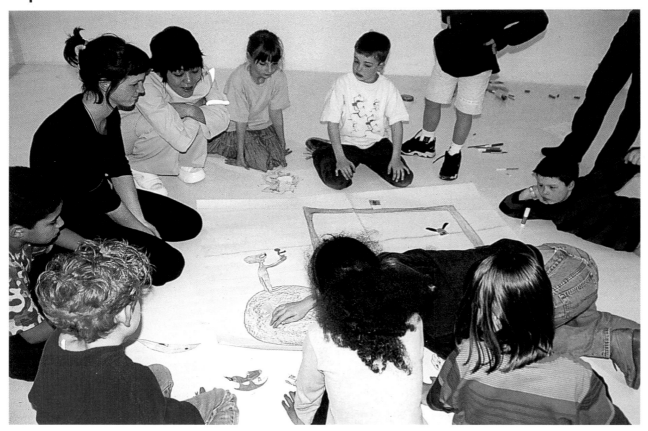

D I T  I S
CHIKO & TOKO
--------------------

BOVEN
DIT IS EEN EEN WORKSHOP IN HET
MUHKA, ANTWERPEN
GO BERRY WILD, 1999

LINKS ONDER
DIT IS EEN EEN WORKSHOP IN
STEDELIJK MUSEUM
BUREAU AMSTERDAM
CHIKO & TOKO COOKING!, 2000

RECHTS ONDER
DIT IS EEN OPENING
GO BERRY WILD, 1999

T H I S  I S
CHIKO & TOKO
--------------------

TOP
THIS IS A WORKSHOP AT THE MUHKA,
ANTWERP
GO BERRY WILD, 1999

BOTTOM LEFT
THIS IS A WORKSHOP AT THE
STEDELIJK MUSEUM
BUREAU AMSTERDAM
CHIKO & TOKO COOKING!, 2000

BOTTOM RIGHT
THIS IS AN OPENING
GO BERRY WILD, 1999

# Bottom left

# Bottom right

# This is imagination

**Top**

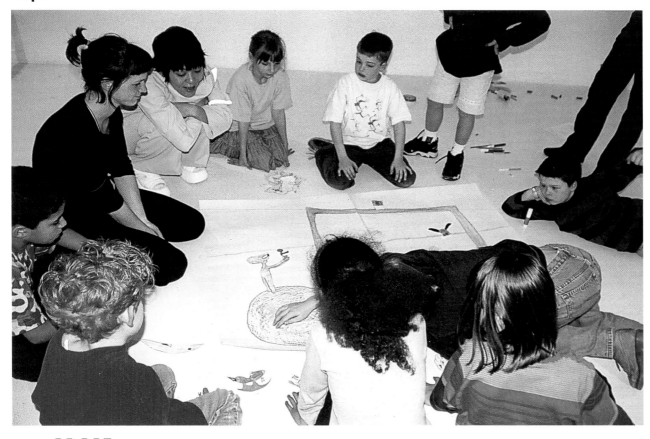

```
____ _____ _____
_____ ____ ____ _____ -- _____
_-_ _____ -_____
-_, _____ _____ ___
___ _____ _____ ____
_____ --_____
_____ _____ --_ _____
___ _____ __ _____ _____
____ _____ ____ _____
-_, _____ _____ ____
_- _____,
_____ _____
_____ _____ _____
_____ _____
_____ --_ -
_____ _____
_____ _____
_____
_____ _____
_____ _____ _____
_____ --_ _____
_____ _____
_____ _____
_____ _____ --_ ____
_____ _____
_____ _____
_____ _____
_____ --_
```

FURTHER READING ON PAGE 80-81.

```
      IS DIT
   CHIKO & TOKO
   --------------------
```

```
BOVEN
IS DIT EEN EEN WORKSHOP IN HET
MUHKA, ANTWERPEN
GO BERRY WILD, 1999

LINKS ONDER
IS DIT EEN EEN WORKSHOP IN
STEDELIJK MUSEUM
BUREAU AMSTERDAM
CHIKO & TOKO COOKING!, 2000

RECHTS ONDER
IS DIT EEN OPENING
GO BERRY WILD, 1999
```

```
       IS THIS
    CHIKO & TOKO
    --------------------
```

```
TOP
IS THIS A WORKSHOP AT THE MUHKA,
ANTWERP
GO BERRY WILD, 1999

BOTTOM LEFT
IS THIS A WORKSHOP AT THE
STEDELIJK MUSEUM
BUREAU AMSTERDAM
CHIKO & TOKO COOKING!, 2000

BOTTOM RIGHT
IS THIS AN OPENING
GO BERRY WILD, 1999
```

**Bottom left**

**Bottom right**

```
   THIS IS
THE SAME PAGE 82
--------------------
```

**This is For Real**

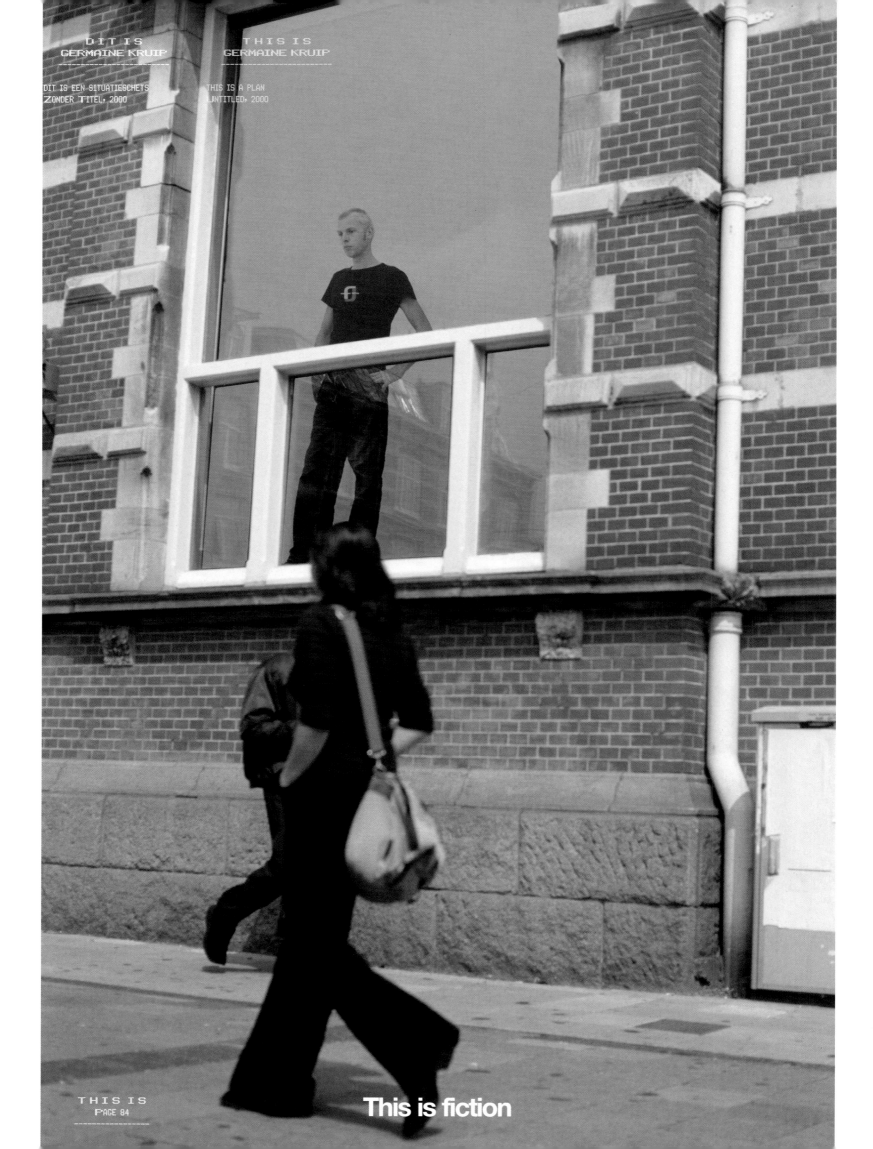

DIT IS
GERMAINE KRUIP

THIS IS
GERMAINE KRUIP

DIT IS EEN SITUATIESCHETS
ZONDER TITEL, 2000

THIS IS A PLAN
[UNTITLED, 2000]

This is fiction

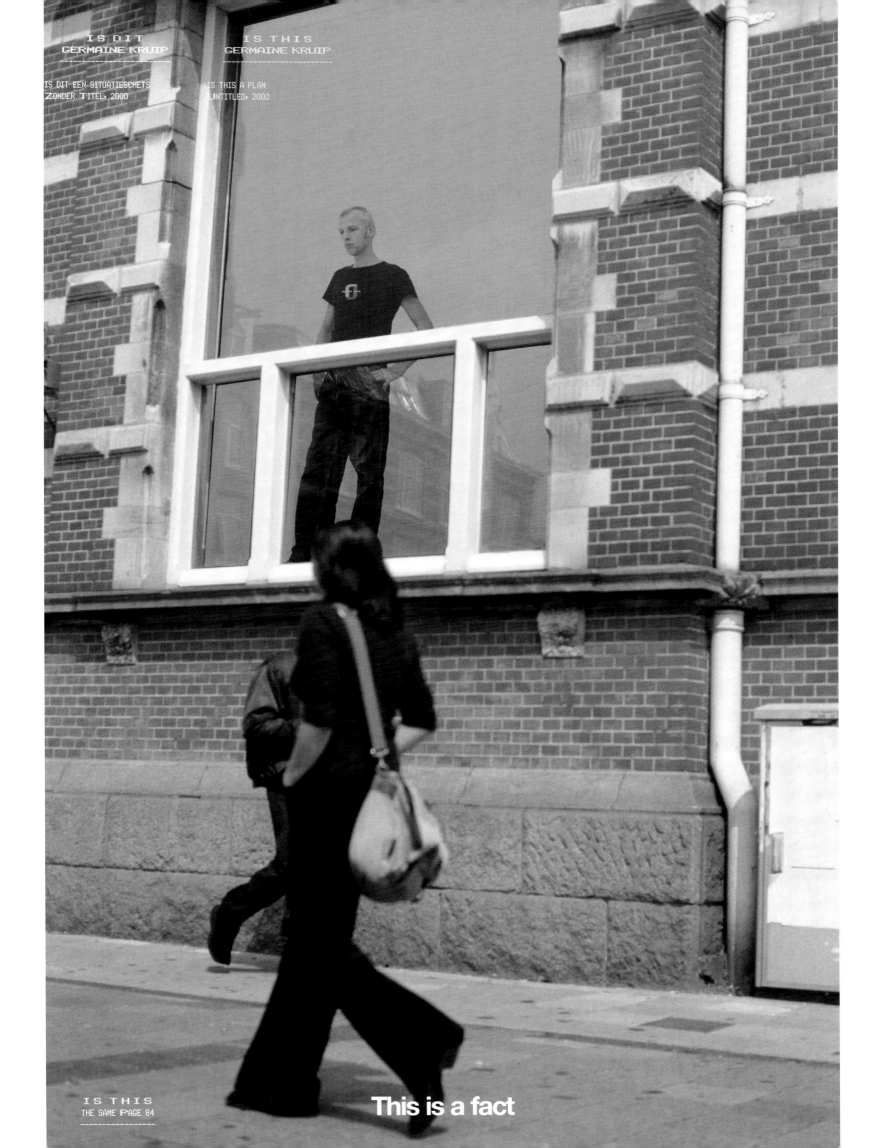

IS DIT
GERMAINE KRUIP
--------------------

IS DIT EEN SITUATIESCHETS
ZONDER TITEL, 2000

IS THIS
GERMAINE KRUIP
--------------------

IS THIS A PLAN
UNTITLED, 2000

This is a fact

# This is a test

me

# Seek the differences

# Is this a test

**me**

Is this a test

## Seek the differences

# Dit is For Real

### Elspeth Diederix

Vorig jaar maakte Elspeth Diederix het werk *Niels en Johannes*, een staand vierluik waarop achtereenvolgende momenten uit een vertrouwelijk gesprek tussen twee vrienden zijn vastgelegd: een haast sculpturale dans van gezichten en schouders, vol suggestie van gefluister en heimelijk plezier. Op de een of andere manier is deze serie de perfecte samenvatting van datgene waarmee de fotografe bezig wil zijn: met zoeken naar momenten waarop dingen en situaties zich op een andere manier aan je kenbaar maken, waarop ze hun logica verliezen, haast abstract worden en – de laatste tijd in toenemende mate – met het vinden van momenten waarop het kijken zelf centraal staat.

Het spannende van veel hedendaagse fotografie is de hernieuwde openheid voor datgene wat zich simpelweg aandient, het plezier in de verrassing van het alledaagse. Die tendens leidt misschien niet zo vaak tot expliciet schokkende of spraakmakende beelden, maar hervat een andere fotografische traditie: die van de subtiele ontroering, van de weemoedige anekdote, die van de vanzelfsprekende intimiteit. Of is ontsnapping aan de (digitale) codering van dergelijke emoties een ten onrechte gekoesterde illusie en speelt Diederix net zo'n spel met *Niels en Johannes* als Rudelius met *Groep 1*?

### Vivian Sassen

Vivian Sassen lijkt er een sardonisch genoegen in te scheppen fotografische codes net een kwartslag te draaien zodat totale verwarring ontstaat over de feitelijke boodschap van haar beelden. Intimistische naast gestileerde poses, extreme helderheid maar ook onscherpte, perfecte kleurendruk en overdreven inkleuring, totalen naast uitvergroting van details, formele opnamen naast schijnbaar onhandige uitkaderingen: geen middel wordt geschuwd om aandacht te trekken, om de vinger te leggen op het uiteindelijk geconstrueerde karakter van ieder beeld. Deze opzettelijkheid wordt ternauwernood in balans gehouden door een groot gevoel voor vorm. Sassen is op haar best wanneer ze de snapshot-esthetiek van de jaren negentig laat voor wat ze is en zich concentreert op een soort hardheid die met name haar modefoto's een wat bijterige ironie geeft. Overigens zijn die foto's, in de beste hedendaagse traditie, vaak nauwelijks als modebeelden te herkennen. Hoogstens wordt er aandacht gevestigd op de textuur van een stof, het effect van een kledingstuk in een bepaalde houding, de sfeer waarin kleding of harige naaktheid wordt getoond. Het meest interessant in dit werk is net als in dat van Stig en Diederix die over-expliciete manier waarop acrobatie wordt bedreven met fotografische genres en stijlen. Dat er weleens iemand in het net valt of een paar ballen op de grond belanden, maakt het kijken ernaar alleen maar spannender.

### Martine Stig

Van het drietal Diederix, Sassen en Stig is de laatste waarschijnlijk de meest analytische. Haar werk tot op heden bestaat uit duidelijk onderscheiden series waarin steeds een specifiek fotografisch, visueel probleem bij de horens wordt gevat. Geestig en scherp was een van haar eerste series: typische 'fotografiemomenten' uit het leven van een opgroeiend meisje, maar dan wel geënsceneerd. Onderzoek naar de zogenaamde regels van het snapshot leidde tot een eveneens geënsceneerde reeks foto's van vrienden. De bewuste compositorische rommeligheid en onbeholpen afsnijdingen leverden ditmaal beelden op die net zoveel te maken leken te hebben met het klassieke kiekje als met eigentijdse 'styling' en zelfs met filmstills. In de hierna volgende series, *After* en *Sudden Summer*, concentreerde Stig zich respectievelijk op voyeurisme en op de herkenbaarheid en betekenis van een 'halve' foto. *After* bestaat uit opnamen van stellen direct na een vrijpartij en *Sudden Summer* uit beelden van 'halve verhoudingen'. Beide series leverden overtuigende beelden op maar toonden ook het gevaar van al te sterk op de voorgrond tredende concepten. In haar recente werk lijkt Stig zich, net als Diederix, meer te willen laten verrassen door het wonderlijke effect van een banaal gegeven uit de werkelijkheid; het feit dat juist zij dan weer overál mensen ziet die zich afschermen voor scherp zonlicht – of is het de fotografe zelf? – is kenmerkend.

## Dit is niet echt

# This is fiction

### Elspeth Diederix

Last year Elspeth Diederix produced the work *Niels en Johannes* consisting of four standing panels on which consecutive moments from a confidential conversation between two friends were recorded: an almost sculptural dance of faces and shoulders, heavy with the suggestion of whispered, secret pleasure.
Somehow, this series is the perfect embodiment of what the photographer aims to do: to seek out moments when things and situations present themselves in a different light, so that they lose their logic, become almost abstract and – increasingly in recent times – to find moments when the act of looking itself becomes the key issue.
What is exciting about a great deal of modern photography is the renewed openness for everything that simply presents itself, the pleasure in the surprise of the commonplace. While this tendency may not often lead to explicitly shocking, controversial pictures, it does recapture a different photographic tradition – that of subtle poignancy, of the nostalgic anecdote, of innate intimacy. Or is escape from the (digital) coding of these emotions a mistakenly harboured illusion and is Diederix playing the same game with *Niels en Johannes* as Rudelius did with *Groep 1*?

### Vivian Sassen

Vivian Sassen seems to obtain a sardonic pleasure from giving photographic codes a short, sharp twist, thereby creating total confusion about the actual message of her images. Intimately suggestive poses next to formally stylized ones, extreme clarity but also unfocused images, perfect colour prints and exaggerated tinting, complete compositions against blow-ups of details, formal photographs against seemingly awkward compositions: every means possible is applied to attract attention, to point towards the ultimately constructed character of each image. This deliberateness is only just kept in balance by a strong sense of form. Sassen is at her best when she lets go of the snapshot aesthetics of the nineties and concentrates on a sort of hardness that gives her fashion shots in particular a biting irony. Moreover, these photographs, in the best modern tradition, are often barely recognizable as fashion shots. At best the focus is on the texture of a fabric, the effect of an item of clothing in a certain attitude, the atmosphere in which clothes or hairy nakedness are presented. The most interesting aspect of this work, like that of Stig and Diederix, is the over-explicit way in which acrobatics is applied to photographic genres and styles. The fact that someone occasionally falls into the safety net, or that balls sometimes drop onto the ground, only makes watching all the more exciting.

### Martine Stig

Of the threesome, Diederix, Sassen and Stig, the latter is probably the most analytical. To date her work has consisted of a clearly distinguished series in which she grapples with a specific photographic, visual problem. One of her first series was both humorous and sharp: typical 'photographic moments' in the life of a growing girl, but deliberately directed. Research into the so-called rules of the snapshot resulted in a series of photographs of friends, also carefully directed. The consciously messy composition and clumsy cutting produced images this time that seemed to have as much to do with the classical shot as with modern 'styling' and even with film stills. In the subsequent series, *After* and *Sudden Summer*, Stig concentrated respectively on voyeurism, and on the recognizability and significance of a 'half' photograph. *After* consists of shots of couples immediately after making love and *Sudden Summer* consists of images of 'half relationships'. Both series produced convincing images but also came dangerously close to bringing concepts rather too strongly to the fore. In her recent work Stig, like Diederix, seems to prefer letting herself be surprised by the amazing effect of a common aspect of everyday reality; the fact that she is the one who happens to see people everywhere protecting themselves from strong sunlight is striking – or is it the photographer herself?

## This is For Real

DIT IS
MARTINE STIG
----------------

BOVEN
DIT IS EEN FOTO
MEN, 1999

THIS IS
MARTINE STIG
----------------

TOP
THIS IS A PHOTOGRAPH
MEN, 1999

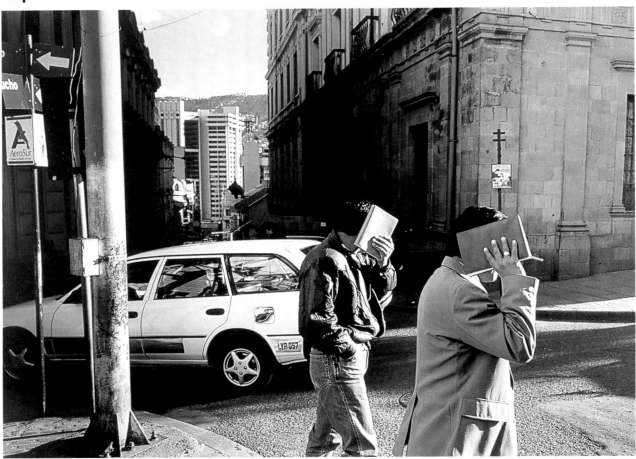

**Bottom**

DIT IS
ELSPETH DIEDERIX
----------------------------

ONDER
DIT IS EEN FOTO
BLUE RIDGE, 2000

THIS IS
ELSPETH DIEDERIX
----------------------------

BOTTOM
THIS IS A PHOTOGRAPH
BLUE RIDGE, 2000

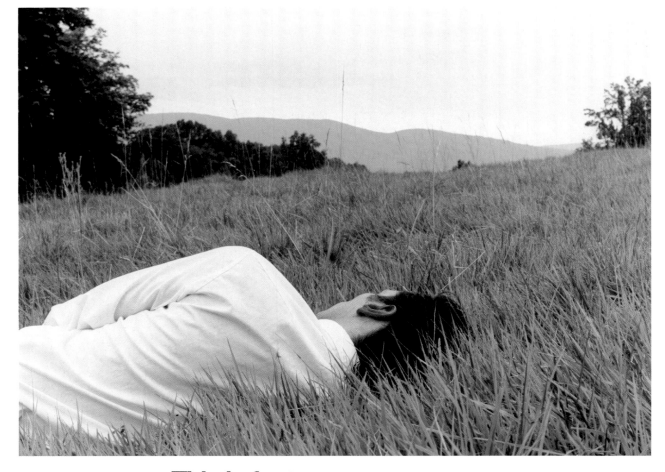

**This is fantasy**

IS DIT
MARTINE STIG
----------------------

BOVEN
IS DIT EEN FOTO
MEN, 1999

IS THIS
MARTINE STIG
----------------------

TOP
IS THIS A PHOTOGRAPH
MEN, 1999

**Top**

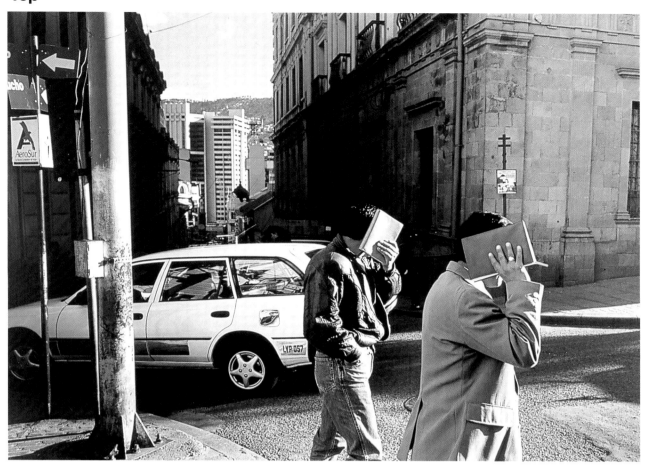

IS DIT
ELSPETH DIEDERIX
------------------------------

ONDER
IS DIT EEN FOTO
BLUE RIDGE, 2000

IS THIS
ELSPETH DIEDERIX
------------------------------

BOTTOM
IS THIS A PHOTOGRAPH
BLUE RIDGE, 2000

**Bottom**

**This is reality**

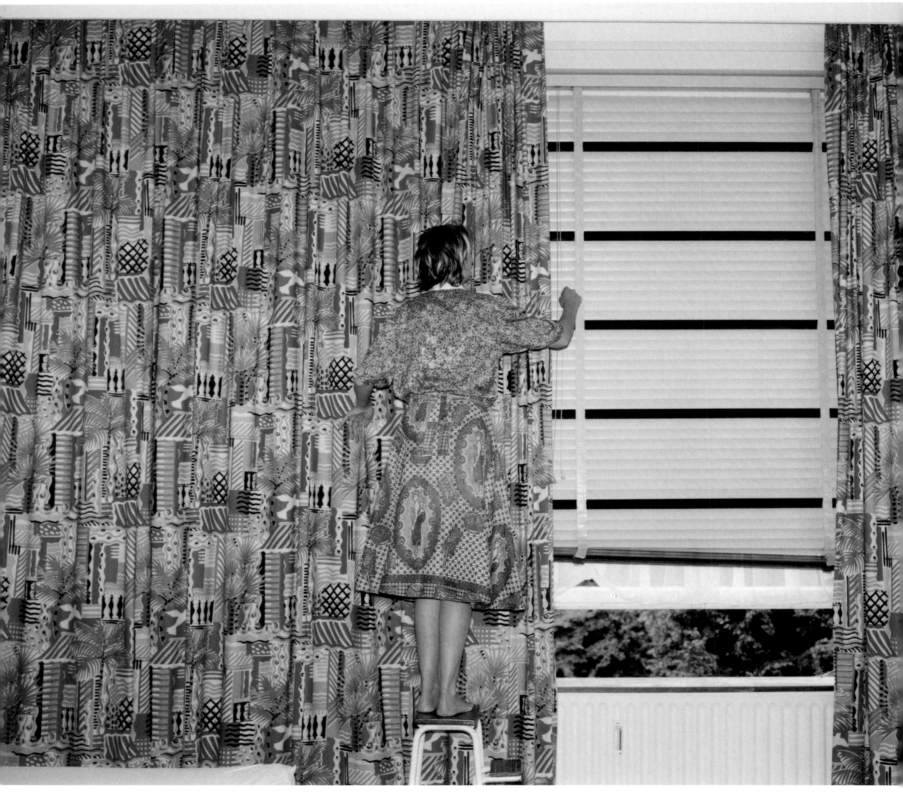

D I T   I S
VIVIAN SASSEN
-----------------------

T H I S   I S
VIVIAN SASSEN
-----------------------

DIT IS EEN FOTO
ZONDER TITEL, 2000

THIS IS A PHOTOGRAPH
UNTITLED, 2000

---- ------- -----------------        ---------------------- -------
----- ---- ------- -- ---------        --------------------- --, ----
- ----------------------------,        ------------- ----------------
------------ ----- -----------        -------------- ------------
----------------------- --- --        ----
----------------------------         -------------- ----------------
--- ----------------------        ----- --------------------
------ --,------------- ------ ---        ------ --, ----------------- ---
-----------------------------        ------------------------------
-- ----------------------------        -- ---------------
--- --,------------------ -----        ------------ -------- --, -----
------------------------------        ------------- ---------------
-- ---------------- --------        --- ---------------------
- ----- -----------------,-----        ---------- ------------------
------------------------------        -------------------------
------------------------------,-        -------- --------- ---
------------------ --------------        FURTHER READING ON PAGE 88-89.

THIS IS
PAGE 92
-----------------

This is an illusion

IS DIT
VIVIAN SASSEN

IS DIT EEN FOTO
ZONDER TITEL, 2000

IS THIS
VIVIAN SASSEN

IS THIS A PHOTOGRAPH
UNTITLED, 2000

---- ------- ---------------- ------
----- ---- ------- -- ---------- 
- --------------------------, 
- -------------------------- 
---- ------------------- --- 
-------------------------- ----
------------------------------- 
--- --. ------------------ ------ 
----- --. ----------------- 
--- --. ------------------ ------ 
---------------------------------- 
------------------------------- 
- --------------------, --------. 
----------------------------- 
------------------------, ------. 
----------------------------- 
---------------------- ---------------- FURTHER READING ON PAGE 88-89.

IS THIS
THE SAME PAGE 92

**This is reality**

IS DIT
ELSPETH DIEDERIX
------------------------------

BOVEN
IS DIT EEN FOTO
FAMILIEPORTRET, 1997

IS THIS
ELSPETH DIEDERIX
------------------------------

TOP
IS THIS A PHOTOGRAPH
FAMILY PORTRAIT, 1997

**Top**

IS DIT
VIVIAN SASSEN
------------------------

ONDER
IS DIT EEN FOTO
ZONDER TITEL, 2000

IS THIS
VIVIAN SASSEN
------------------------

BOTTOM
IS THIS A PHOTOGRAPH
UNTITLED, 2000

**Bottom**

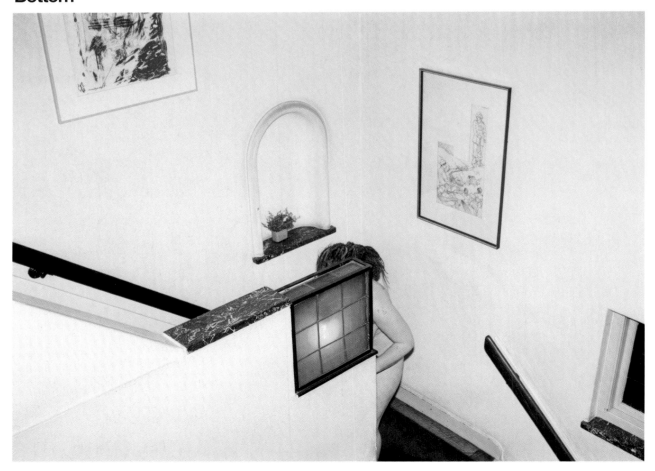

**This is manipulation**

D I T   I S
ELSPETH DIEDERIX
------------------------------

BOVEN
DIT IS EEN FOTO
FAMILIEPORTRET, 1997

T H I S   I S
ELSPETH DIEDERIX
------------------------------

TOP
THIS IS A PHOTOGRAPH
FAMILY PORTRAIT, 1997

**Top**

D I T   I S
VIVIAN SASSEN
------------------------

ONDER
DIT IS EEN FOTO
ZONDER TITEL, 2000

T H I S   I S
VIVIAN SASSEN
------------------------

BOTTOM
THIS IS A PHOTOGRAPH
UNTITLED, 2000

**Bottom**

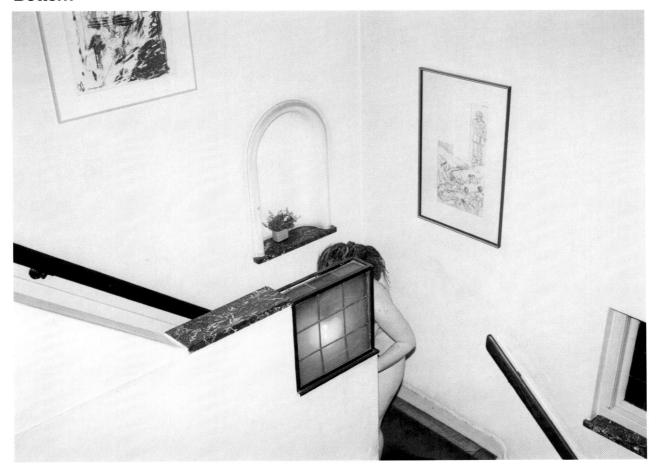

I S   T H I S
THE SAME PAGE 94
------------------

**Is this true**

THAT WANTS TO ADDRESS THE
DIFFERENCES BETWEEN FACT AND
FICTION

# This is a test

# Action!

THAT WANTS TO ADDRESS THE
DIFFERENCES BETWEEN FACT AND
FICTION

## Seek the differences

THAT WANTS TO ADDRESS THE
SIMILARITIES BETWEEN FACT
AND FICTION

# Is this a test

IS THIS

**Fiction!**

IS THIS A TEST

THAT WANTS TO ADDRESS THE
SIMILARITIES BETWEEN FACT
AND FICTION

Is this a test

**Seek the differences**

## DEPT

De huidige generatie beeldmakers is opgegroeid in een maatschappij waarin grote merken een complete lifestyle bieden. In het werk van DEPT, Paul du Bois Reymond, Mark Klaverstijn en Leo van Munster, gaat het om communiceren op een directe en duidelijke manier. Zij geven optimistisch commentaar op de wereld om hen heen. Zij omarmen de consumptiemaatschappij als een gegeven: de esthetiek ervan vormt het uitgangspunt. Hun werkterrein is uitgebreid: van het ontwerpen van flyers tot huisstijlen, het draaien van VJ-shows, maar ook het produceren van 'autonome' (kunst)werken. Voor deze tentoonstelling is een autonoom werk gemaakt, dat zijn roots heeft in het uitgaansleven. Het is een grote doos die zich sculptu-raal verhoudt tot de museumzaal. In deze installatie, net als in veel ander werk van DEPT, heeft muziek een belangrijke rol. De manier waarop DEPT werkt is exemplarisch voor een jonge generatie vormgevers die zich hebben verenigd in de groep Holland International, waartoe ook het ontwerperstrio 75B behoort.

## JODI

Joan Heemskerk en Dirk Paesmans, het kunstenaarsduo JODI, zijn meesters in het ontregelen en blootleggen van computersystemen. Met hun werk hebben zij een poëtische, soms ook humoristische, manier gevonden om de structuren van het 'alomvattende web' op de hak te nemen. Tegelijkertijd proberen zij de mogelijkheden van het web bloot te leggen. Zoals Paul Groot het verwoordde: 'The secret of Jodi.org is particularly the dadaist way in which the material is processed. This happens with a mixture of frivolity and serious reflection.' Het werk van JODI is mediumspecifiek. Als ze iets voor het net maken, moet dat ook in die omgeving bekeken of beleefd worden. In het Stedelijk Museum presenteren ze een terminal met vier computers. Deze installatie is een abstrahering van een computerspel. De geluiden van dergelijke spelen zijn nog te horen, maar op het beeldscherm is de suggestie van een 'wilde' achtervolging gereduceerd tot tekens.

## KKEP

KKEP beweegt zich op het grensgebied van kunst, reclame, vormgeving en entertainment. Het is een total media-conceptbureau dat gerund wordt door Selene en Stef Kolman. Het format KKEP spreekt tot een specifiek geletterd, haut couture- en media-minded publiek. KKEP beweegt zich in de economie van de ervaring, gebruikmakend van hedendaagse communicatiestrategieën, met een sterke drang om de wereld te innoveren. Zij spelen met de macht van het merk, dat niet alleen een product biedt, maar een lifestyle; een duidelijke afbakening in een wereld met oneindig veel mogelijkheden. KKEP heeft geen drang om de wereld te verbeteren, maar laat hem zien zoals hij is. KKEP speelt in op een wereld waar de menselijke emotie een openbaar schouwspel is geworden. *Big Brother* als kunst of louter entertainment? Heeft de kunstenaar nog wel een plek in deze wereld? De kunstenaar van vandaag volgt wellicht zelf een strategie die 'producten' levert met een marktwaarde en een mogelijke beursgang. Het lijkt erop dat kunstenaars als KKEP, evenals Gerald van der Kaap en DEPT, de 'aanval' van binnenuit als de sterkste beschouwen.

## Karen Lancel

*Agora Phobia (digitalis)* is een onderdeel van *TraumaTour* van Karen Lancel. *TraumaTour* onderzoekt hoe mensen omgaan met ervaringen van onveiligheid en isolatie. *Agora Phobia (digitalis)* nodigt je uit om binnen te gaan in een opblaasbare half-transparante zuil die in de openbare ruimte geplaatst is. De zuil is precies groot genoeg voor één persoon en een computer. Als vrijplaats biedt de zuil je enerzijds een omsloten, veilige omgeving, anderzijds word je geïsoleerd van de menigte daarbuiten waarover je geen controle hebt. Het programma op de computer geeft de mogelijkheid om on line in dialoog te gaan met mensen die elders geïsoleerd zijn (al dan niet vrijwillig), waaronder een gevangene, iemand die lijdt aan agorafobie (pleinvrees) en iemand die in een klooster leeft. Dit nodigt uit tot een uitwisseling over beelden van en strategieën voor onveiligheid en isolement. De gesprekken worden gesaved en gebruikt binnen volgende projecten van *TraumaTour*: een bibliotheek, de *StalkShow* en de website. Lancel gebruikt de (nieuwe) media als sociale ruimte en onderzoekt zowel de betrokkenheid als de vervreemding die deze te bieden heeft. Zij heeft affiniteit met kunst uit de jaren zestig en zeventig, waarbij het kunstwerk vragen opwerpt over het functioneren van maatschappelijk-psychologische structuren.
Informatie:
www.agora_phobia_digitalis.org of
www.nestheaters.nl/TraumaTour

## Debra Solomon

Wat hebben de NASA en de ESA (National Aeronautics and Space Association/European Space Agency) te maken met het Stedelijk Museum? Ogenschijnlijk niets, maar Debra Solomon brengt daar met haar project verandering in. Solomon maakt werk waarbij ze fictieve situaties creëert, zowel on als off line, waarin het publiek zich als participant kan begeven. Zij speelt hiermee in op het beeld dat mensen hebben van zichzelf in een technologische en gedigitaliseerde toekomst. Solomon probeert deze wereld inzichtelijk en voelbaar te maken. Je kunt de computer als een extensie van de werkelijkheid ervaren, maar je kunt er ook je eigen werkelijkheid mee creëren: het *holodeck*-principe van de serie *Star Trek*. Voor *For Real* maakt ze een voorstel voor een ruimtevaartmissie met kunstenaars. Het beslaat het hele proces, van aanvraagformulier tot protocol en van het interieur van het ruimteschip tot de tijdsbesteding op reis. Het voorstel van Solomon volgt pro forma de eisen van een echte NASA-missie en wordt samengesteld uit bijdragen van hedendaagse kunstenaars en wetenschappers. Hierbij nodigt zij gericht mensen uit die (on en off line) een bijdrage kunnen leveren om tot een serieuze kunstenaarsmissie te komen. Er wordt een omgeving gecreëerd waarin de toeschouwer het gevoel krijgt dat er gesproken wordt vanuit een bijeenkomst in de toekomst. De ruimtevaartindustrie werkt met een werkelijkheid die soms veel weg heeft van sciencefiction, namelijk één van fantastisch uitgedachte missies die nooit uitgevoerd worden. In dat opzicht is er voor Solomon een overeenkomst tussen de ruimtevaartindustrie en de kunstwereld: beide bezinnen zich op hun maatschappelijke positie en op de manier waarop deze uitgedragen wordt.

Is dit fictie

ARE THESE
--------------------
DEPT
JODI
KKEP
KAREN LANCEL
DEBRA SOLOMON

# This is fiction

## DEPT

The present generation of sculptures have grown up in a society in which large brands offer a complete lifestyle. In the work of DEPT, Paul du Bois Reymond, Mark Klaverstijn and Leo van Munster, communicating in a direct and clear manner is a key concept. They give optimistic commentary on the world around them. They embrace the consumer society as a fact of life: its aesthetic form is their point of departure. Their work covers a wide area, for example, the design of flyers, corporate images, VJ shows, but also the production of 'non-commercial' (art)works. For this exhibition a non-commercial work was created, one which has its roots in night life. It is a large box which is in proportion to the gallery. In this installation, just as in many other DEPT works, music plays an important role. The way in which DEPT works has been exemplary for a young generation of designers who have united in the group *Holland International*, which includes the designer trio 75B.

## JODI

Joan Heemskerk and Dirk Paesmans, the artists duo JODI, are masters in de-regulating and exposing computer systems. With their work they have discovered a poetic, sometimes humoristic way, of ridiculing the structures of the 'all-embracing web'. At the same time they try to expose the possibilities of the web. As Paul Groot said, "The secret of Jodi.org is particularly the dadaist way in which the material is processed. This happens with a mixture of frivolity and serious reflection." The work of JODI is medium specific. If they produce something for the net you also have to look or experience it in that environment. In the Stedelijk Museum they present a terminal with four computers. This installation is an abstraction of a computer game. The sounds of similar games can be heard, but on the screen the suggestion of a 'wild' chase is reduced to typographic characters.

## KKEP

KKEP moves in the interface of art, advertising, design and entertainment. It is a total-media concept consultancy run by Selene and Stef Kolman. The KKEP format addresses a specifically erudite, haute couture and media-minded public. KKEP is concerned with the economy of the experience, makes use of contemporary communication strategies with a strong urge to innovate the world. They play with the power of the brand, which not only offers a product, but a lifestyle; a clear delineation in a world with infinite opportunities. KKEP has no desire to improve the world, but shows it as it is. KKEP takes advantage of a world where human emotion has become a public spectacle. Big Brother as art or purely entertainment? Is there still room for the artist in this world? The artist of today probably follows his or her own strategy which produces 'products' with a market value and a possible stock exchange listing. It seems that artists such as KKEP, like Gerald van der Kaap and DEPT, consider the 'attack' from within as the most effective.

## Karen Lancel

*Agora Phobia (digitalis)* is a component of *TraumaTour* by Karen Lancel. *TraumaTour* examines the way in which people deal with experiences of insecurity and isolation. *Agora Phobia (digitalis)* invites you to enter an inflatable, semi-transparent pillar, placed in a public space. The pillar is just large enough for one person and a computer. As a refuge the pillar offers an enclosed, safe haven, on the other hand you are isolated from the crowd outside over whom you have no control.

The computer program offers you the opportunity of entering into an online dialogue with people who are isolated elsewhere (voluntarily or involuntary), including a prisoner, someone who suffers from agoraphobia and someone who lives in a monastery.

This invites the interchange of images of, and strategies for, insecurity and isolation. The conversations are saved and used within subsequent TraumaTour projects: a library, the Stalkshow and the web site. Lancel uses the (new) media as a social space and explores both the engagement and the alienation which this offers. She has an affinity with art from the sixties and seventies whereby the works of art question the functioning of social-psychological structures. Information: www.agora_phobia_digitalis.org or www.nestheaters.nl/TraumaTour

## Debra Solomon

What do NASA and ESA (National Aeronautics and Space Association/ European Space Agency) have to do with the Stedelijk Museum? Ostensibly nothing, but Debra Solomon is changing this with her project. In her work Solomon creates fictitious situations – both online and off-line – in which the public can enter as participants. She exploits the images people have of themselves in a technological and digitised future. Solomon endeavours to make this world transparent and tangible. You can experience the computer as an extension of reality, but you can also create your own reality with it: the holodeck principle from the *Star Trek* series. In her contribution to *For Real* she makes a proposal for a space travel mission with artists. This proposal covers the entire process: from application form to protocol and from the interior of the spacecraft to passing time on the flight. Solomon's proposal follows pro forma the requirements of a real NASA mission and comprises contributions by contemporary artists and scientists. In this context she invites directly people who can make a contribution – both online and off-line – to engage in a serious art mission. An environment is created whereby the spectator receives the impression that he/she is being addressed from a convention in the future. The space industry works with a reality which sometimes strongly resembles science fiction, namely, one of fantastic, challenging missions which are never enacted. In this sense Solomon sees a similarity between the space industry and the art world: both reflect on their social position and the way in which this is expressed.

## This is For Real

# Right

RECHTS
DIT IS EEN VIDEOCLIP
PROCEED, 2000

THIS IS
DEPT
----------------

RIGHT
THIS IS A VIDEO CLIP
PROCEED, 2000

FURTHER READING ON PAGE 98-99.

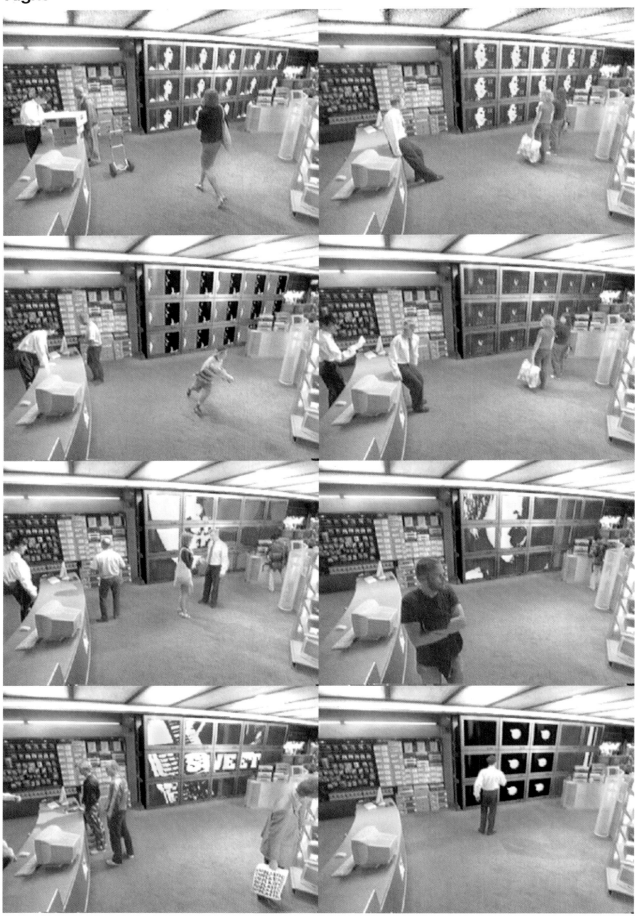

## This is fiction

IS DIT
DEPT
----------------

RECHTS
IS DIT EEN VIDEOCLIP
PROCEED, 2000

IS THIS
DEPT
----------------

RIGHT
IS THIS A VIDEO CLIP
PROCEED, 2000

FURTHER READING ON PAGE 98-99.

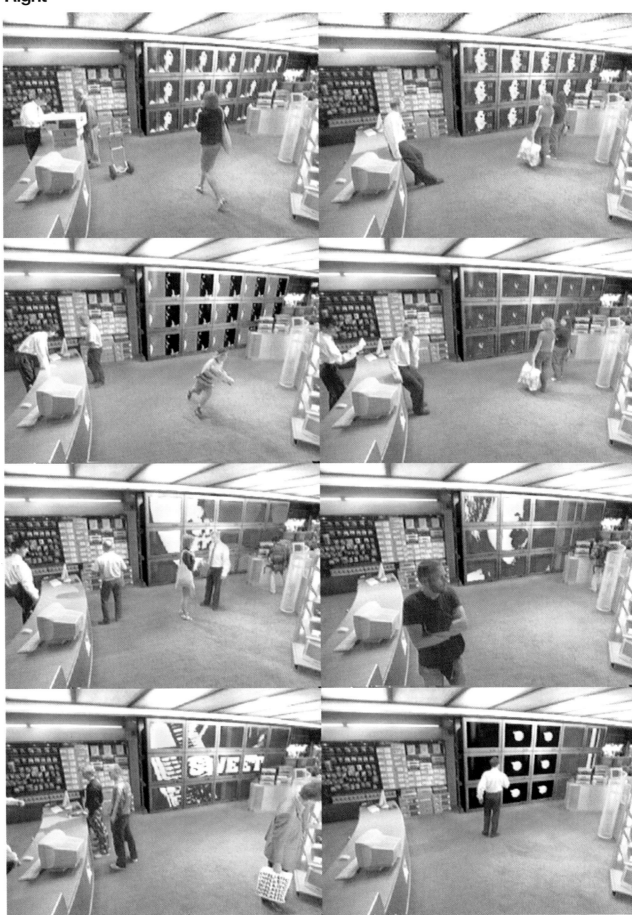

**This is For Real**

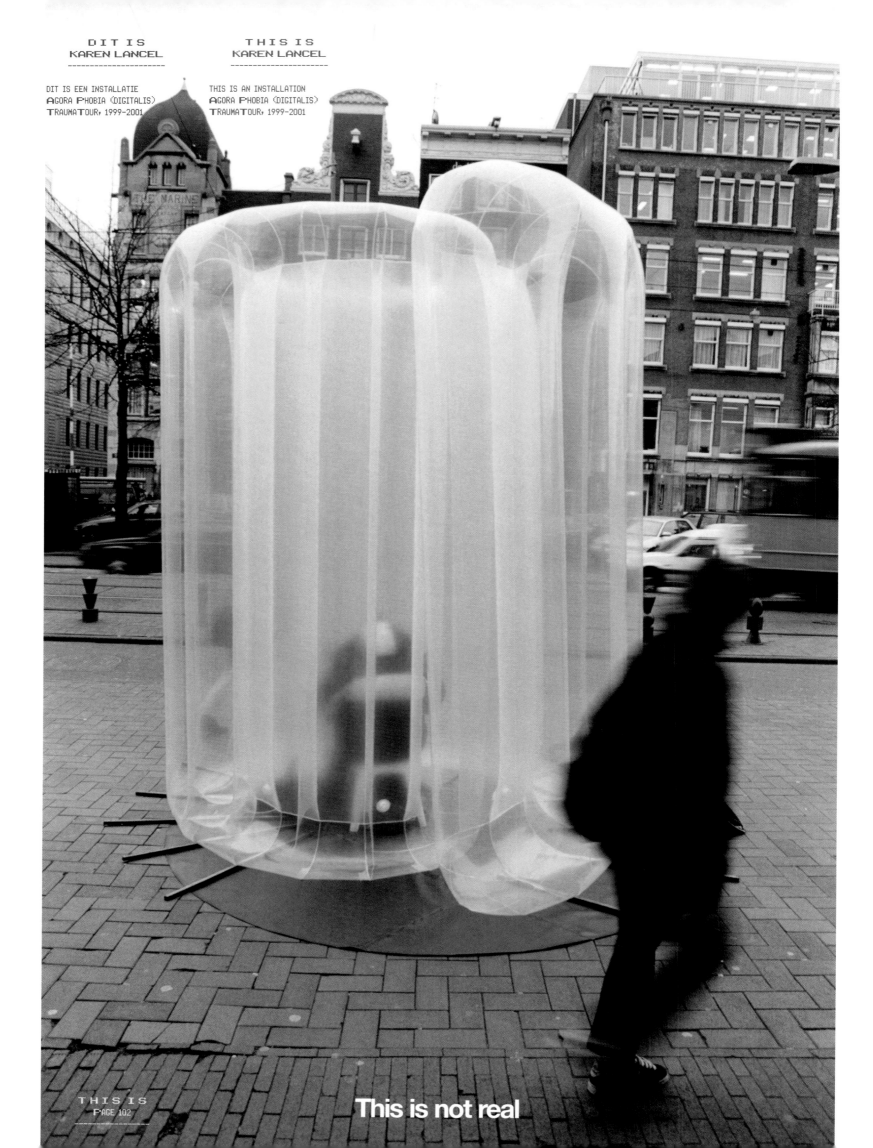

DIT IS
KAREN LANCEL
--------------------

THIS IS
KAREN LANCEL
--------------------

DIT IS EEN INSTALLATIE
AGORA PHOBIA (DIGITALIS)
TRAUMATOUR, 1999-2001

THIS IS AN INSTALLATION
AGORA PHOBIA (DIGITALIS)
TRAUMATOUR, 1999-2001

**This is not real**

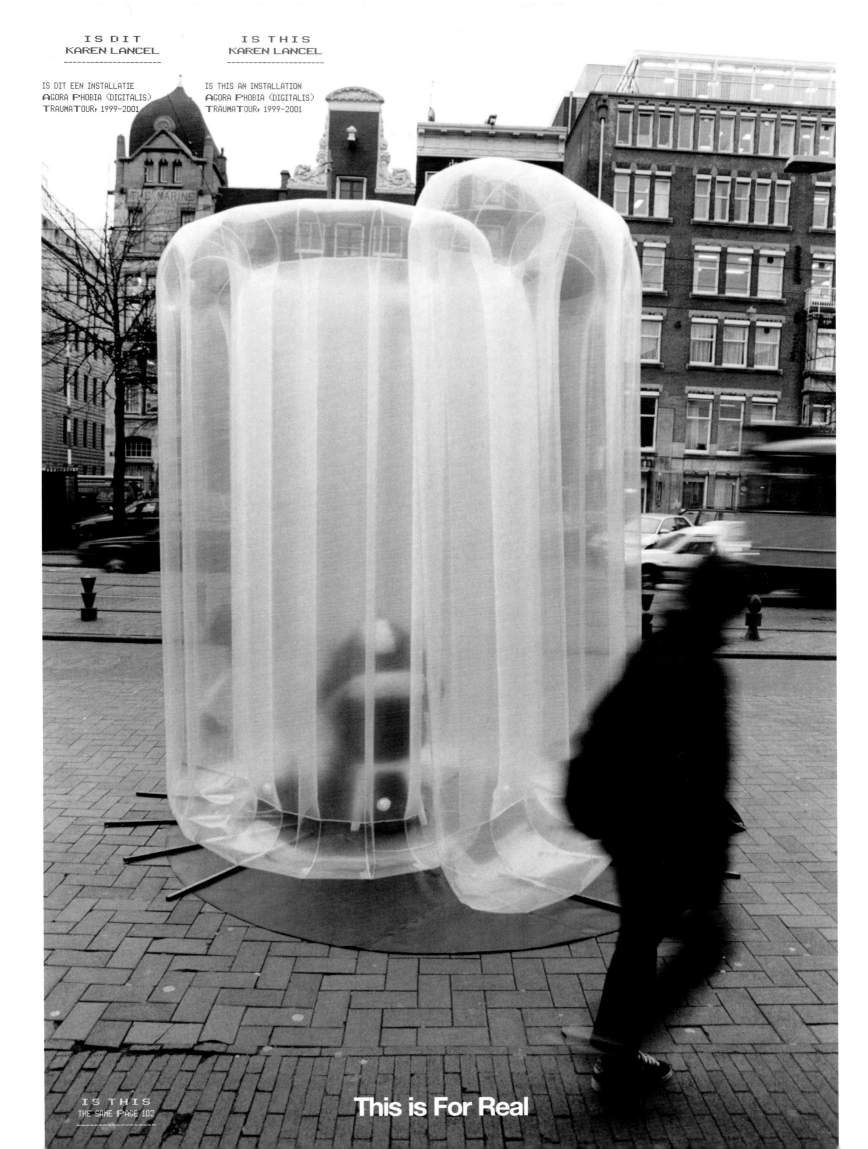

IS DIT
KAREN LANCEL
------------------------

IS DIT EEN INSTALLATIE
AGORA PHOBIA (DIGITALIS)
TRAUMATOUR, 1999-2001

IS THIS
KAREN LANCEL
------------------------

IS THIS AN INSTALLATION
AGORA PHOBIA (DIGITALIS)
TRAUMATOUR, 1999-2001

IS THIS
THE SAME PAGE 102
-----------

**This is For Real**

## Top

WTP:
FIRST
SHALL B
LAST

rules: www.want-to-play.com

75cpm

‹‹ **0909-GSMGAME** ››

---

## Bottom

```
                boolean         NoWait;
                word            PrintX,PrintY;
                word            WindowX,WindowY,WindowW,WindowH;
//      internal variables
#define ConfigVersion   1
static  char            *ParmStringsÄÜ = ä"TEDLEVEL","NOWAIT"Ü,
                        *ParmStrings2ÄÜ = ä"COMP","NOCOM
static  boolean         US¯Started;

                boolean         Button0,Button1,
                                CursorBad;
                int             CursorX,CursorY;

                void            (*USL¯MeasureString)(char far *,word *,w
                                (*USL¯DrawString)(char far *) =

                SaveGame        GamesÄMaxSaveGamesÜ;
                HighScore       ScoresÄMaxScoresÜ =
                                ä
".  .  .  .  .  .  .  .  .  .  .  .";modf   ä".  .  .  .  .  .  .  .  .  .  .  .  .",1000,1ü,
".  .  .  .  .  .  .  .  .  .  .  .";modf   ä".  .  .  .  .  .  .  .  .  .  .  .  .",1000,1ü,
".  .  .  .  .  .  .  .  .  .  .  .";modf   ä".  .  .  .  .  .  .  .  .  .  .  .  .",1000,1ü,
".  .  .  .  .  .  .  .  .  .  .  .";modf   ä".  .  .  .  .  .  .  .  .  .  .  .  .",1000,1ü,
".  .  .  .  .  .  .  .  .  .  .  .";modf   ä".  .  .  .  .  .  .  .  .  .  .  .  .",1000,1ü,
".  .  .  .  .  .  .  .  .  .  .  .";modf   ä".  .  .  .  .  .  .  .  .  .  .  .  .",1000,1ü,
".  .  .  .  .  .  .  .  .  .  .  .";modf   ä".  .  .  .  .  .  .  .  .  .  .  .  .",1000,1ü,
                                            ü;
        c = peekb(0x40,0x49);       // Get the current screen mode
        if ((c  4) öö (c == 7))
                goto oh¯kill¯me;

        // DEBUG - handle screen cleanup
```

## This is fiction

BOVEN
IS DIT EEN SPEL
**WTP GSM GAME, 2000**

IS THIS
KKEP
-----------------

TOP
IS THIS A GAME
**WTP GSM GAME, 2000**

## Top

## Bottom

ONDER
IS DIT EEN WEBSITE
HTTP://SOD.JODI.ORG
1999

IS THIS
JODI
-----------------

BOTTOM
IS THIS A WEBSITE
HTTP://SOD.JODI.ORG
1999

**Is this For Real**

# This is a test

## Seek the differences

THAT WANTS TO ADDRESS THE
SIMILARITIES BETWEEN TWO
COMPLETELY IDENTICAL SITUATIONS

# This is a test

## Seek the differences

# Dit is For Real

## Fow Pyng Hu

De films van Fow Pyng Hu laten een wereld zien waarin de alledaagsheid zo is uitvergroot, dat het leven een absurde wending krijgt. Het is weliswaar de alledaagsheid van een andere cultuur, maar een discussie over multiculturaliteit is hier niet aan de orde. Het is een gegeven dat Hu in zijn films gebruikt, zonder zich te verliezen in politiek 'correcte' spelletjes. In zijn werk *Atomic Boy* verorbert een Aziatisch jongetje, zichtbaar met smaak, een hele maaltijd. Stoïcijns eet hij door, niets kan hem afleiden van zijn maaltijd. Op de achtergrond speelt zijn zusje een spelletje en staat de televisie aan. Na het eten wordt er geschommeld. Een scène waarin zo weinig gebeurt dat er alle aandacht is voor details, zoals het interieur en hoe het jongetje het eten met stokjes naar zijn mond brengt. In *Cola Lovers* wordt het drinken van een frisdrank eveneens verheven tot een ritueel; een simpele handeling wordt een 'overbelichte' werkelijkheid.

## A.P. Komen & Karen Murphy

Is het exhibitionistische gedrag dat mensen vertonen zodra er een camera op hen is gericht nu hun werkelijkheid of maakt het aanwezig zijn van een camera hun leven boeiende fictie. Een vraag die moeilijk is te beantwoorden. Komen en Murphy spelen met hun foto's en videowerken in op deze vraag. Waar begint het één en waar eindigt het ander. Hoe breng je de tactieken van de media in beeld en hoe laat je de toeschouwer bewust worden van de codes die hun werkelijkheid lijken te bepalen. Door intermenselijke relaties op clichématige wijze te presenteren, doorspekt met oneliners, proberen Komen en Murphy hierop in te haken. Het autobiografische aspect, dat onmiskenbaar in hun werk zit, zorgt ervoor dat de scheiding tussen werkelijkheid en fictie moeilijk te maken is. Misschien is het leven ook wel één grote soap... In *For Real* presenteren zij de video-installatie *Love Bites* (1998). De video bestaat uit negen korte scènes die over de verschillende fases van een liefdesrelatie gaan; van eerste afspraakje tot samenwonen, van overspel tot het uit elkaar gaan. De hoofdrollen worden gespeeld door de kunstenaars, maar de stemmen die we horen zijn afkomstig uit verschillende soapseries en tv-films, zoals *Eastenders* en *In Your Dreams*.

## Mayumi Nakazaki

'The motivation of my work, either video or painting, is to combine different elements, create contradiction and put this into one balanced piece.' Een goed voorbeeld van deze werkwijze is Nakazaki's film *Sushi's World*, een multiculturele komedie. In deze film zien we een vreemde mengeling van identiteiten en culturen en van verschillende filmstijlen. Het verhaal, bedacht door een Japanse, speelt zich af in Nederland en de hoofdrolspelers zijn afkomstig uit een Afrikaans migrantengezin. Nakazaki brengt met een absurde plot de verschillen tussen Oost en West en tussen man en vrouw aan het licht. Zij maakt gebruik van culturele clichés, maar doet dit op een humoristische manier, waardoor de film op geen enkel moment moralistisch wordt. In filmstijl worden realistische scènes afgewisseld door extreem kunstmatige scènes. Ook in haar laatste film *Out of Sight*, die tot stand kwam dankzij de René Coelhoprijs (1999), staan aspecten als cultuur en identiteit centraal. Het werk is een combinatie van documentaire en fictie, met als thema de zoektocht naar een eigen identiteit. Nakazaki werkt momenteel ook aan een serie schilderijen met de titel *Arcadia*.

## Barbara Visser

*Philippa* is een videowerk dat oorspronkelijk werd gemaakt voor Museum van Loon in Amsterdam in het kader van de tentoonstelling *Roommates* (1998); nu is het te zien in het *For Real*-filmprogramma. De video is gebaseerd op de drie 'gezichten' van de dochter des huizes, Philippa van Loon, die tevens de hoofdrol vervult. Visser laat zien dat Van Loon het vermogen heeft, behorend bij de aristocratisch klasse, om in alle omstandigheden zich de juiste houding – en het juiste gezicht – aan te meten. Dit vermogen is een vereiste voor de aristocratie, maar raakt tevens aan een universeel mechanisme van de mens, namelijk het aanpassen aan wisselende omstandigheden in het dagelijkse leven. Het onderzoek naar de grens van waar het 'echte' leven overgaat in fictie loopt als een rode draad door het werk van Visser. Dit geldt in zekere zin ook voor de fotoserie *Detitled*. Hierin zijn designklassiekers van hun functie beroofd doordat ze zwaar zijn toegetakeld. Met deze foto's ontmaskert Visser enerzijds het designfetisjisme, maar anderzijds blijft door de kracht van de ontwerpen de status ervan voelbaar.

## Dit is fictie

# This is fiction

### Fow Pyng Hu

Fow Pyng Hu's films depict a world in which the commonplace is so enlarged that life is given an absurd twist. Although this commonplace element is a depiction of a different culture, multiculturalism is not a point of discussion here. It is a theme that Hu uses in his films without engaging in politically 'correct' games. In his work *Atomic Boy* an Asiatic youngster consumes an entire meal with great visible relish. He continues eating stoically, nothing distracts him from his meal. In the background his sister plays a game and the television is on. After the meal a turn on the swing. A scene in which so little takes place that all attention is drawn to the detail, such as the interior and how the youngster brings the food to his mouth with the chopsticks. In *Cola Lovers*, too, drinking a soft drink is elevated into a kind of ritual; a simple action becomes an 'over-exposed' reality.

### A.P. Komen & Karen Murphy

Is the exhibitionistic behaviour which people demonstrate as soon as a camera is focused on them actually their reality – or does the presence of a camera make their life a fascinating fiction. A question which is difficult to fathom. Komen's & Murphy's photographs and videos explore this question. Where does the one begin and the other end? How do you depict the tactics of the media and how do you make the spectators conscious of the codes which seem to determine their reality? By presenting interpersonal relationships in cliché form, punctuated with one-liners, they endeavour to zero in on this. The autobiographical aspect which is unmistakably rooted in their work means that it is difficult to draw a distinction between reality and fiction. Perhaps life, too, is one big soap opera... In *For Real* they present the video installation composition *Love Bites* (1998). The video comprises nine short scenes that relate to the various phases of a love affair; from the first date to living together, from adultery to splitting up. The leading roles are played by the artists themselves but the voices that we hear are from various soap operas and TV films, such as *Eastenders* and *In Your Dreams*.

### Mayumi Nakazaki

"The motivation of my work, either video or painting, is to combine different elements, create contradiction and put this into one balanced piece." A good example of this approach is Nakazaki's film *Sushi's World*, a multicultural comedy. In this film we see a strange mix of identities and cultures and of different film styles. The story, devised by a Japanese, is set in the Netherlands and the leading actors come from an African immigrant family. With an absurd plot Nakazaki uncovers the differences between East and West and those between man and woman. She exploits cultural clichés, but does so in a humoristic way so that the film has no moral undertone. As regards film style, realistic scenes are alternated with extremely artificial ones. In her latest film, *Out of Sight*, which came about thanks to the René Coelho prize (1999), the focus is also on aspects such as culture and identity. The work is a combination of documentary and fiction and centres on the search for an individual identity. Nakazaki is currently working on a series of paintings entitled *Arcadia*.

### Barbara Visser

*Philippa* is a video work which was originally made for the Museum van Loon in Amsterdam within the framework of the contemporary art exhibition *Roommates* (1998); it can now be seen in the *For Real* film programme. It is based on the three 'faces' of the daughter of the house, Philippa van Loon, who also played the leading role. Visser demonstrates that Van Loon, as a member of this aristocratic class, has the ability to assume the correct attitude – and the right expression – for every occasion. This wealth is a prerequisite for the aristocracy, but it also touches a universal mechanism of mankind, namely adapting to changing circumstances in daily life. Exploration of the borderline where 'real' life converts to fiction is a leitmotif in Visser's work. This also applies to a certain extent to the photograph series *Detitled*. Here, design classics are robbed of their function because they are heavily brutalized. With these photographs Visser shows the unmasking of a design fetishism on the one hand, whilst retaining the tangibility of their status through the force of the designs.

## This is For Real

BOVEN, LINKS ONDER, RECHTS ONDER
DIT ZIJN VIDEOSTILLS
PHILIPPA, 1998

TOP, BOTTOM LEFT, BOTTOM RIGHT
THESE ARE VIDEO STILLS
PHILIPPA, 1998

## Top

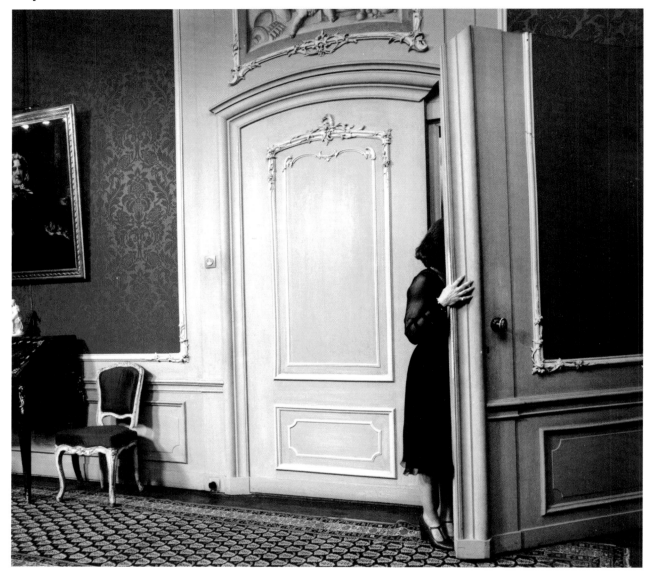

FURTHER READING ON PAGE 108-109.

## Bottom left

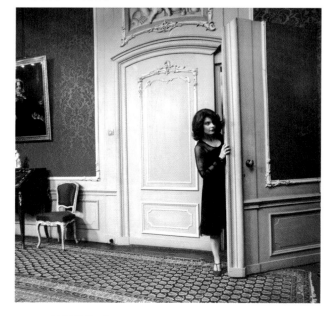

## Bottom right

# This is fiction

BOVEN, LINKS ONDER, RECHTS ONDER
DIT ZIJN VIDEOSTILLS
PHILIPPA, 1998

TOP, BOTTOM LEFT, BOTTOM RIGHT
THESE ARE VIDEO STILLS
PHILIPPA, 1998

## Top

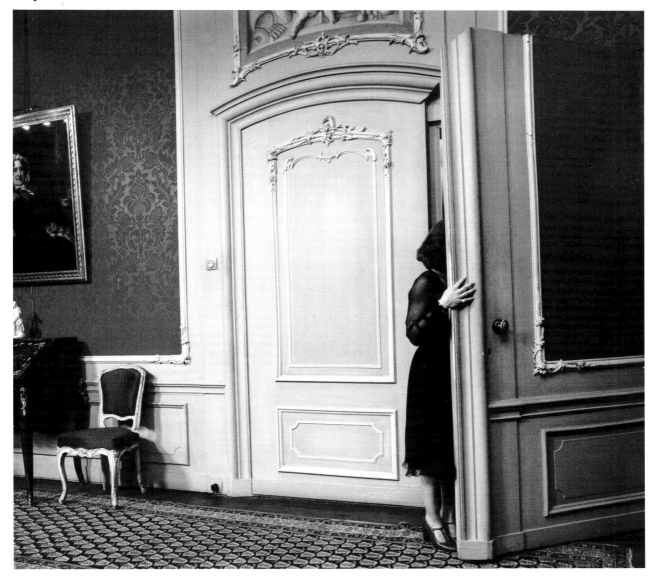

---------- -- -------- --------
---------- ---------- - -------
---------- - ---- ------- ------
------- - --------- --- ------
---------- ------------------
-----------...- -----------------
------------------- -----------
----------- ----- -----------
---------------- ----------
----------------- -------- --.-------
--------- ------------ --.-------
---------- --------- --------
--- ------ ---------- ---.-
-------------------.----------
--------------- ------------
--------------- -- --.-
---------------- ------------
---------- ---- -------------

FURTHER READING ON PAGE 108-109.

## Bottom left

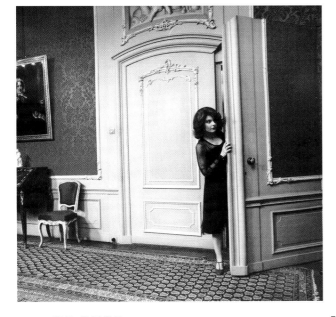

## Bottom right

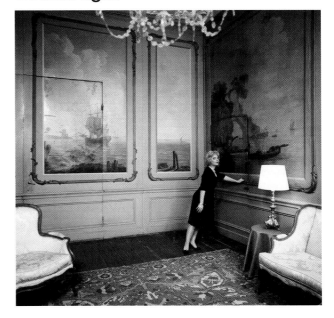

## Is this For Real

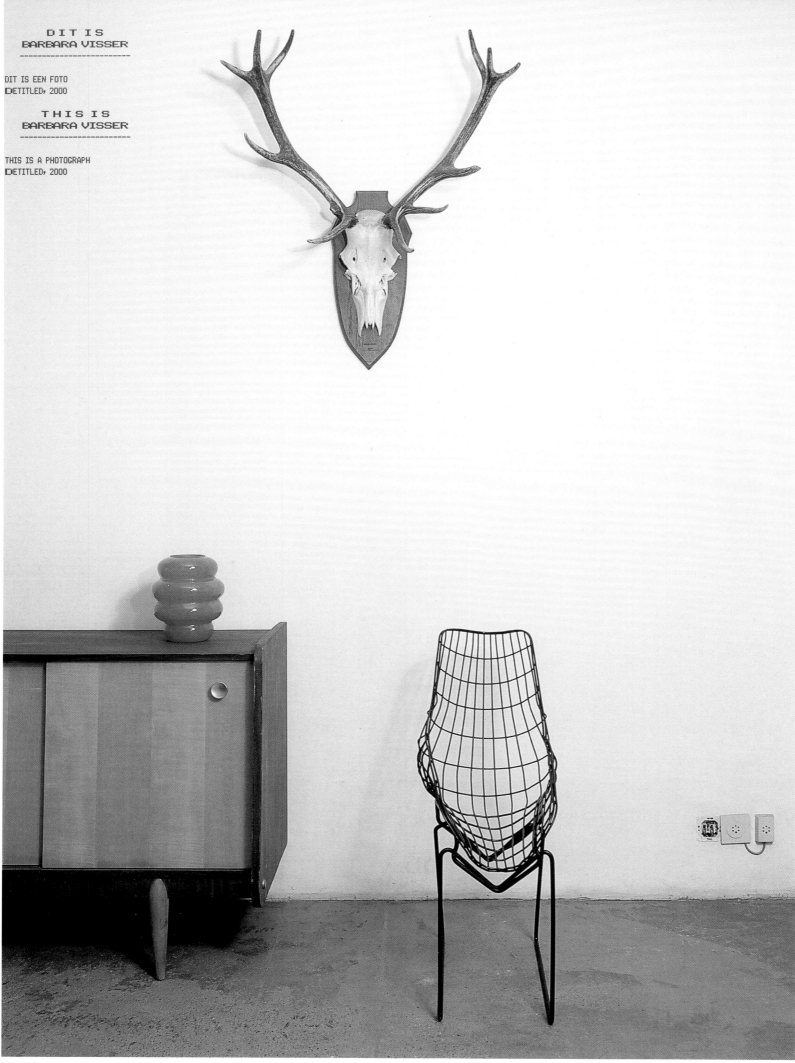

DIT IS
BARBARA VISSER
-------------------------

DIT IS EEN FOTO
[DETITLED, 2000

THIS IS
BARBARA VISSER
-------------------------

THIS IS A PHOTOGRAPH
[DETITLED, 2000

DIT IS
BARBARA VISSER
-------------------------

PT-C/19992510/FT/L/c

Is this fiction

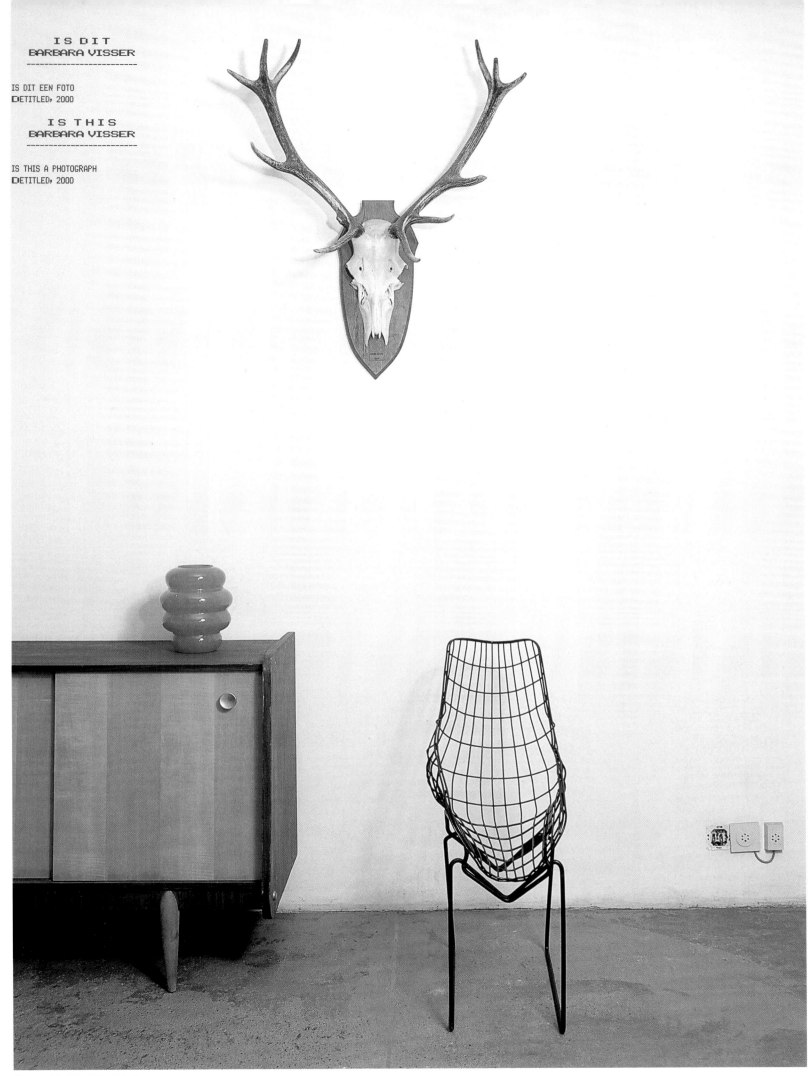

IS DIT
BARBARA VISSER
------------------------

IS DIT EEN FOTO
[D]ETITLED, 2000

IS THIS
BARBARA VISSER
------------------------

IS THIS A PHOTOGRAPH
[D]ETITLED, 2000

PT-C/19992510/FT/L/c

**Is this For Real**

D I T   I S
FOW PYNG HU
---------------------

T H I S   I S
FOW PYNG HU
---------------------

D I T   I S
MAYUMI NAKAZAKI
-------------------------------

T H I S   I S
MAYUMI NAKAZAKI
-------------------------------

BOVEN
DIT IS EEN FILMSTILL
COLA LOVERS, 1995

TOP
THIS IS A FILM STILL
COLA LOVERS, 1995

ONDER
DIT IS EEN FILMSTILL
SUSHI'S WORLD, 1999

BOTTOM
THIS IS A FILM STILL
SUCHI'S WORLD, 1999

**Top**

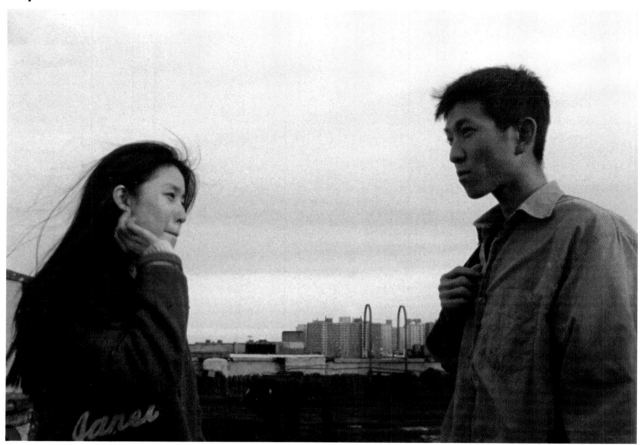

**Bottom**

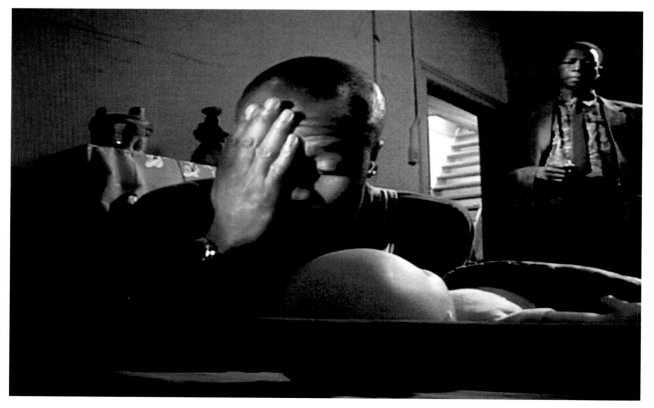

FURTHER READING ON PAGE 108-109.

**Is this fiction**

**Top**

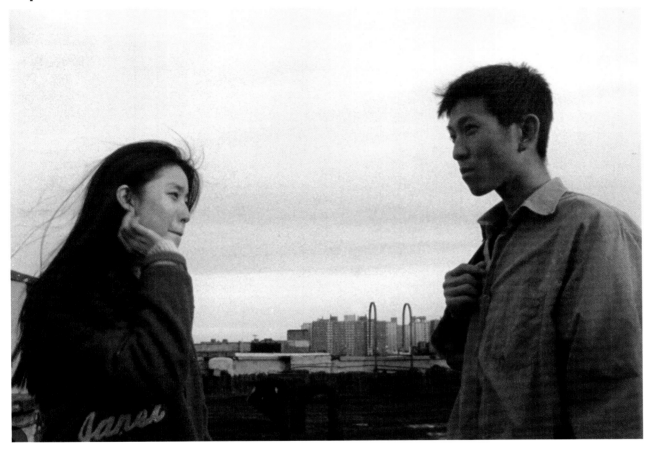

**Bottom**

FURTHER READING ON PAGE 108-109.

IS THIS
THE SAME PAGE 114
--------------------

**This is For Real**

DIT IS
FOW PYNG HU
--------------------

THIS IS
FOW PYNG HU
--------------------

DIT IS
A.P. KOMEN &
KAREN MURPHY
----------------------

THIS IS
A.P. KOMEN &
KAREN MURPHY
----------------------

BOVEN
DIT IS EEN FILMSTILL
COLA LOVERS, 1995

TOP
THIS IS A FILM STILL
COLA LOVERS, 1995

ONDER
DIT IS EEN VIDEOSTLL
A SOFT WHISPER, 1999

BOTTOM
THIS IS A VIDEO STILL
A SOFT WHISPER, 1999

**Top**

**Bottom**

It's me, don't put it down. Please, don't put it down.
I haven't had a drink for two days.

**This is fiction**

IS DIT
FOW PYNG HU
--------------------

IS THIS
FOW PYNG HU
--------------------

IS DIT
A.P. KOMEN &
KAREN MURPHY
--------------------

IS THIS
A.P. KOMEN &
KAREN MURPHY
--------------------

BOVEN
IS DIT EEN FILMSTILL
COLA LOVERS, 1995

TOP
IS THIS A FILM STILL
COLA LOVERS, 1995

ONDER
IS DIT EEN VIDEOSTILL
A SOFT WHISPER, 1999

BOTTOM
IS THIS A VIDEO STILL
A SOFT WHISPER, 1999

## Top

## Bottom

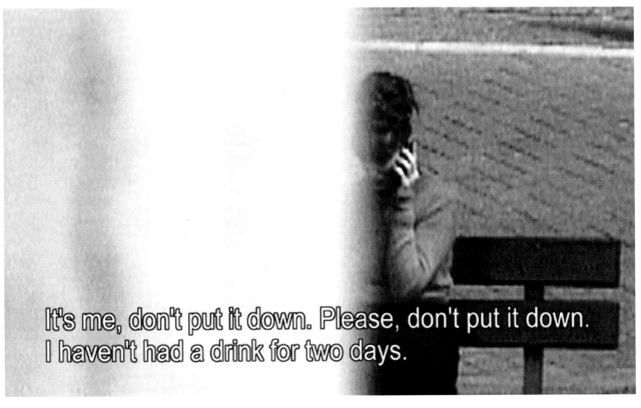

It's me, don't put it down. Please, don't put it down.
I haven't had a drink for two days.

**Is this For Real**

# This is a test

**yours truly,**

## Seek the differences

# Is this a test

**yours untruly,**

## Is this a test

**Seek the differences**

<div style="columns: 5">

**T H I S   I S**
## HANS AARSMAN
------------------------

AMSTERDAM, THE NETHERLANDS,
1951

### EDUCATION

DUTCH LANGUAGE & LITERATURE

### SOLO EXHIBITIONS

1996
DE AARSMANCOLLECTIE, NIELS

1993
AARSMAN AMSTERDAM,
STEDELIJK MUSEUM AMSTERDAM

1992
CENTER FOR PHOTOGRAPHY,
HOUSTON

1989
STÄDTISCHE GALERIE NORDHORN
HOLLANDSE TAFERELEN,
STEDELIJK MUSEUM AMSTERDAM

### GROUP EXHIBITIONS

2000
ART & PROJECT,
WITH EMO VERKERK
HOLLAND-BELGIË/BELGIË-
HOLLAND, NFI, ROTTERDAM/
OUDE SINT JAN, BRUGES

1999
SHIFTING VIEWS,
STEDELIJK MUSEUM AMSTERDAM

1997
EUROPA 25,
STEDELIJK MUSEUM AMSTERDAM

1996
100 X FOTO - HONDERD FOTO'S
UIT DE COLLECTIE,
STEDELIJK MUSEUM AMSTERDAM
NEVER WALK ALONE,
PHOTOGRAPHERS GALLERY,
LONDON

1995
DE CONCURRENTEN, FOTOMANIA
NOGAL ONFATSOENLIJK, MAAR ZEKER
VERLEIDELIJK,
FOTOMUSEUM, ANTWERP

1994
IK EN DE ANDER,
BEURS VAN BERLAGE, AMSTERDAM
LET'S FACE REALITY,
DBS, ANTWERP

---

**T H I S   I S**
## ANGELICA BARZ
------------------------

KAISERSLAUTERN, GERMANY, 1961

### EDUCATION

1995-1997
GERRIT RIETVELD ACADEMIE,
AMSTERDAM

### SOLO EXHIBITIONS

1998-1999
AUSSTELLUNGSRAUM JÜRGEN BAHR,
COLOGNE

### GROUP EXHIBITIONS

1998
NIEUWE OOGST, AMERSFOORT

1998
FOYER THEATER RIGIBLICK,
ZÜRICH

---

**T H I S   I S**
## LONNIE
## VAN BRUMMELEN
------------------------

SOEST, THE NETHERLANDS, 1969

### EDUCATION

1998-1999
RIJKSAKADEMIE VAN BEELDENDE
KUNSTEN, AMSTERDAM

1994-1996
PHILOSOPHY, UNIVERSITEIT VAN
AMSTERDAM

1987-1993
GERRIT RIETVELD ACADEMIE,
AMSTERDAM

### SOLO EXHIBITIONS

1999
LICHT EN DINGEN,
PARAPLUFABRIEK NIJMEGEN

1995
SURVEYING THE PLAIN,
DE GARAGE, HOORN

1993
BEZITTINGEN 1990-1993,
DE BANK, ENSCHEDE

### GROUP EXHIBITIONS

2000
SWEET 'N LOW, NEW YORK
I HATE NY, LONDON
ACCADEMIA DI BELLE ARTI DI
BRERA/GALLERIA STUDIO CASOLI,
MILAN

1999-2000
TOONBOS, STICHTING KUNST
MONDIAAL, TILBURG

1998
KONINKLIJKE SUBSIDIE VOOR DE
SCHILDERKUNST,
PALEIS OP DE DAM, AMSTERDAM

1998
DE STAD IN DE KAMER,
JAN CUNEN MUSEUM, OSS
SOFTSCULPTURES EN
ZWEEFMEISJES,
COKKIE SNOEI, ROTTERDAM
SUMMER OF '96,
VRIESHUIS AMERIKA, AMSTERDAM
PILOT,
STICHTING STEYN, HAARLEM

1996
STILL,
STICHTING STEYN, AMSTERDAM

1995
DE BEZETTE STAD, AMSTERDAMS
HISTORISCH MUSEUM, AMSTERDAM

1994
GESAMMELTES,
RATHAUS TEMPELHOF, BERLIN

---

**T H I S   I S**
## CHIKO & TOKO
## PROJECT
----------------------

TOMOKO TAKE
OSAKA, JAPAN, 1970

### EDUCATION

1997-1998
RIJKSAKADEMIE VAN BEELDENDE
KUNSTEN, AMSTERDAM

1994-1996
KYOTO CITY UNIVERSITY OF
ARTS, KYOTO

1989-1994
OSAKA UNIVERSITY OF ARTS,
OSAKA

CHIKAKO WATANABE
AICHI, JAPAN, 1969

### EDUCATION

1995-1998
SANDBERG INSTITUUT, AMSTERDAM

1988-1994
KYOTO CITY UNIVERSITY OF
ARTS, JAPAN

### SOLO EXHIBITIONS

2000
CHIKO & TOKO COOKING!,
STEDELIJK MUSEUM BUREAU
AMSTERDAM

### GROUP EXHIBITIONS

2000
IDEAS FOR LIVING/II,
DE PAVILJOENS, ALMERE
CONTINENTAL SHIFT, CITY LIBRARY,
AACHEN

1999
IN DE BAN VAN DE RING,
PROVINCIALE BIBLIOTHEEK
LIMBURG/NIPPON CENTRE, HASSELT
DE TOEKOMST DIE ONS TOEKOMT,
10 JAAR FONDS BKVB,
AMSTERDAM
IDEAS FOR LIVING, GALERIE
MICHELINE SZWAJCER, ANTWERP

1998
OPEN ATELIERS,
RIJKSAKADEMIE, AMSTERDAM

---

**T H I S   I S**
## DEPT
---------

### SOLO EXHIBITIONS

1999
FUSION ATTACK, MU
ART FOUNDATION, EINDHOVEN

### GROUP EXHIBITIONS

2000
DUTCH DESIGN EXPOSITION,
BRNO BIENALE, BRNO

1999
MOOI MAAR GOED, STEDELIJK
MUSEUM AMSTERDAM
MODES D'EMPLOI, FONDS VAN
BEELDENDE KUNSTEN, AMSTERDAM
SAVE MY SOUL -
HOLLAND INTERNATIONAL,
GALLERY DE PAREL, AMSTERDAM

1998
DO NORMAL, MOMA,
SAN FRANCISCO
DUTCH DESIGN
DEAD/HOLLAND INTERNATIONAL,
GALLERY LACE,
LOS ANGELES/GALLERY MAMA,
ROTTERDAM

</div>

## This is For Real

## THIS IS
### ELSPETH DIEDERIX
------------------------

NAIROBI, KENIA

EDUCATION

1998
RIJKSAKADEMIE VAN BEELDENDE
KUNSTEN, AMSTERDAM
GERRIT RIETVELD ACADEMIE,
AMSTERDAM

SOLO EXHIBITIONS

1999
GALERIE PENNINGS, EINDHOVEN

1997
HET LANGHUIS, ZWOLLE

1996
HTTP://WWW.DESK.NL/~FABRIEK/ROOM
KAZAH, UTRECHT

GROUP EXHIBITIONS

1997
WETERING GALERIE, AMSTERDAM
UITGELICHT 2,
KUNSTRAI, AMSTERDAM
LANDSCHAP, GALERIE MADE IN
HEAVEN, UTRECHT
HOOGHUIS, ARNHEM

1996
JAARVERSLAG,
DE FABRIEK, EINDHOVEN
PILOT,
STICHTING STEYN, HAARLEM
GALERIE MAURITS VAN DE LAAR,
THE HAGUE

1995
THREE FLOORS, SMART PROJECT
SPACE, AMSTERDAM
DE COLLEGA'S,
DE FABRIEK, EINDHOVEN
BY THE WAY ARE YOU CONNECTABLE?,
CHASSÉ TERREIN, BREDA
START, GALERIE FONS
WELTERS/GALERIE ASSELIJN,
AMSTERDAM

## THIS IS
### MESCHAC GABA
----------------------

COTONOU, BENIN, 1961

EDUCATION

RIJKSAKADEMIE VAN BEELDENDE
KUNSTEN, AMSTERDAM

SOLO EXHIBITIONS

1999
FIRST OUTLINES OF THE MUSEUM
OF CONTEMPORARY AFRICAN ART,
PRATERINSEL, MUNICH

GROUP EXHIBITIONS

2000
WORTHLESS INVALUABLE, MODERNA
GALERIJA, LJUBLJANA, SLOVENIA
AFRICAN CONTEMPORARY ART
MUSEUM, S.M.A.K., GHENT
NO TITLE, GALERIE LUMEN
TRAVO, AMSTERDAM
SPIELREGELN
GALERIE GEBAUER, BERLIN
CONTINENTAL SHIFT
BONNEFANTENMUSEUM, MAASTRICHT
LA CASA DI..., FONDAZIONE
PISTOLETTO, BIELLA

1999-2000
MIRROR'S EDGE, BILDMUSEET,
UMEA/VANCOUVER ART GALLERY,
VANCOUVER/CASTELLO DI RIVOLI,
TURIN/TRAMWAY, GLASGOW
SOUTH MEETS WEST, NATIONAL
MUSEUM, ACCRA/KUNSTHALLE
BERN

1999
UNLIMITED, NL-2
DE APPEL, AMSTERDAM
TROUBLE SPOT.PAINTING
MUHKA, ANTWERP

## THIS IS
### ANDRE HOMAN
----------------------

SURABAYA, INDONESIA, 1964

EDUCATION

1996-1998
ST. JOOST ACADEMIE, BREDA

1991-1996
GERRIT RIETVELD ACADEMIE,
AMSTERDAM

GROUP EXHIBITIONS

1999
HET MOMENT VAN STILTE,
SYNAGOGE, GRONINGEN
HOTEL SUPERNOVA II: UNTRUE
STORIES, AMSTERDAM
MOVEMENT,
GALERIE DE GANG, AMSTERDAM

1998
CLOSE ENCOUNTERS, AMSTERDAMS
CENTRUM VOOR FOTOGRAFIE,
AMSTERDAM
POST-ST. JOOST, LOKAAL 01,
BREDA

## THIS IS
### FOW PYNG HU
----------------------

EINDHOVEN, THE NETHERLANDS,
1970

EDUCATION

1991-1996
GERRIT RIETVELD ACADEMIE,
AMSTERDAM

EXHIBITIONS/
SCREENINGS

2000
UN CERTAIN REGARD, FESTIVAL
INTERNATIONAL DU FILM CANNES/
INTERNATIONAAL FILM FESTIVAL
ROTTERDAM

1999
UITGELICHT 3, KUNSTRAI
AMSTERDAM
CINEMA DE BALIE, AMSTERDAM

1998
ASIAN AMERICAN INTERNATIONAL
FILMFESTIVAL, NEW YORK

1997
GALERIE BEAM, NIJMEGEN
WORLD WIDE VIDEO FESTIVAL,
STEDELIJK MUSEUM BUREAU
AMSTERDAM
UITGELICHT 2, KUNSTRAI
AMSTERDAM
IMAGE FORUM FESTIVAL, TOKYO

1996
NEDERLANDSE FILMDAGEN, UTRECHT
ASIAN AMERICAN INTERNATIONAL
FILMFESTIVAL, NEW YORK

1995
NEW YORK INTERNATIONAL VIDEO
FESTIVAL

## THIS IS
### JODI
--------

WWW.JODI.ORG

SOLO EXHIBITIONS

QUADRUM LISBOA
WWW.RISCO.PT/QUADRUM
MU, DE WITTE DAME EINDHOVEN
WWW.MU.NL

GROUP EXHIBITIONS

PLAY-USE, WITTE DE WITH
WWW.WDW.NL
PREMIO MICHETTI,
PALAZZO SAN DOMENICO
WWW.MICHETTI.ORG
CRACKING THE MAZE, SWITCH
SWITCH.SJSU.EDU/CRACKINGTHEMAZE
SYNWORLD, PUBLIC NETBASE WIEN
SYNWORLD.TO.OR.AT
PERSPECTIVA, KUNSTHALLE
MUCSARNOK BUDAPEST
WWW.C3.HU/PERSPEKTIVA
NET_CONDITION, ZKM KARLSRUHE
WWW.ZKM.DE
CLASSIC SHOW, POSTMASTERS
GALLERY NY
WWW.THING.NET/~POMAGA/
MACCLASSICS
DOCUMENTA X, KASSEL
WWW.DOCUMENTA.DE/DOCUMENTA/DX/

**This is For Real**

## THIS IS ROB JOHANNESMA

GELEEN, THE NETHERLANDS, 1970

EDUCATION

1997-1999
DE ATELIERS, AMSTERDAM

1997
THE CHINATI FOUNDATION, MARFA, TEXAS

1996-1997
THE COOPER UNION, NEW YORK

1993-1997
GERRIT RIETVELD ACADEMIE, AMSTERDAM

SOLO EXHIBITIONS

2000
STEDELIJK MUSEUM BUREAU AMSTERDAM
TEAM GALLERY, NEW YORK

GROUP EXHIBITIONS

2000
STIMULI,
WITTE DE WITH, ROTTERDAM
MUSEO DEL GOLFO, LA SPEZIA
JOANNA KAMM GALERIE, BERLIN
STICHTING KW14,
'S-HERTOGENBOSCH

---

## THIS IS KKEP

SELENE KOLMAN
NIJVERDAL, THE NETHERLANDS, 1966

EDUCATION

1994
PHILOSOPHY,
UNIVERSITEIT VAN AMSTERDAM

1993
KUNSTACADEMIE MINERVA, GRONINGEN

STEF KOLMAN
NIJVERDAL, THE NETHERLANDS, 1967

EDUCATION

1993
ARCHITECTURAL ASSOCIATION, LONDON

1992
AKADEMIE INDUSTRIËLE VORMGEVING, EINDHOVEN

PROJECTS

1999
KKEP ARCHE_VISION,
RIJKSMUSEUM VAN OUDHEDEN, LEIDEN
IMPAKT FESTIVAL, UTRECHT
DUTCH INDIVIDUALS, DESIGN FAIR, MILAN

1998
KKEP DELFTWRAP,
KUNSTESTAFETTE 1998, DELFT
KKEP GREEN GED, YPENBURG
KKEP BILLBOARD-BAR GED, DE APPEL, AMSTERDAM

1997
KKEP GED DÉJÀ-B, ARTI ET AMICITIAE, AMSTERDAM
UITGELICHT 2, KUNSTRAI, AMSTERDAM
KKEP ULTRA GED BAGAGEHAL, AMSTERDAM

1996
GED ON TOUR
DE MELKWEG, AMSTERDAM

---

## THIS IS A.P. KOMEN & KAREN MURPHY

A.P. KOMEN
LEEUWARDEN, THE NETHERLANDS, 1964

EDUCATION

1986-1990
GERRIT RIETVELD ACADEMIE, AMSTERDAM

1993-1994
RIJKSAKADEMIE VAN BEELDENDE KUNSTEN, AMSTERDAM

KAREN MURPHY
WATERFORD, IRELAND, 1968

EDUCATION

1994-1995
RIJKSAKADEMIE VAN BEELDENDE KUNSTEN, AMSTERDAM

1988-1991
CAMBERWELL SCHOOL OF ART, LONDON

GROUP EXHIBITIONS

2000
BLISSFUL ABANDON, SMART PROJECT SPACE, AMSTERDAM
WOULDN'T IT BE NICE, MONTEVIDEO, AMSTERDAM

1999
EXIT, CHISENHALE GALLERY, LONDON
FWD>>OLANDA, PALAZZO DELLE PAPESSE, SIENA
INTERNATIONAL VIDEO ART BIENNIAL, LATVIAN HALL, TORONTO
PARIS PHOTO, CARROUSEL DU LOUVRE, PARIS
WORLD WIDE VIDEO FESTIVAL, STEDELIJK MUSEUM AMSTERDAM
EVERY DAY AND EVERY NIGHT, FLATLAND GALLERY, UTRECHT
IT LOOKS LIKE RAIN, NN12/RCA, LONDON
COME IN AND FIND OUT, PODEWIL, BERLIN
ART CLUB BERLIN, UP & CO, NEW YORK 1998
FINE ARTS MUSEUM, TAIPEI
ICC/NTT, TOKYO
NL, STEDELIJK VAN ABBEMUSEUM, EINDHOVEN
HET EIGEN GEZICHT, MUSEUM BEELDEN AAN ZEE, SCHEVENINGEN

---

## THIS IS GERMAINE KRUIP

CASTRICUM, THE NETHERLANDS, 1970

EDUCATION

2000
RIJKSAKADEMIE VAN BEELDENDE KUNSTEN, AMSTERDAM

1995-1998
DASARTS, AMSTERDAM

1991-1995
HOGESCHOOL VOOR DE KUNSTEN UTRECHT

SOLO EXHIBITIONS

2000
POINT OF VIEW I&II, REUTEN GALERIE, AMSTERDAM

1998
SILENCE/VIOLENCE, REUTEN GALERIE, AMSTERDAM

GROUP EXHIBITIONS

1999
LE SACRE DE PRINTEMPS, SPRINGDANCE, UTRECHT
KUNSTENAARS VAN DE GALERIE, REUTEN GALERIE, AMSTERDAM
PRIX DE ROME 1999, ARTI, AMSTERDAM

1998
LIFTFLITS, KITS & BITS, DE BALIE, AMSTERDAM
CONVERSATION I, STANDPUNTEN, KUNSTHAL, ROTTERDAM
EN PASSANT, VICTORIA THEATER-FESTIVAL, GHENT
CONVERSATION II, STANDPUNTEN II, DE WITTE DAME, EINDHOVEN

---

## THIS IS KAREN LANCEL

KATWIJK AAN ZEE, THE NETHERLANDS, 1970

EDUCATION

1998-2000
DASARTS, AMSTERDAM

1984-1988
GERRIT RIETVELD ACADEMIE, AMSTERDAM

PERFORMANCES/ PROJECTS

2000
STALKSHOW/TRAUMATOUR, DASARTS STALKSHOW 1, NESTHEATERS, AMSTERDAM
AGORA PHOBIA (DIGITALIS) 4/TRAUMATOUR, STEDELIJK MUSEUM AMSTERDAM
AGORA PHOBIA (DIGITALIS) 3/TRAUMATOUR, DE APPEL, AMSTERDAM

1999
BLACK BOX/WHITE CUBE, REMBRANDT VAN RIJN GALLERY/MARKETTHEATRE/ LABORATORY, JOHANNESBURG
NEW MEDIA TESTLAB MANIFESTATION WE PROUDLY PRESENT, NESTHEATERS EN DASARTS, AMSTERDAM
AGORA PHOBIA (DIGITALIS) 1/TRAUMATOUR, NESTHEATERS FESTIVAL, AMSTERDAM
AGORA PHOBIA DIGITALIS 2/TRAUMATOUR, MASTER OF ARTS FOR SCENOGRAPHY, UTRECHT

1998
TEMPORARY LIBRARY, GALERIJA UMJETNINA, NATIONAAL MUSEUM ZADAR, CROATIA
WALLPIECE, WALLY, AMSTERDAM/GALLERIE LUTZ FIEBIG, BERLIN

1997
INDIVIDUAL RELIGIOUS ACTS, DE BEGANE GROND, UTRECHT

This is For Real

## THIS IS GABRIËL LESTER

AMSTERDAM, THE NETHERLANDS, 1972

### EDUCATION

1999–2000
RIJKSAKADEMIE VAN BEELDENDE KUNSTEN, AMSTERDAM

1995–1996
ST. LUCAS ACADEMIE, BRUSSELS

1994–1995
ST. JOOST ACADEMIE, BREDA

### GROUP EXHIBITIONS

2000
EXPO 2000, HANOVER
IMPAKT FESTIVAL, UTRECHT
OPEN ATELIERS, RIJKSACADEMIE, AMSTERDAM
HOOGHUIS, ARNHEM
NIGGENDIJKER, GRONINGEN
CBK MARRES, MAASTRICHT –
ACT AGAIN

1999
GALERIE DE PAREL, AMSTERDAM
BABY, AMSTERDAM
MALA LOKA,
LJUBLJANA, SLOVENIA

---

## THIS IS HANS VAN DER MEER

LEIMUIDEN, THE NETHERLANDS, 1955

### EDUCATION

1983–1986
RIJKSAKADEMIE VAN BEELDENDE KUNSTEN, AMSTERDAM

1973–1976
MTS VOOR FOTOGRAFIE, THE HAGUE

### SOLO EXHIBITIONS

2000
HOLLANDSE VELDEN,
FOTOMANIFESTATIE EINDHOVEN

1998
HOLLANDSE VELDEN, NEDERLANDS FOTO INSTITUUT, ROTTERDAM

1995
GEMEENTEMUSEUM HELMOND

1994
RANDSTAD, DIEMEN

1993
BOEKHANDEL DE VERBEELDING, AMSTERDAM

### GROUP EXHIBITIONS

2000
PORTO IN ROTTERDAM,
KUNSTHAL, ROTTERDAM
HOLLAND-BELGIË/BELGIË-HOLLAND,
NFI ROTTERDAM/OUDE SINT JAN, BRUGES
NATIONAL MUSEUM OF KYOTO
EXPO 2000, DUTCH PAVILION, HANOVER

1999
FOTOFESTIVAL, NAARDEN
AMSTERDAMS HISTORISCH MUSEUM, AMSTERDAM

1998
INSTITUT NÉERLANDAIS, PARIS

1996
HET THEATRALE MOMENT,
ELLEBOOGKERK, AMERSFOORT

1995
FOTO'S VOOR DE STAD,
GEMEENTEARCHIEF AMSTERDAM,

1993
RECONSTRUCTIES, NETHERLANDS ARCHITECTURE INSTITUTE, ROTTERDAM

---

## THIS IS MAYUMI NAKAZAKI

FUKUOKA, JAPAN, 1970

### EDUCATION

2000–2001
RIJKSACADEMIE VAN BEELDENDE KUNSTEN, AMSTERDAM

1996–1999
GERRIT RIETVELD ACADEMIE, AMSTERDAM

### EXHIBITIONS/ SCREENINGS

2000
ARTI ET AMICITIAE, AMSTERDAM
NEDERLANDS INSTITUUT VOOR MEDIAKUNST, MONTEVIDEO/TBA, AMSTERDAM
BÜRO FRIEDRICH, BERLIN

1999
OPLEIDINGEN IN HET KADER VAN KUNST, KUNSTKANAAL
RW.NL, AMSTERDAM, DEN HAAG, ROTTERDAM
NEDERLANDS FILM FESTIVAL 1999, UTRECHT
NEDERLANDS FILMMUSEUM, AMSTERDAM

---

## THIS IS LIZA MAY POST

AMSTERDAM, THE NETHERLANDS, 1965

### EDUCATION

1997–1998
P.S.1-STUDIO PROGRAM, NEW YORK

1994–1995
RIJKSACADEMIE, AMSTERDAM

1988–1993
GERRIT RIETVELD ACADEMIE, AMSTERDAM

### SOLO EXHIBITIONS

2000
UNDER, STEDELIJK MUSEUM BUREAU AMSTERDAM

1997
ESPACE JULES VERNE,
BRETIGNY-SUR ORGE

1996
ANTHONY D'OFFAY GALLERY, LONDON
MIGRATEURS, MUSÉE D'ART MODERNE DE LA VILLE DE PARIS

### GROUP EXHIBITIONS

2000
POTENT/PRESENT: SELECTIONS FROM THE VICKY AND KENT LOGAN COLLECTION, CCAC INSTITUTE, SAN FRANCISCO

1999
LIZA MAY POST AND STEPHAN GRIPP, SCHNITT AUSSTELLUNGSRAUM, COLOGNE
VISIONS OF THE BODY: FASHION OR INVISIBLE CORSET, NATIONAL MUSEUM OF MODERN ART, KYOTO & MUSEUM OF CONTEMPORARY ART, TOKYO
17TH WORLD WIDE VIDEO FESTIVAL, STEDELIJK MUSEUM AMSTERDAM

1998
WISH YOU LUCK, MUSEUM OF CONTEMPORARY ART P.S.1, NEW YORK
WHITE NOISE, KUNSTHALLE BERN
GROUP SUMMER SHOW, MARIAN GOODMAN GALLERY, NEW YORK
REMIX, IMAGES PHOTOGRAPHIQUES, MUSÉE DES BEAUX ARTS DE NANTES

1997
BELLADONNA, ICA, LONDON
WOUNDS, BETWEEN DEMOCRACY & REDEMPTION IN CONTEMPORARY ART, MODERNA MUSEET, STOCKHOLM

---

## THIS IS DE RIJKE/DE ROOIJ

JEROEN DE RIJKE
BROUWERSHAVEN, THE NETHERLANDS, 1970

WILLEM DE ROOIJ
BEVERWIJK, THE NETHERLANDS, 1969

### EDUCATION

1997–1998
RIJKSAKADEMIE VAN BEELDENDE KUNSTEN, AMSTERDAM

1990–1995
GERRIT RIETVELD ACADEMIE, AMSTERDAM

### SOLO EXHIBITIONS

2000
KUNSTHAUS GLARUS
ZOMERPRESENTATIES, STEDELIJK VAN ABBEMUSEUM, EINDHOVEN
BANTAR GEBANG, STEDELIJK MUSEUM BUREAU AMSTERDAM

1999
OF THREE MEN, STÄDTISCHES MUSEUM ABTEIBERG, MÖNCHENGLADBACH
GALERIE DANIEL BUCHHOLZ, COLOGNE

### GROUP EXHIBITIONS

2000
NATIONAL MUSEUM OF MODERN ART, KYOTO
ATI-MEMORY, YOKOHAMA MUSEUM OF MODERN ART, YOKOHAMA

1999
TO THE PEOPLE OF THE CITY OF THE EURO, FRANKFURTER KUNSTVEREIN, FRANKFURT AM MAIN
MIN:SEC, KUNSTRAUM INNSBRUCK
L'AUTRE SOMMEIL, MUSÉE D'ART MODERNE DE LA VILLE DE PARIS / ARC, PARIS

1998
SEAMLESS, DE APPEL, AMSTERDAM
MANIFESTA 2, CASINO LUXEMBOURG, LUXEMBOURG
H:MIN:SEC, KÖLNISCHER KUNSTVEREIN, COLOGNE
GROWN IN FROZEN TIME, SHED IM EISENWERK, FRAUENFELD

1997
VERBINDINGEN/JONCTIONS, PALEIS VOOR SCHONE KUNSTEN, BRUSSELS

---

**Is this For Real**

COLOGNE, GERMANY, 1968

EDUCATION

1999
RIJKSAKADEMIE VAN BEELDENDE
KUNSTEN, AMSTERDAM

1995-1996
GERRIT RIETVELD ACADEMIE,
AMSTERDAM

1993-1994
HOCHSCHULE DER BILDENDEN
KUNSTE, HAMBURG

GROUP EXHIBITIONS

2000
FRANKFURTER KUNSTVEREIN,
FRANKFURT
WITTE DE WITH, ROTTERDAM
HOOGHUIS, ARNHEM
ART FRANKFURT
W 139, AMSTERDAM

1999
KEIZERSGRACHT 107, AMSTERDAM
FESTIVAL INTERNATIONAL DE
PHOTOGRAPHIE ACTUELLE, BRUSSELS
DE BEGANE GROND, UTRECHT
NIGGENDIJKER, GRONINGEN

1998
BLOOM GALLERY, AMSTERDAM

1996
WITH GIRLFRIENDS,
HFBK, HAMBURG

---

AMSTERDAM, THE NETHERLANDS,
1972

EDUCATION

1996-1997
ATELIERS, ARNHEM

1992-1996
HOGESCHOOL VOOR DE KUNSTEN,
UTRECHT

1990-1992
HOGESCHOOL VOOR DE KUNSTEN,
ARNHEM

SOLO EXHIBITIONS

1998
GALERIE PENNINGS, EINDHOVEN
1997
GALERIE VAN WIJNGAARDEN,
AMSTERDAM

GROUP EXHIBITIONS

2000
PORTRETTEN UIT DE TWINTIGSTE
EEUW, GALERIE 2,5 X 4,5,
AMSTERDAM

1999
ARCHIPEL, APELDOORN
DEEP FLAT, DE BEGANE GROND,
UTRECHT

1998
HOOGHUIS, ARNHEM
HET CONSORTIUM, AMSTERDAM
WORLD WIDE VIDEO FESTIVAL,
AMSTERDAM
DE VISHAL, HAARLEM

1997
GALERIE VAN WIJNGAARDEN,
AMSTERDAM
GALERIE AYAC'S, AMSTERDAM

1996
HOOGHUIS, ARNHEM

---

WOERDEN, THE NETHERLANDS, 1972

EDUCATION

1997-1995
SANDBERG INSTITUUT, AMSTERDAM

1995-1990
GERRIT RIETVELD ACADEMIE,
AMSTERDAM

SOLO EXHIBITIONS

1999
HOUSE IN PARK,
OSTRE ANLAEG-PARK, COPENHAGEN

1997
DE KOLOSSALE MAN, SANDBERG 2,
HOORN
DE KOLOSSALE MAN, W139,
AMSTERDAM

GROUP EXHIBITIONS

1999
UITGELICHT 3, KUNSTRAI,
AMSTERDAM
UITGELICHT 3, DE KUNSTVLAAI,
WESTERGASFABRIEK, AMSTERDAM
PRIVATE ROOMS/PUBLIC SPACES,
ACHK, DE PAVILJOENS, ALMERE
PRIX NI, GALERIE NOUVELLES
IMAGES, THE HAGUE

1998
GIRLS ON FILM, HET LANGHUIS,
ZWOLLE, 1998
F=4FILM, MELKFABRIEK, DEN
BOSCH BULLS EYE, MONTEVIDEO,
AMSTERDAM

1997
IN DE SLOOT, UIT DE SLOOT,
STEDELIJK MUSEUM AMSTERDAM
PRIX DE ROME 1997,
BAGAGEHAL, AMSTERDAM
BOOSTER UP DUTCH COURAGE,
CLAREMONT GALLERY,
LOS ANGELES

---

GRONINGEN, THE NETHERLANDS,
1964

EDUCATION

1999-2001
RIJKSACADEMIE VAN BEELDENDE
KUNSTEN, AMSTERDAM

1993-1998
GERRIT RIETVELD ACADEMIE,
AMSTERDAM

1985-1986
VRIJE ACADEMIE, THE HAGUE

EXHIBITIONS

2000
W139, AMSTERDAM
HOOGHUIS, ARNHEM

1999
AMSTERDAMS CENTRUM VOOR
FOTOGRAFIE, AMSTERDAM
KUNSTRAI, AMSTERDAM
UITGELICHT 3, NIET DE
KUNSTVLAAI, AMSTERDAM
USVA NOORDERLICHT
FOTOGALERIE, GRONINGEN

1998
SANDBERG 2, HOORN
AMSTERDAMS CENTRUM VOOR
FOTOGRAFIE, AMSTERDAM
GALERIE DE ZAYER, AMSTERDAM

---

LANCASTER, CALIFORNIA USA

EDUCATION

1996
GERRIT RIETVELD ACADEMIE,
AMSTERDAM

1986
UNIVERSITY OF CALIFORNIA,
SANTA CRUZ

SOLO EXHIBITIONS

2000
P.S. 1 CONTEMPORARY ART
CENTER, NEW YORK

GROUP EXHIBITIONS

2000
REALITY CHECKPOINT, EDITH
RUSS HAUS FÜR MEDIENKUNST,
OLDENBURG

1999
NIEUWE VIDE, HAARLEM

1998
AVATAR, OUDE KERK, AMSTERDAM
WYSIWYG, FONDS VOOR
BEELDENDE KUNST, AMSTERDAM

1997-1998
μ, ARTI ET AMICITIAE,
AMSTERDAM

1996
UNDER CAPRICORN,
STEDELIJK MUSEUM, AMSTERDAM
IMAGES (LARGER THAN) 1:1,
KUNSTHAL, ROTTERDAM

---

**This is For Real**

## THIS IS
## MARTINE STIG
-------------------------

NIJMEGEN, THE NETHERLANS, 1972

### EDUCATION

1990-1995
KONINKLIJKE AKADEMIE VOOR
BEELDENDE KUNSTEN, THE HAGUE

### SOLO EXHIBITIONS

1999
FRIES MUSEUM, LEEUWARDEN

1997
ZONDAG, FOTOFESTIVAL, NAARDEN

### GROUP EXHIBITIONS

2000
PORTRETTEN UIT DE VORIGE EEUW,
GALERIE 21/2 BIJ 41/2, AMSTERDAM
HYÈRES 2000, FESTIVAL INTER-
NATIONAL DES ARTS DE LA MODE,
HYÈRES
O SOLE MIO, W 139, AMSTERDAM
PHOTOESPANA, MADRID

1999
UITGELICHT 3, KUNSTRAI,
AMSTERDAM
AVALANCHE, A.C.F., AMSTERDAM
DEEP FLAT, BEGANE GROND,
UTRECHT

1998
SUDDEN SUMMER, CONSORTIUM,
AMSTERDAM
ULAY/STIG, STEDELIJK
MUSEUM BUREAU AMSTERDAM

1997
EEN GROEP VAN ACHT, GALERIE 21/2
BIJ 41/2/A.C.F., AMSTERDAM

## THIS IS
## PÄR STRÖMBERG
-------------------------

ÖREBRÖ, SWEDEN, 1972

### EDUCATION

1996-1999
GERRIT RIETVELD ACADEMIE,
AMSTERDAM

1994-1996
ÖREBRÖ COLLEGE OF ART, ÖREBRÖ

### EXHIBITIONS

2000
M.A.I.S, KEULEN
KONSTFRAMJANDET, OREBRO
JONGE SCHILDERS, REFLEX
GALERIE, AMSTERDAM
THREE DIPTYCHS, PROJECTSPACE
1073 EP, AMSTERDAM
THE PERSONAL BUG, GALERIE
DE PAREL, AMSTERDAM

1998
DIALOG-I RUMMET, KONSTMUSEET,
ÖREBRÖ

1996
MORTE-OM DODEN, KONSTMUSEET,
ÖREBRÖ

1995
MEGALOMANIA, ÖREBRÖ/DENVER

## THIS IS
## JENNIFER TEE
-------------------------

ARNHEM, THE NETHERLANDS, 1973

### EDUCATION

2000
RIJKSAKADEMIE VAN BEELDENDE
KUNSTEN, AMSTERDAM

1998-1999
SANDBERG INSTITUUT, AMSTERDAM

1995-1998
ST. JOOST ACADEMIE,
BREDA/GERRIT RIETVELD
ACADEMIE, AMSTERDAM

### SOLO EXHIBITIONS/
### PERFORMANCES

1999
HANGING AROUND, COLOGNE
DOWN THE CHIMNEY, STEDELIJK
MUSEUM BUREAU AMSTERDAM
THE SPACE BETWEEN US,
STREEK MUSEUM, TIEL

1996
THE SPACE BETWEENUS/BRING IN
THE BACON, PERFORMANCE
RIETVELDPAVILJOEN, AMSTERDAM

### GROUP EXHIBITIONS

2000
BREWERY PROJECT SPACE, LOS
ANGELES

1999
ONIONS ATTACK!, JENNIFER IN
DEFENSE, CHISENHALE, LONDON
PRIX DE ROME,
ARTI ET AMICITIAE, AMSTERDAM

1998
HOOG ZOMER, HOOGHUIS, ARNHEM

## THIS IS
## BARBARA VISSER
-------------------------

HAARLEM, THE NETHERLANDS, 1966

1998-1999
JAN VAN EYCK AKADEMIE,
MAASTRICHT

1985-1991
GERRIT RIETVELD ACADEMIE,
AMSTERDAM

1989
COOPER UNION, NEW YORK

### EXHIBITIONS/
### PROJECTS

2000
IMPORT/EXPORT, KUNSTVEREIN,
SALZBURG/MUSEUM OF MODERN
ART, ARNHEM/VILLA ARSON, NICE

1999
PRIJS VOOR DE JONGE BELGISCHE
SCHILDERKUNST, PALEIS VOOR
SCHONE KUNSTEN, BRUSSELS

1998
SUTEMOS/TWILIGHT, CONTEMPORARY
ART CENTRE OF VILNIUS
ENOUGH, THE TANNERY, LONDON
10 JAAR CHARLOTTE KÖHLER
PRIJZEN, ARTI/PRINS BERNHARD
FONDS, AMSTERDAM
ROOMMATES, MUSEUM VAN LOON,
AMSTERDAM
SHOT WITHOUT REASON, BLOOM
GALLERY, AMSTERDAM

1997
GEMEENTEAANKOPEN, STEDELIJK
MUSEUM, AMSTERDAM
VERBINDINGEN/JONCTIONS, PALEIS
VOOR SCHONE KUNSTEN, BRUSSELS
GILLIAN WEARING/BARBARA
VISSER, BLOOM GALLERY,
AMSTERDAM

### SOLO EXHIBITIONS

2000
STROOM HCBK, THE HAGUE
EXEDRA, HILVERSUM

1996
GEDRAAG JE!/BEHAVE!/BENIMM
DICH!/..., STEDELIJK MUSEUM
BUREAU AMSTERDAM

1995
TRUE LIES, CASCO, UTRECHT

1994
PHOTOGRAPHS BY BARBARA VISSER
SELECTED BY HENRY BOND,
PHOTOGRAPHS BY
HENRY BOND SELECTED BY
BARBARA VISSER, BLOOM GALLERY
AMSTERDAM

## THIS IS
## YVONNE
## DRÖGE WENDEL
-------------------------

KARLSRUHE, GERMANY, 1961

### EDUCATION

1993-1994
RIJKSAKADEMIE VAN BEELDENDE
KUNSTEN, AMSTERDAM

1987-1992
GERRIT RIETVELD ACADEMIE,
AMSTERDAM

### SOLO EXHIBITIONS

1996
CD-HOME, STADSGALERIJ,
HEERLEN
CITY BIRDS, DE GARAGE, HOORN

1995
OFF-SIZE LUGGAGE,
D'EENDT/GALERIE VAN DIETEN,
AMSTERDAM

### GROUP EXHIBITIONS

2000
54 X 54, MUSEUM OF CONTEMPORARY
ART, LONDON

1999
CITY PITY, WORKHOUSE, BIENALE
LIVERPOOL/DAAD GALERIE,
BERLIN
UNE LEGENDE A SUIVRE, LE
CREDAC, CENTRE D'ART D'IVRY,
PARIS

1998
MULTIPLES, DEUMENS-ARTISTS
BOOKS, BROOKE ALEXANDER
GALLERY, NEW YORK
ARTISTS BOOK INTERNATIONAL,
BIBLIOTHÈQUE NATIONALE, PARIS

1996
ABSTRACT EROTICISM, MUSEUM OF
CONTEMPORARY ART, LONDON
VOORWERK 5,
WITTE DE WITH, ROTTERDAM
SCHARFER BLICK, KUNST-
U.AUSSTELLUNGSHALLE DER
BUNDESREPUBLIK DEUTSCHLAND,
BONN

1994
KUNSTENAARSBOEKEN, RIJKSMUSEUM
MEERMANNO WESTRIANUM,
THE HAGUE
PRIX DE ROME,
ARTI ET AMICITIAE, AMSTERDAM

## DIT IS
### FOR REAL
----------------

DIT IS EEN COLOFON
298 WOORDEN

DEZE UITGAVE VERSCHIJNT NAAR
AANLEIDING VAN DE TENTOON-
STELLING FOR REAL IN HET
STEDELIJK MUSEUM AMSTERDAM,
7 OKTOBER–10 DECEMBER 2000.

DEZE PUBLICATIE WERD MEDE
MOGELIJK GEMAAKT DOOR FINANCIËLE
ONDERSTEUNING VAN DE GEMEENTE
AMSTERDAM.

CONCEPT TENTOONSTELLING
ERIK EELBODE
NINA FOLKERSMA
MARTIJN VAN NIEUWENHUYZEN
JORINDE SEIJDEL
HRIPSIMÉ VISSER

COÖRDINATIE TENTOONSTELLING
MARTIJN VAN NIEUWENHUYZEN
HRIPSIMÉ VISSER

ALGEMEEN ASSISTENT
FEMKE LUTGERINK

ASSISTENTIE
BART VAN DER HEIDE
RENSKE JANSSEN

SAMENSTELLING PUBLICATIE
MARTIJN VAN NIEUWENHUYZEN
FEMKE LUTGERINK

TEKSTEN
FEMKE LUTGERINK
ARJEN MULDER
MARTIJN VAN NIEUWENHUYZEN
JORINDE SEIJDEL
HRIPSIMÉ VISSER

EINDREDACTIE
SOLANGE DE BOER
ELS BRINKMAN

VERTALING N/E
ESSAYS
ROBYN DE JONG-DALZIEL,
HEEMSTEDE
TEKSTEN KUNSTENAARS
SARAH JANE JAEGGI-WOODHOUSE,
WOUW

GRAFISCH ONTWERP
MAUREEN MOOREN EN
DANIEL VAN DER VELDEN,
AMSTERDAM

PRODUCTIE
ASTRID VORSTERMANS
NAI UITGEVERS, ROTTERDAM

UITGEVER
STEDELIJK MUSEUM AMSTERDAM
NAI UITGEVERS, ROTTERDAM

DRUK EN LITHOGRAFIE
DIE KEURE, BRUGGE

ONTWERP WEBSITE
ALEX SCHAUB

MET DANK AAN
SOLAR, AMSTERDAM
ANNET GELINK GALERIE,
AMSTERDAM
REUTEN GALERIE, AMSTERDAM
ELLEN DE BRUIJNE PROJECTS,
AMSTERDAM
FONS WELTERS, AMSTERDAM
DANIEL BUCHHOLZ, CHRISTOPHER
MÜLLER, KEULEN
ANTHONY D'OFFAY, LONDEN
HILTON AMSTERDAM
DAVID NEIRINGS
DAVE DE ROP

AGORA PHOBIA (DIGITALIS)/
TRAUMATOUR IS MEDE MOGELIJK
GEMAAKT DOOR:
AMSTERDAMS FONDS VOOR DE KUNST,
FONDS VOOR DE PODIUMKUNSTEN,
IMAGINAIR/RENS BOUMA,
TV3000

NIET ALLE RECHTHEBBENDEN VAN DE
GEBRUIKTE ILLUSTRATIES KONDEN
WORDEN ACHTERHAALD.
BELANGHEBBENDEN WORDT VERZOCHT
CONTACT OP TE NEMEN MET
NAI UITGEVERS, MAURITSWEG 23,
3012 JR ROTTERDAM.

VAN WERKEN VAN BEELDEND KUNSTE-
NAARS, AANGESLOTEN BIJ EEN
CISAC-ORGANISATIE, ZIJN DE
PUBLICATIERECHTEN GEREGELD MET
BEELDRECHT TE AMSTERDAM.
© 2000, C/O BEELDRECHT
AMSTERDAM

© DE KUNSTENAARS, AUTEURS,
STEDELIJK MUSEUM AMSTERDAM,
NAI UITGEVERS, ROTTERDAM
ALLE RECHTEN VOORBEHOUDEN.
NIETS UIT DEZE UITGAVE MAG WOR-
DEN VERVEELVOUDIGD, OPGESLAGEN
IN EEN GEAUTOMATISEERD GEGEVENS-
BESTAND, OF OPENBAAR GEMAAKT, IN
ENIGE VORM OF OP ENIGE WIJZE,
HETZIJ ELEKTRONISCH, MECHANISCH,
DOOR FOTOKOPIEËN, OPNAMEN, OF
ENIGE ANDERE MANIER, ZONDER
VOORAFGAANDE SCHRIFTELIJKE
TOESTEMMING VAN DE UITGEVER.
VOOR ZOVER HET MAKEN VAN
KOPIEËN UIT DEZE UITGAVE IS
TOEGESTAAN OP GROND VAN ARTIKEL
16B AUTEURSWET 1912J° HET
BESLUIT VAN 20 JUNI 1974, STB.
351, ZOALS GEWIJZIGD BIJ BESLUIT
VAN 23 AUGUSTUS 1985, STB. 471
EN ARTIKEL 17 AUTEURSWET 1912,
DIENT MEN DE DAARVOOR WETTELIJK
VERSCHULDIGDE VERGOEDING TE VOL-
DOEN AAN DE STICHTING
REPRORECHT, POSTBUS 882, 1180
AW AMSTELVEEN. VOOR HET
OVERNEMEN VAN GEDEELTEN UIT DEZE
UITGAVE IN BLOEMLEZINGEN, READERS
EN ANDERE COMPILATIEWERKEN
ARTIKEL 16 AUTEURSWET 1912 DIENT
MEN ZICH TOT DE UITGEVER TE WEN-
DEN.

## THIS IS
### FOR REAL
----------------

THIS IS A COLOPHON
304 WORDS

THIS PUBLICATION APPEARS ON THE
OCCASION OF THE EXHIBITION FOR
REAL IN THE STEDELIJK
MUSEUM AMSTERDAM, 7 OCTOBER–
10 DECEMBER 2000.

THIS PUBLICATION WAS PARTLY MADE
POSSIBLE THROUGH THE FINANCIAL
SUPPORT OF THE MUNICIPALITY OF
AMSTERDAM.

CONCEPT EXHIBITION
ERIK EELBODE
NINA FOLKERSMA
MARTIJN VAN NIEUWENHUYZEN
JORINDE SEIJDEL
HRIPSIMÉ VISSER

CO-ORDINATION EXHIBITION
MARTIJN VAN NIEUWENHUYZEN
HRIPSIMÉ VISSER

GENERAL ASSISTANT
FEMKE LUTGERINK

ASSISTANCE
BART VAN DER HEIDE
RENSKE JANSSEN

EDITING PUBLICATION
MARTIJN VAN NIEUWENHUYZEN
FEMKE LUTGERINK

TEXTS
FEMKE LUTGERINK
ARJEN MULDER
MARTIJN VAN NIEUWENHUYZEN
JORINDE SEIJDEL
HRIPSIMÉ VISSER

COPY EDITING
SOLANGE DE BOER
ELS BRINKMAN

TRANSLATION D/E
ESSAYS
ROBYN DE JONG-DALZIEL,
HEEMSTEDE
TEXTS ARTISTS
SARAH JANE JAEGGI-WOODHOUSE,
WOUW

GRAPHIC DESIGN
MAUREEN MOOREN AND
DANIEL VAN DER VELDEN,
AMSTERDAM

PRODUCTION
ASTRID VORSTERMANS,
NAI PUBLISHERS, ROTTERDAM

PUBLISHER
STEDELIJK MUSEUM AMSTERDAM
NAI PUBLISHERS, ROTTERDAM

PRINTING AND LITHOGRAPHY
DIE KEURE, BRUGES

DESIGN WEBSITE
ALEX SCHAUB

ACKNOWLEDGEMENTS
SOLAR, AMSTERDAM
ANNET GELINK GALERIE,
AMSTERDAM
REUTEN GALERIE, AMSTERDAM
ELLEN DE BRUIJNE PROJECTS,
AMSTERDAM
FONS WELTERS, AMSTERDAM
DANIEL BUCHHOLZ, CHRISTOPHER
MÜLLER, COLOGNE
ANTHONY D'OFFAY, LONDON
HILTON AMSTERDAM
DAVID NEIRINGS
DAVE DE ROP

AGORA PHOBIA (DIGITALIS)/
TRAUMATOUR IS MADE POSSIBLE BY:
AMSTERDAMS FONDS VOOR DE KUNST,
FONDS VOOR DE PODIUMKUNSTEN,
IMAGINAIR/RENS BOUMA,
TV3000

IT WAS NOT POSSIBLE TO FIND ALL
THE COPYRIGHT HOLDERS OF THE
ILLUSTRATIONS USED. INTERESTED
PARTIES ARE REQUESTED TO CONTACT
NAI PUBLISHERS, MAURITSWEG 23,
3012 JR ROTTERDAM,
THE NETHERLANDS.

FOR WORKS OF VISUAL ARTISTS
AFFILIATED WITH A CISAC-
ORGANIZATION THE COPYRIGHTS HAVE
BEEN SETTLED WITH BEELDRECHT IN
AMSTERDAM. © 2000, C/O
BEELDRECHT AMSTERDAM

© THE ARTISTS, AUTHORS,
STEDELIJK MUSEUM AMSTERDAM,
NAI PUBLISHERS, ROTTERDAM,
2000
ALL RIGHTS RESERVED. NO PART OF
THIS PUBLICATION MAY BE REPRO-
DUCED, STORED IN A RETRIEVAL SYS-
TEM, OR TRANSMITTED IN ANY FORM
OR BY ANY MEANS, ELECTRONIC,
MECHANICAL, PHOTOCOPYING, RECORD-
ING OR OTHERWISE, WITHOUT THE
PRIOR WRITTEN PERMISSION OF THE
PUBLISHER.

AVAILABLE IN NORTH, SOUTH AND
CENTRAL AMERICA THROUGH
D.A.P./DISTRIBUTED ART
PUBLISHERS INC,
155 SIXTH AVENUE 2ND FLOOR,
NEW YORK, NY 10013-1507,
TEL 212 6271999
FAX 212 6279484

AVAILABLE IN THE UNITED
KINGDOM AND IRELAND THROUGH
ART DATA,
12 BELL INDUSTRIAL ESTATE,
50 CUNNINGTON STREET,
LONDON W4 5HB,
TEL. 181 7471061
FAX 181 7422319

PRINTED AND BOUND IN BELGIUM

STEDELIJK MUSEUM CAT. NR. 847
ISBN 90 5662 177 7

This is For Real

European Space Agency     Directorate of Manned Spaceflight and Microgravity     ESTEC     Postbus 299     NL-2200 AG     Noordwijk NL

# ARTIST-ASTRONAUT PROGRAM APPLICATION

☐ **New Application**          ☐ **Update to Application on File**

Please complete all items on this form if this is a new application. If this is an update, complete only your name, address, and the information that has changed since your last update. You may attach additional sheets of paper for more space.

| 1 LAST NAME | FIRST NAME AND MI | NICK OR PREFERRED ASTRONAUT NAME | 2 SOC. SEC # OR SOFI # |
|---|---|---|---|
| | | | |

| 3 MAILING ADDRESS | 4 DATE OF BIRTH | 5 PLACE OF BIRTH |
|---|---|---|
| | | |

6 PHONE NUMBERS (include country / area code)                     mobile telephone

7 Please describe your artistic practice. You may attach a résumé or CV or additional sheets of paper.

8 Please give an overview of your current artistic activities. Be sure to describe your entire field of operations including teaching positions and publications to which you contribute. You may attach a résumé or CV or additional sheets of paper.

9 EDUCATION (Please mark the highest level completed.)

High School ☐          Bachelor ☐          Master ☐          Doctoral ☐

10 ACADEMIES, COLLEGES OR UNIVERSITIES ATTENDED (Provide a copy of your final transcript when possible and send photocopies of diplomas.)

| Name of Institution, City, State/Country | Dates Attended From | To | Major(s) / Discipline(s) | Type / Date Degree Received (mm/yy) |
|---|---|---|---|---|
| a. | | | | |
| b. | | | | |
| c. | | | | |
| d. | | | | |

11 HONOURS, AWARDS AND GRANTS (also prizes, achievements, positions on admissions or competition juries, etc...–do not send copies of documents). Please attach a résumé or CV or additional sheets of paper for more space.

12 LANGUAGES SPOKEN (include computer programming languages, sign languages, exo- and dead languages, with mention to your level of fluency). Please attach a résumé or CV or additional sheets of paper for more space.

13 OTHER SKILLS AND ACTIVITIES (SCUBA, sports, martial arts, tools, machinery, driving licenses, any skills which you would consider useful to your performance as an artist-astronaut.) describe level of proficiency. Please attach a résumé or CV or additional sheets of paper for more space.

14 MUSICAL ABILITY (list instruments and levels of proficiency, formal training, ensemble experience ,–play(ed) in an orchestra? band?, please attach CD)

15 CITIZENSHIP (list country (ies) of which hold a passport.)

16 MILITARY SERVICE  Have you ever served in the military service? If yes give dates, branch of service, and country(ies) for which you have served.

☐ YES          ☐ NO

17 PROFESSIONAL REFERENCES  List three (3) individuals (not family members) who are able to discuss your capabilities.

| Name and relationship | Mailing Address, Email | Phone number (country/area code) |
|---|---|---|
| a. | | |
| b. | | |
| c. | | |

18 SUPPLEMENTAL INFORMATION  In addition to information called for on JSC Form 498, the following information is requested conform JSC Form 490:

(initialise) ☐     **I wish to be considered for the position of Artist-Astronaut Payload Specialist.**

19 APPLICANT CERTIFICATION

I certify that, to the best of my knowledge and belief, all of the information on and attached to this application is true, correct, complete and made in good faith. I understand that false or fraudulent information on or attached to this application may be grounds for not hiring me or for immediate suspension of my duties after I begin work. I understand that any information I give may be investigated.

SIGNATURE                          PLACE                          DATE

THE INFORMATION YOU HAVE PROVIDED THE ESA AND ESTEC ON FORMS 498/490 IS CONSIDERED PRIVATE AND WILL NOT BE SHARED WITH OR SOLD TO THIRD PARTIES.

# This is For Real

European Space Agency · Directorate of Manned Spaceflight and Microgravity · ESTEC · Postbus 299 · NL-2200 AG · Noordwijk NL

# ARTIST-ASTRONAUT PROGRAM APPLICATION
# SUMMARY OF AERONAUTICAL EXPERIENCE

TEAR OUT HERE.
FURTHER READING ON PAGE 98–99.

1  FLYING EXPERIENCE  Describe any scenarios you have used in the past (i.e. as a child) to imagine yourself in space. Include in your description any props you may have used including (tree)forts, swimming pools, and visual aids such as television programs. What or who was the source of your inspiration?

2  OTHER EXPERIENCE  Do you have any experience living in different cultures?

3  FUTURE FLIGHT EXPERIENCE  Use the space below to briefly describe how you think artists might function in the realm of manned space flight.

4  APPLICANT CERTIFICATION

I certify that, to the best of my knowledge and belief, all of the information on and attached to this application is true, correct, complete and made in good faith. I understand that false or fraudulent information on or attached to this application may be grounds for not hiring me or for immediate suspension of my duties after I begin work. I understand that any information I give may be investigated.

SIGNATURE                          PLACE                          DATE

JSC Form 603 (Rev Aug 83) (MS Word Nov 96) (conform JSC Form 603 / modified Aug 2000 D.A. Solomon the-living.org/artist-astronaut)          Page 1 of 1

# This is For Real